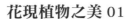

花現植物之美 01

吳沂臻的植物畫

找植物 。拍植物 。種植物 。觀察植物 。畫植物

吳沂臻 / 著

文興印刷事業有限公司 / 出版
吳沂臻工作坊 / 發行

推薦序

　　記得在去年年底和沂臻成為臉書朋友之後，她向我詢問一些植物問題，以及幫忙辨識少見或相似的植物，我才發現這位朋友和我一樣熱愛植物，喜歡到處尋找植物、拍植物，甚至自己種植物，還畫了好多的植物畫。

　　當沂臻傳給我許多水彩植物畫，讓我幫她確認畫中的植物是否畫得正確時，我原本以為她是從事繪畫相關的工作，後來才知道她只是一個家庭主婦，因為孩子長大了，才有機會重拾畫筆想完成年少時期的繪畫之夢，這點讓我感到很訝異。

　　她拍植物、種植物只是為了要畫植物，我仔細的看她所畫的植物畫，都畫得不錯，也畫得很精細，原來每次作畫之前，她都會先仔細的觀察植株，了解植株的各部位特徵後才畫下圖稿，並且花費很多時間和精神作細部描繪。大部份的家庭主婦，只專注於照顧家庭和孩子，很少有人可以有耐心的畫那麼多植物畫，而且是一個接近五十歲才開始自學苦練水彩植物畫的媽媽。

　　我覺得她是一個很有理想的人，而且知道自己要做什麼，有自己的主見和堅持。我曾建議她改變畫風，投入科學繪圖的領域創作，因為以台灣博物館來說，要在自然史博物館開畫展，

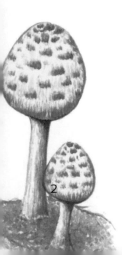

必須要把科學繪圖的概念帶入才行，這是個關鍵問題，但是她完全不為所動，堅持以自己的方式創作，可以由這點看出她是真的喜歡植物，對水彩植物畫情有獨鍾，以及對自己創作理念的堅持。

　　今年二月看她終於如願以償的在台中科博館植物園開辦個人首次植物畫個展，真的為她感到高興，現在她要出版第一本個人植物畫的書，我相信不僅可以讓大家了解她尋找植物的經過與故事，也可以藉由她的細密描繪，讓大家認識植物、欣賞植物之美。如果您喜歡植物、喜歡植物畫，相信藉由閱讀本書，可以讓您更親近身邊的植物、更喜歡大自然！



國立自然科學博物館
副研究員　王秋美　博士
2018. 9. 15



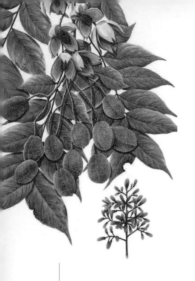

目　錄

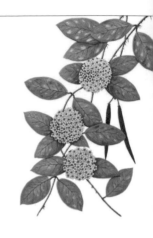

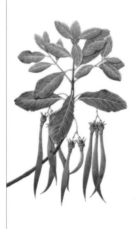

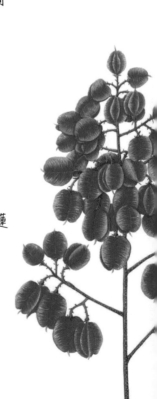

目　錄

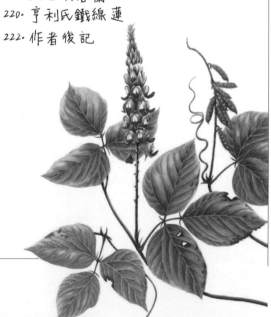


吳沂臻的植物畫

找植物。拍植物。種植物。觀察植物。畫植物


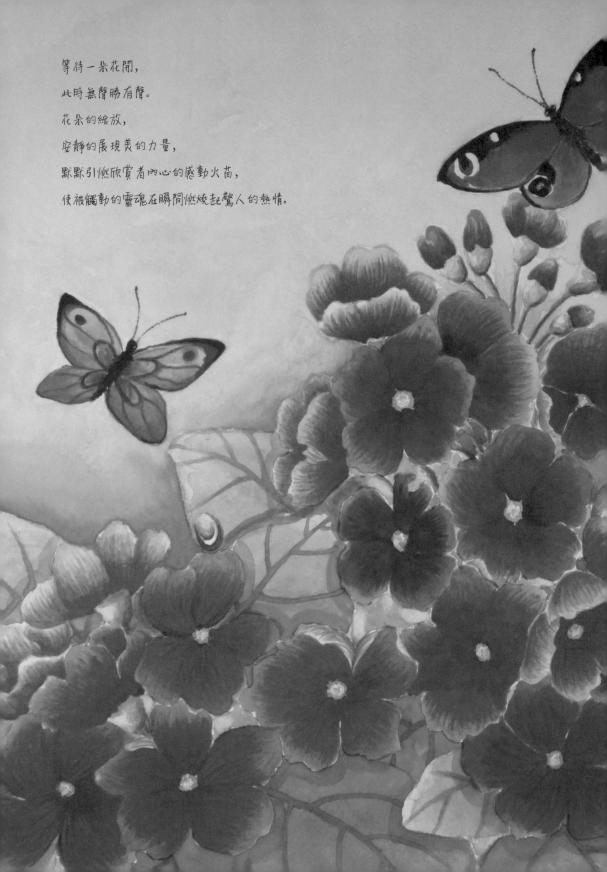

等待一朵花開，
此時無聲勝有聲。
花朵的綻放，
安靜的展現美的力量，
默默引燃欣賞者內心的感動火苗，
使被觸動的靈魂在瞬間燃燒起驚人的熱情。

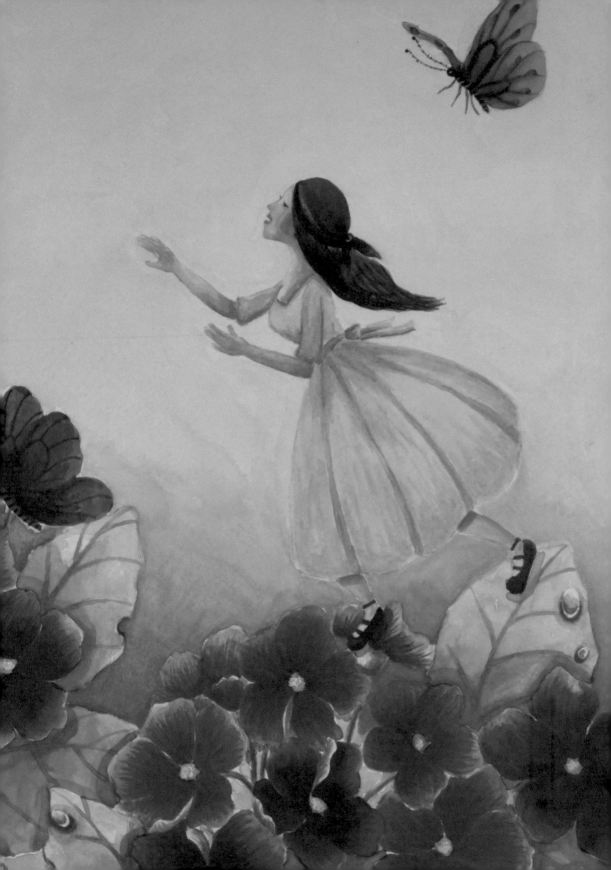

炮仗花

（炮仗紅、炮竹花）1月12日

紫葳科　原產地於巴西。

多年生藤本植物，被廣泛栽植為綠廊、棚架、籬笆、屋頂、圍牆綠化植物，也是藥用植物，全株可治咳嗽、咽喉腫痛。炮仗花因為如同一串串的鞭炮，因而得名，花橙黃色，生於枝條先端，呈聚繖花序排列，花期於農曆新年前後。

除了孩子曾就讀的平興國小有種植炮仗花之外，在鄉下村落中，也常看見整片盛開中的橙色花海，宛如壯觀的炮竹花瀑布，在圍牆上恣意的流瀉著華麗。記得畫炮仗花時，炮仗花莖條非常脆弱，稍不小心就會折斷，加上花朵易於枯萎，自己深怕辜負提供我花莖的花友，所以我找來淺盆，讓整串花莖泡在盆裡，再加入少許砂糖伺候，希望能延緩牠枯萎的時間，接著火速的素描起花朵……時間的流失對我而言，這一刻顯得分分秒秒都珍貴，因為我必須要搶在花朵向我翱躬之前，為牠畫下美麗的倩影。

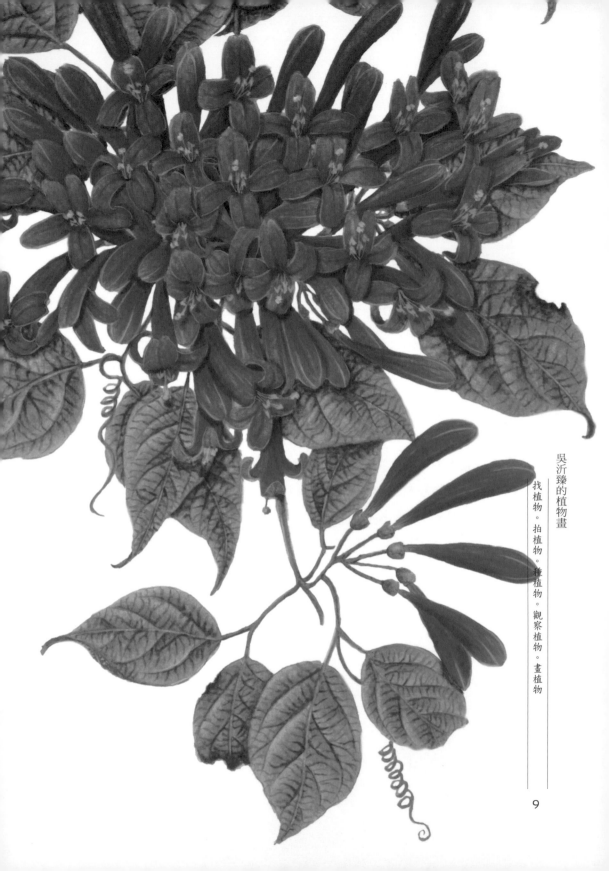

9

三色堇

　　堇菜科 臺灣於 1911 年引進種植。

　　三色堇是春天頗受歡迎的花卉，花色眾多，常常讓人感到目不暇給。在花市買了幾盆回家，我開始在紙上插花，考慮配色問題，花朵鮮豔嬌弱，深怕一不小心傷了薄弱的花瓣。上色時更要「輕描淡寫」，如果一出手太重，很有機會重畫一次……朋友們可能不知道每一種植物，我幾乎只畫一次，以為我隨便畫就有一張圖，要多少有多少，其實臺灣的植物至少有四千多種，我接近五十歲才立志畫植物，怎麼可能畫得完？尤其是年過半百之後，沒有人能預知驚喜和意外，哪一個先到來？只能期許自己在有生之年能畫多少就畫多少，所以作畫時總是特別的謹慎，我把每一張圖當成是第一次畫，也是最後一次畫，因為我知道沒多少時間能把同一種植物畫上第二回。

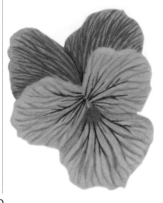

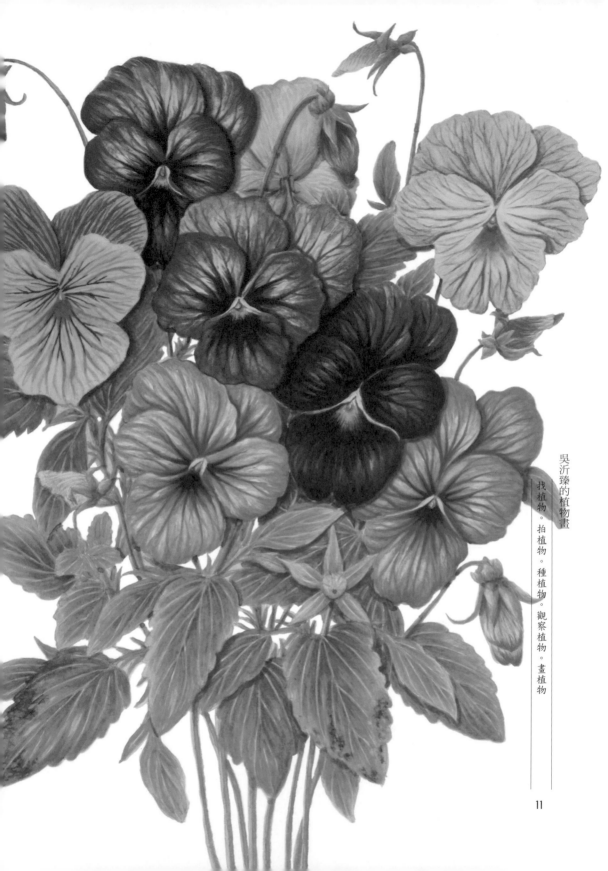

沙梨橄欖

（太平洋橄欖、太平洋椴桲） 1月28日

漆樹科 原產於中南美洲。

臺灣中南部常見的果樹，6月～7月開花，花呈淡黃色或白色，果實11月可採收，成熟果實可生食或製成蜜餞。

前往大賣場購物時，經過一戶三合院的老房子，看見院子裡的角落，有一棵結果甚多的沙梨橄欖，我馬上下車去找屋主看植物（大概只有同為愛植物的花友們，才能理解我這病況不輕的職業病）。結果屋主馬上熱心的帶我去看植株，一邊介紹花園裡的植物，一邊剪了一大串沙梨橄欖給我，並且告訴我果實可以生食、煮食，或製成果醬，要不要多拿一些回家試做看看，否則她摘不完也會任其掉落。主人慷慨大方的分享橄欖，讓我深受感動，但是考慮我的手藝不佳，實在不太敢浪費食材，所以只拿了要作畫的那一串果實。

回家畫素描時，一陣陣自然散發的果香好濃郁，很特別的味道……這是我第一次發現，原來果實這麼香，我很喜歡這種獨特的味道，很難形容，但是會讓我想再靠近嗅聞她的香氣……摻雜著主人濃濃的人情味和愛心，心裏好像有一股暖流停滯著，讓我畫起來特別有感覺！

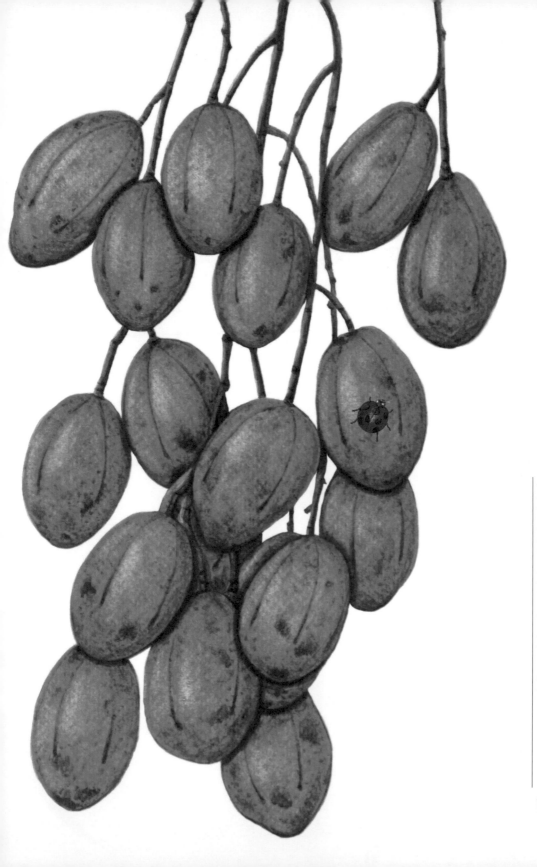

薏苡

（紅薏苡）2月4日

禾本科 原產於越南、泰國、東南亞一帶。

一年生或多年生草本植物，剛長出來的穎果為綠色，接著變成黑色、咖啡色、淺褐色、或白色、灰色。採收的種子又稱為「薏米珠」，可食用、藥用。

薏苡的果實是在龍潭區三坑老街遊玩時，栽種的農夫慷慨贈送我的禮物。我種在頂樓，經過漫長的等待，終於等到開花結果，就隨手剪下一枝作畫。如果有機會碰觸到植株葉片時，可得小心翼翼才行，因為一不小心就會被刮傷皮膚，這是我常常在不知不覺當中，被刮傷了都不知道，等碰到水之後才隱隱作痛的經驗。果實從綠果成長為熟果，其間的顏色變化很豐富，讓畫面不致於太單調，我邊畫邊想起牠在頂樓的模樣，如果不要採收，結滿果實的植株看起來真是美啊！其實採收的果實乾燥後，還可以串成手鍊、項鍊等手工藝品，下次我可以讓兩個孩子試試看。

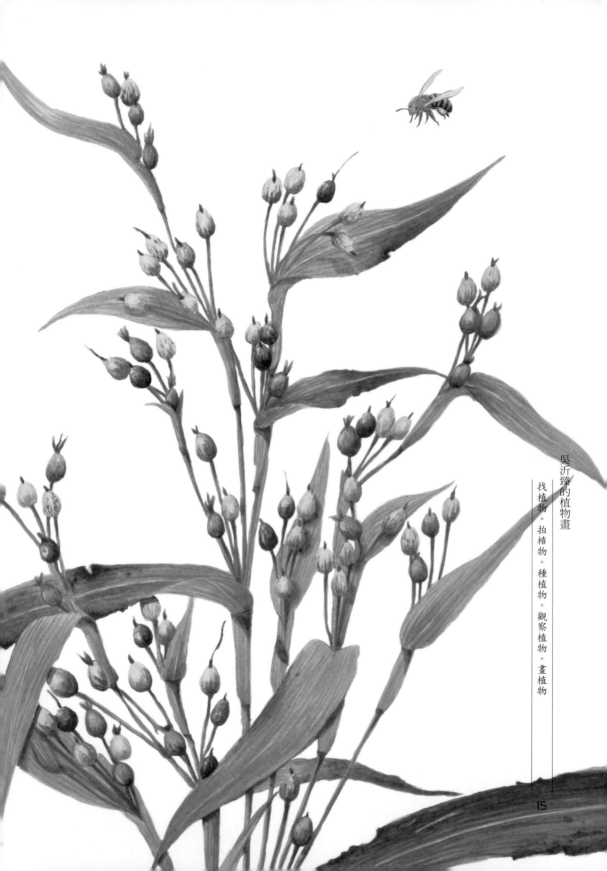

15

洋吊鐘

景天科 原產於非洲、馬達加斯加島。

葉片會長出不定芽作無性繁殖，所以可在老舊的古厝屋頂上，發現她的蹤影，並且能以極快的速度擴展勢力範圍，成為一整片的群落。

春天是出遊的好時節，旅行經過臺中新社的山路時，我被眼前的場景所震驚……破舊老屋的屋瓦上，一整片橙紅色的花海，參差不齊的綻放著，「數大便是美」應該就是眼前的畫面吧！拍了許多照片，又向屋主要了一株花莖，站在原地對著花海凝望許久，最後才依依不捨的離開……每次要我自極為震撼的美景中抽離，這對我而言，真是一件殘忍的事，因為我真想賴著不走！

畫洋吊鐘時，我刻意把日常瑣碎的事務處理完畢，在無人干擾的情況下攤開畫稿，聽著我喜歡的鋼琴演奏音樂，漸漸地沉澱自己浮躁的思緒。當我投入繁複的花朵染色之際，完全處於放空的狀態，使我在頃刻間遺忘了時間和時空，一個人在畫紙上和植物作無聲的交談與凝望，在潛意識裡將自我投射於畫面，任時間一分一秒如同溪水的流淌……我希望用生命和熱情去畫每一張畫，也許很多事物在普世價值觀中顯得微不足道，但是堅持自己初衷的熱情是必要的。

看著畫好的洋吊鐘，我想只要看見她的美，她的影像將永遠留存在我的腦海中，所以我珍惜每一次與美的邂逅，只要不斷的累積每一次短暫的驚艷與相遇，和植物不期而遇的喜悅與幸福，都將在我的生命中成為永恆的印記。

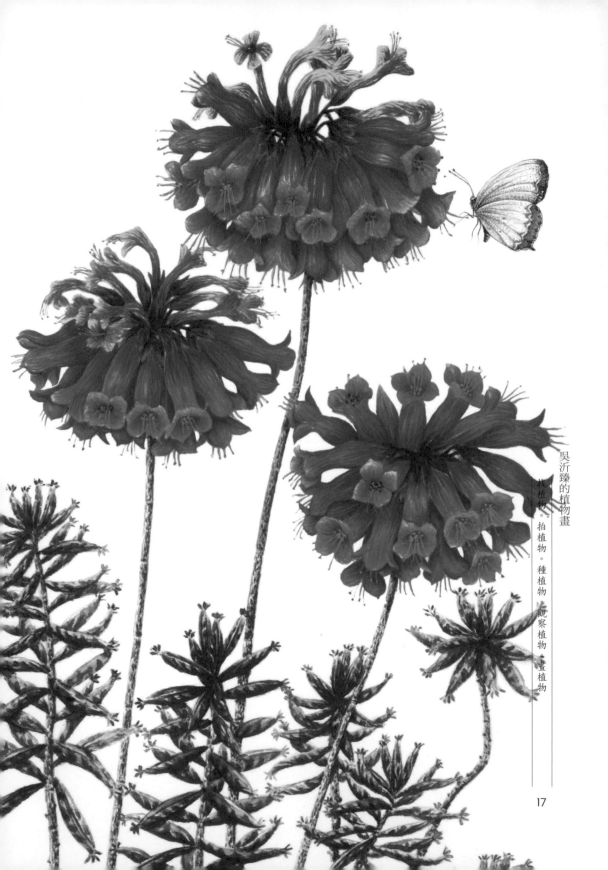

人心果

（人參果、吳鳳柿）2 月 19 日

山欖科 原產於熱帶美洲。

臺灣在 1902 年引進種植，嘉義及斗六地區種植最多。果實為漿果，橢圓形、球形或卵形，果肉黃褐色，含有膠質、糖分。

首次發現牠，是在彰化縣二水鄉源泉車站旁附近，剛好是親戚所種植，親戚剪下結有未熟果的枝葉給我作畫，讓我感到非常驚喜。有人覺得牠的滋味還不錯，有人覺得難以下嚥，這個落差似乎太過於極端，很想知道牠的滋味和口感如何。因為是未熟果，所以畫完圖後，我還是沒機會親自嚐嚐牠的滋味，希望下次再看見時，能試試牠的味道。

有朋友覺得我在家閉門造車能畫出什麼名堂？怎麼不去拜師學藝比較快？很多朋友們都覺得不可思議，不少人覺得我應該是得了憂鬱症，才會把自己關在斗室裡。固執的我其實真的不知道該找哪位老師學？該去哪裡學？我覺得大自然就是老師，就是教室，看不清楚或學不會時，隨時都可以走進它的懷抱再學一次。時間花在哪裡，成就就在哪裡，只要我夠專注，投入一萬個小時之後，有朝一日一定能畫得出來，我相信自己做得到，所以我不是在畫植物，就是在閱讀相關的書籍，不然就是在找植物的路上。

19

罌粟

罌粟科 原產於阿富汗、伊朗、巴基斯坦等。

罌粟的品種有五十多種，但是在臺灣花市能見到的，幾乎都是少數的冰島罌粟，顏色從黃色、橙色、紅色、白色為主。罌粟被視為邪惡之花，因為幾乎所有品種都含有植物鹼，而且多種有毒，尤其鴉片罌粟花是製作鴉片的原料，所以最美麗的花，常常也是最毒的花！

如同縐紋紙紋理般的花瓣，嬌弱的模樣使我不敢碰觸，只能小心翼翼的以目光掃瞄她優雅、華麗的姿態，在水彩紙上細細的勾勒每一筆，屏氣凝神的細描著……畫這幅畫時，我同樣刻意等孩子都出門上學才坐下來畫，因為任何聲響都會打斷我的專注力。還好我從小就一直被訓練「孤軍奮戰」，也早就習慣和自己的靈魂獨處，我習慣一個人工作、思考，常讓我覺得內心格外的平靜。看著畫好的花朵，我一面檢視畫面，一面回想當年臺北花博中整片罌粟花海，美得扣人心弦的畫面依舊存在我的腦海……人生當中應該多一些被美所震懾的記憶，不管曾遭遇過多少磨難和苦楚，美的畫面總是會使人產生莫名的感動，讓人有勇氣繼續迎接生活中的各種挑戰，這是人人所欠缺，並且無法取代的美的力量！

找植物。拍植物。種植物。觀察植物。畫植物

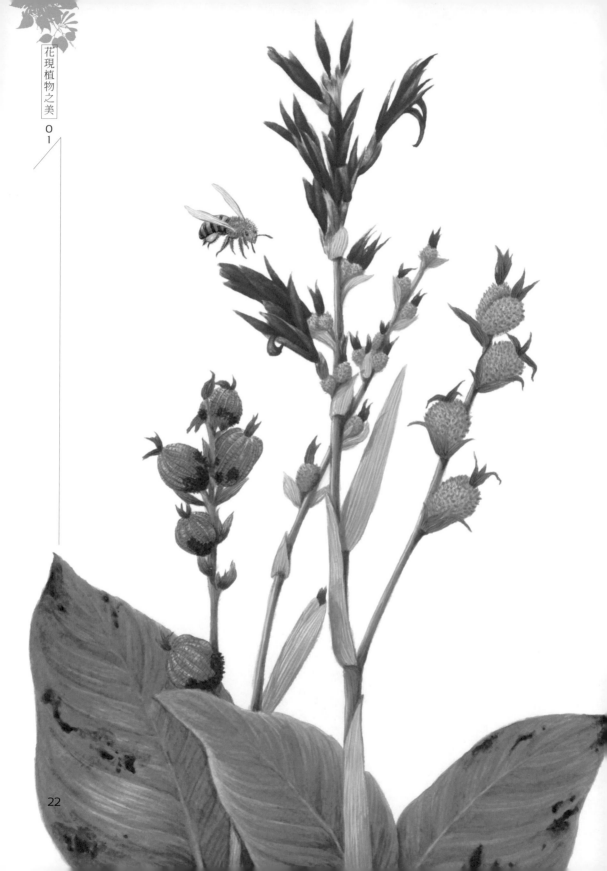

美人蕉

（蓮蕉花）3月7日

　　美人蕉科 原產於西印度群島。

　　臺灣於1661年引入種植，多年生草本植物，家庭及學校零星栽培。地下塊莖可食用，也具藥用價值，可清熱解毒、涼血止血等。總狀花序，花稀疏排列，果實為蒴果，由青綠色轉為黑色，含種子5～15粒。在臺灣傳統習俗中，婚嫁時常用來象徵「早生貴子」，成為結婚習俗的必用品之一，我想應該是因為地塊莖發達，容易繁衍植株的寓意有關吧！

　　畫美人蕉時，我突然想起一個人如果一輩子只做相同的一件事，是自己所喜歡的事，而且可以從年輕時早早就開始，直到終老，這是多麼幸福又幸運的事啊！但如果這輩子做了一大堆不相關的雜事，前半生只能虛擲光陰在三餐的溫飽上，直到走過一半人生路，才有機會做自己想做的事，那還是很幸福的，雖然青春與機會早已擦身而過，一旦有機會，這時候的上進心和勤奮往往遠勝於年輕時，即使眼力和體力不及年輕人，走過風雨歲月的人，總是會特別珍惜當下的時光，因為這階段對「時間」的流逝與無奈，總有特別深刻的感悟。

鼠麴草

（清明草） 3月9日

菊科 分布於海濱至海拔 2700 公尺以下荒地或開闊地。

　　草本植物，可用來製作草仔粿食用，也是藥用植物，全草可止咳袪痰、降血壓。整株包覆一層白色的柔毛，開著金黃色的頭狀花，在荒廢的田地、農田、路旁，都能發現她身影，她也是臺灣農村裏令人難以忘懷的美味記憶……因為早期鄉下婦女常使用她的嫩莖葉來製作草仔粿。

　　我獨自坐在畫桌前畫著鼠麴草，想念著昨晚鄰居送來的草仔粿味道，還好有人願意傳承、學習傳統手藝，否則光是想到耗費時間就不想學，以後還有年輕人會做傳統美食嗎？在這個典範快速轉移的時代，讀書學習有速讀、快速記憶，飲食有得來速，購物有快速便利購，連畫畫都有速繪……什麼都要快速，反而使人忽略「慢」的功夫。

　　我覺得一筆一筆勾勒也許略顯笨拙、費時又費工，但是卻能使人沉澱思緒、放空自我，進入自我回溯的時光，使人慢慢卸下心防，剝開層層偽裝的自我皮相，穿越各階段的時空，可以探索生命最初的本質與慾望，瞥見最初毫無掩飾的自己，與自己進行心靈的對話，思索生命的軌跡與種種意義。畫植物是我的信仰，慢慢習慣在創作植物畫時，以一種自我探索的方式，期待把我內在壓抑數十年的思緒和能量，在這一方小小天地爆發、釋放，找到心靈的出口。

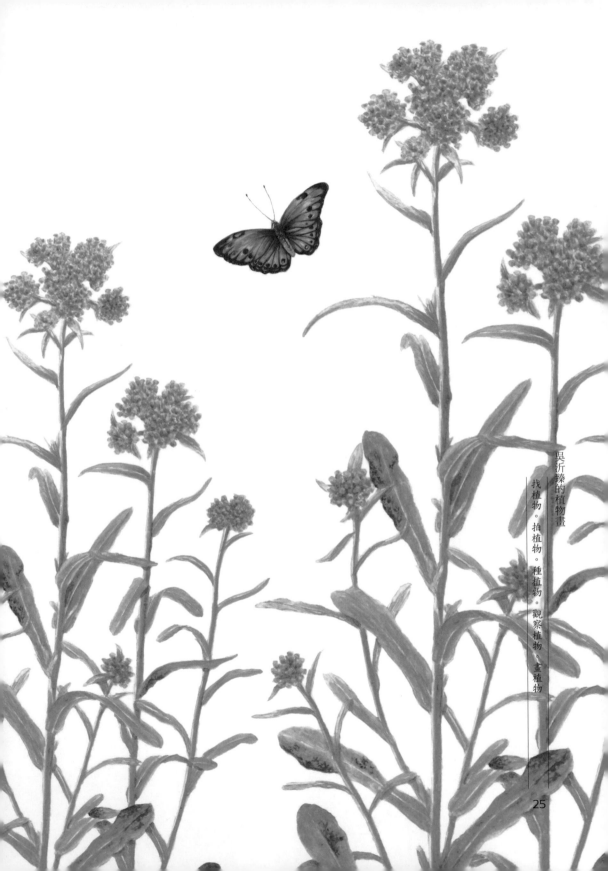

吳沂臻的植物畫

找植物。拍植物。種植物。觀察植物。畫植物

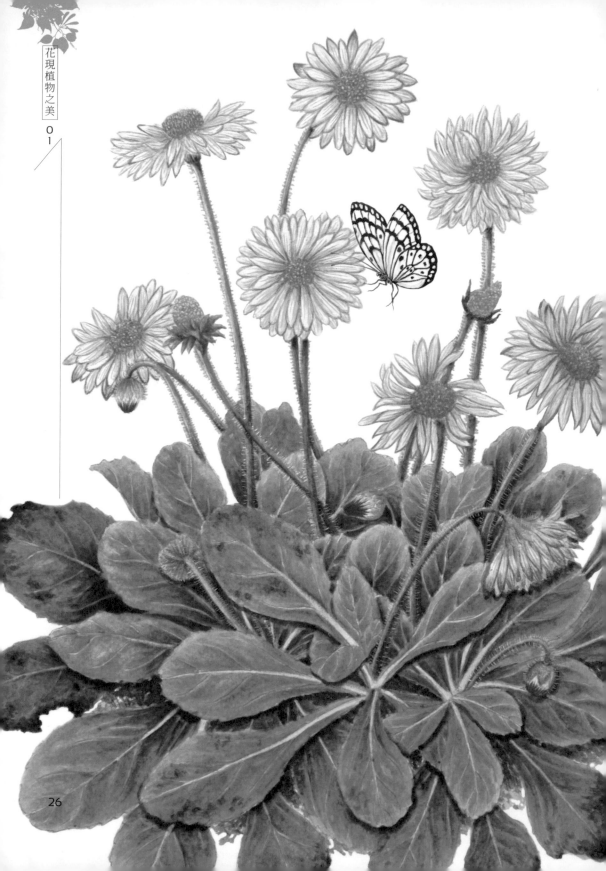

雛 菊

菊科 原產於歐洲、地中海。

多年生草本植物，花白色或粉紅色。在阿里山森林遊樂區看見她時，一眼就愛上這位粉色的小美女，細緻柔弱的模樣，真叫人難忘！後來在花市裡看見植株，我立刻買了3盆回家畫。

我個人非常喜愛白色系的花朵，潔白、素淨的姿容最平凡，但是最平凡的容顏，往往最能使人深受感動，如同天生麗質的美女，能不施任何脂粉，僅僅是以素顏相對，就能輕易迷倒眾生一般。

畫作完成後，我把植株種植在陽臺上，每天清晨打開窗戶，便看見她盛開的花容，心情感到特別的舒暢，每天為她澆水的時刻，總是帶給我愉悅的心情。看見燦爛的陽光、美麗的花朵，開始嶄新的、美好的一天，我開始思索著今天想畫什麼花？

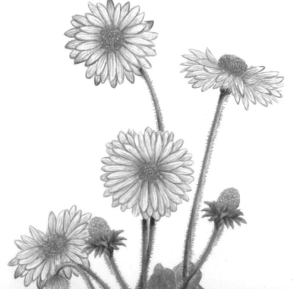

吳沂臻的植物畫

找植物。拍植物。種植物。觀察植物。畫植物

27

黃花老鴨嘴

（跳舞女郎、舞者之鞋） 3月13日

爵床科 原產於印度。

多年生攀緣性植物，莖具纏繞性，單葉對生，穗狀花序懸垂性，花冠黃色，紫紅色的反卷裙瓣。花形奇特優雅，宛如一位舞者正扁扁起舞，也像一雙舞者最鍾愛的舞鞋，美得吸引所有的目光。

我在大溪一處茶花園發現，向茶花園主，也是里長伯的簡先生要了一段開花的枝條，里長竟讓我要多少自己剪，不用客氣……豪氣的種花職人，對待同為愛花人的花友，果然具有高度的同理心，「物以類聚」是真的，人也是如此。我很慶幸一路走來，能遇見相同磁場的花友們，除了讓我發現更多植物的美，也讓我發現花友們心地的良善與無私的美。

一面描繪她的花序時，一面驚嘆造物者的神奇之手，怎麼會有如此美的花？當我第一眼看見她，就被她高貴而獨特的姿態所深深吸引，以造形和色彩學來說，她都堪稱為百花之中的絕代佳人。

以心觀照我的眼，以眼觀照我的手，以手觀照我的圖－我常覺得一個可以對美感動的人，才能了解美、表現美，感動越深，表現的細膩越深入。所以不妨走出戶外，看看大自然中的花草樹木，檢視自己多久沒有感動過？或是捫心自問心裡有多少感動的能力？有很多人從來不曾發現美的事物，其實問題不在事物本身，而是有人習慣視而不見；有人就算看見，但早已失去感動的能力，以致結果如同視而不見，因此，找回生命中、生活中的感動，是一項最重要的美學素養和功課。

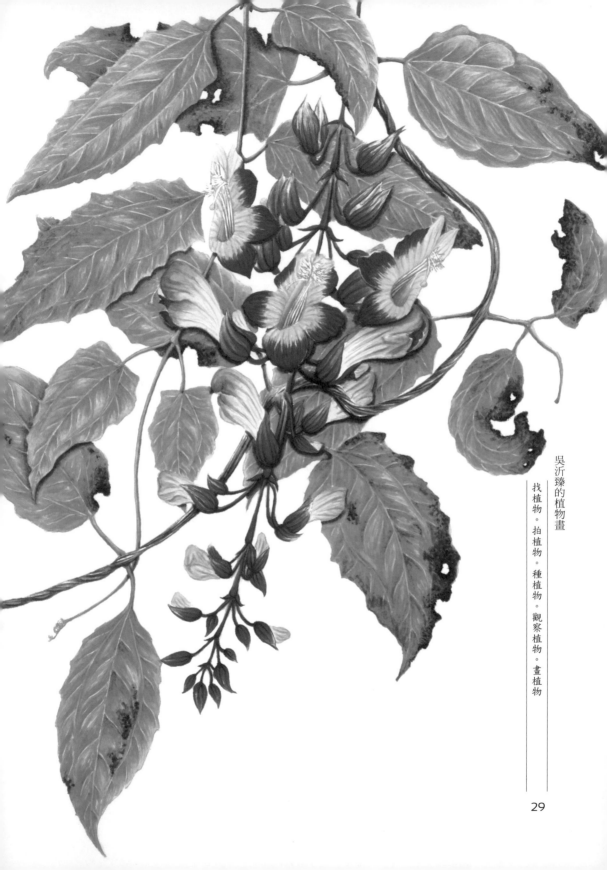

勳章菊

　　菊科 原產於南非、莫三比克。

　　多年生宿根草本植物，是很好的園林花卉及插花材料。金黃色花瓣上，帶有赤褐色條紋，果真像極了一枚勳章，在乍暖還寒、使人無所適從的三月天，就像太陽一般燦爛，一朵朵熱情的綻放著，不但溫暖了整個花園，也溫暖了整個春天。

　　所有的植物，隨著四季迭更出現在某個角落、某個季節，彷彿觀看著人們庸庸碌碌的穿梭著，辛苦打拼一日的餐食，我們是否也看到蔚藍天空下渺小的植物，無論是身處於陰暗的山溝裡，或是置身於大太陽下、熾熱的柏油路面上，總是無言的、努力的佇立著，奮力的伸展身軀，等待開花結果，卑微的、盡責的完成自己的任務？植物真是大自然賜予我們最寶貴的禮物，由一朵小花，使人愛上了植物；由一些植物，使人愛上了整個花園；由一些花園，使人愛上了大自然；也因為大自然，使人發現自我與自然的關係，珍愛自己無可取代的人生。

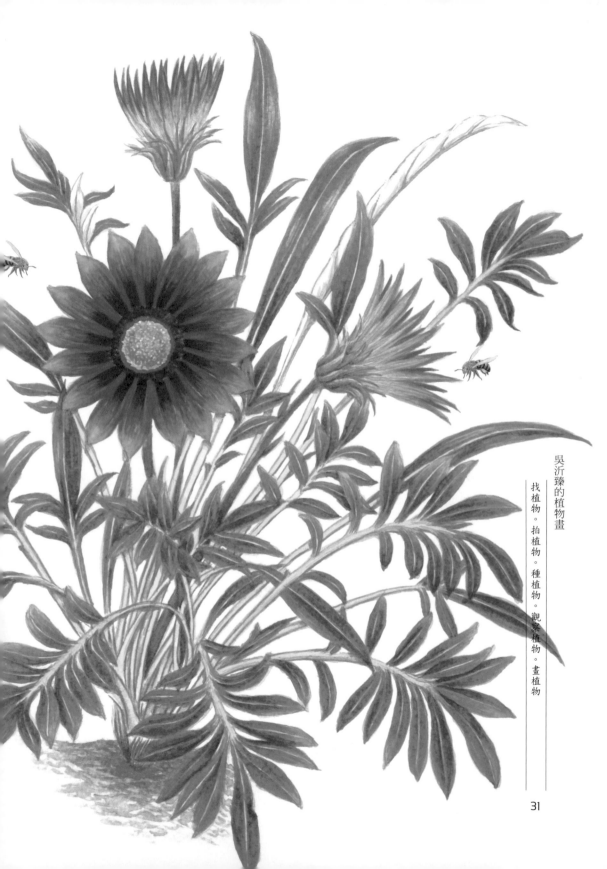

金盞菊

菊科 原產於南歐、埃及。

一年生草本植物，適合盆栽或花壇美化。頭狀花序，花金黃色或橙黃色，色彩亮麗，是亞洲常見的花卉。具藥用價值，花或葉可治皮膚病、胃寒痛，也是目前發現含葉黃素和玉米黃素最豐富的植物。

兒子走過來看我的畫，煞有其事的評論一番，然後體貼的對我說：媽，您都不會覺得累嗎？我看您每天都坐著畫畫，一坐下去就坐好久耶！我回答他：做你喜歡的事就不會覺得累，所以你要趕快發掘自己喜歡什麼？沒想到兒子竟回我：我喜歡逛街，您要不要贊助一下？敝人近來缺盤纏……坐在畫桌前的我，當場一臉錯愕！我當然知道兒子是開玩笑，藉開玩笑的方式要我起來走動。

有一陣子，我因為經年累月長時間坐著畫畫，又習慣盤腿的坐姿，每次一坐至少兩小時，導致我的左小腿神經受損，左小腿腫脹無力，變成了「跛腳嫂」，還需要頻繁就醫，並由先生幫我做復健。很不巧的，屋漏偏逢連夜雨，這時候同時引發動暈症，我一改變頭部姿勢，就覺得一陣天旋地轉，隨時都可能因為暈眩而跌倒在地……我什麼事都不能做，只能聽從醫師的叮嚀，按時服藥並且什麼都別做。

這叫一個有工作狂（畫畫）的人，整天只能望畫興嘆，那是一件多麼殘酷的事啊！還好我熬過了那段低潮期，也讓我對生命有更深的體會……別以為小小的才能可以永遠俱在，如果老天收回這項小小的恩典，我剛剛開始的繪畫生涯可能就此結束（如同運動員受到不可逆轉的傷害，就此結束運動生涯一般），所以我總是懷著感恩的心情，盡力的畫好每一張植物畫……其實孩子們都知道媽媽是個花痴，每天總是看見媽媽坐在畫桌前畫圖，所以常常出去打球時，還順便幫我撿果實、樹葉回來。對我而言，這些不起眼的小禮物，就如同一朵朵金盞菊，常帶給我難以言

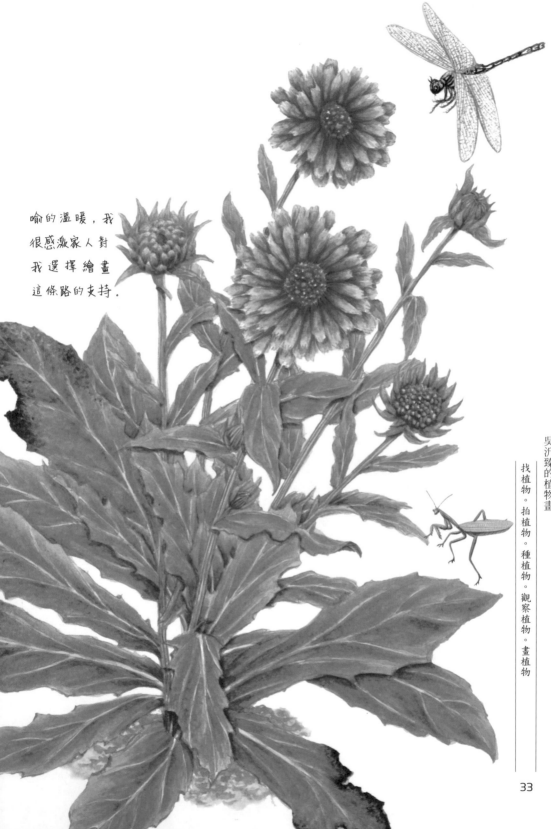

喻的溫暖，我
很感激家人對
我選擇繪畫
這條路的支持．

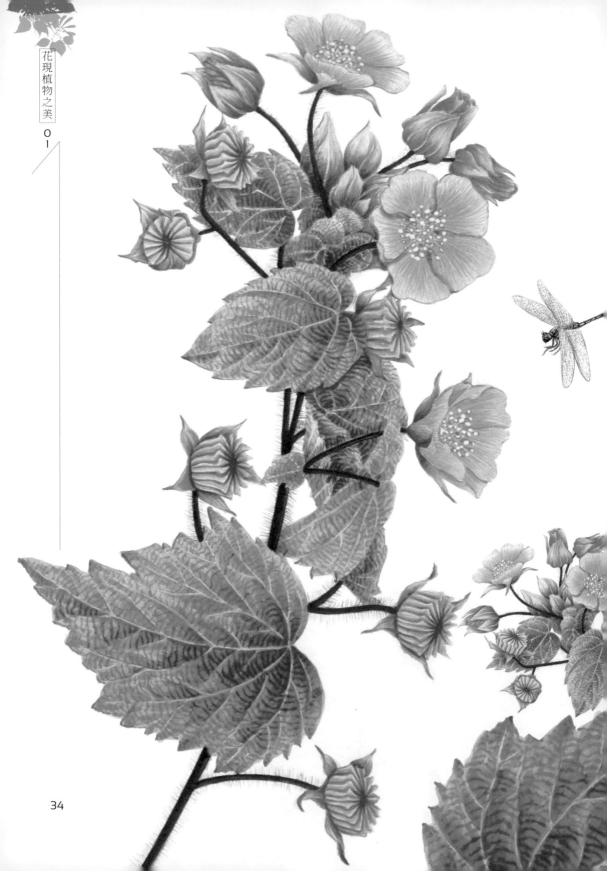

磨盤草

錦葵科 分布於全島平原、荒地、曠野、海邊。

亞灌木狀的草本植物，花單生於葉腋，花萼盤狀，全株被短柔毛。蒴果倒圓形，如同磨盤。具藥用價值，根可散風清血、滑腸通便、化痰止咳……等。

在平鎮區賦梅路的小徑中，有一條兩側長滿雜草，隱隱約約可看見凌亂的墳塚，以及裸露在外的陳舊棺木……小路只容得下一輛機車的寬度可通行。

記得那天出門探險，找尋植物時，已近傍晚時分，一個人傻傻的往前挺進，四下無人、靜得出奇，我說不出所以然，只是心裏覺得毛毛的，感覺磁場不太對，腳步有點沉重，好像一直走不出來。最後關頭看見了一整片的磨盤草，有的植株長得比我還高，讓我在瞬間壯大了膽量，心裡想既來之則安之，我無愧於心，不怕任何怪力亂神。還好我沒有臨陣脫逃，看見眼前這片花園，我彷彿挖到寶似的。

仔細的觀察磨盤草，全株被細毛與星狀毛，植株因地域不同，有的是綠莖白毛，有的是紫莖（毛），蒴果多瓣集合成扁球形。我先拍下各細部特寫鏡頭存檔，再各剪下一枝有花果的莖枝，然後心滿意足的離開那條小到不能再小的小徑。當時太陽已快下山，我得回頭照原來的路再走回去……想我嬰兒時「做膽」的石頭，父母可能是挑一顆大石頭吧！

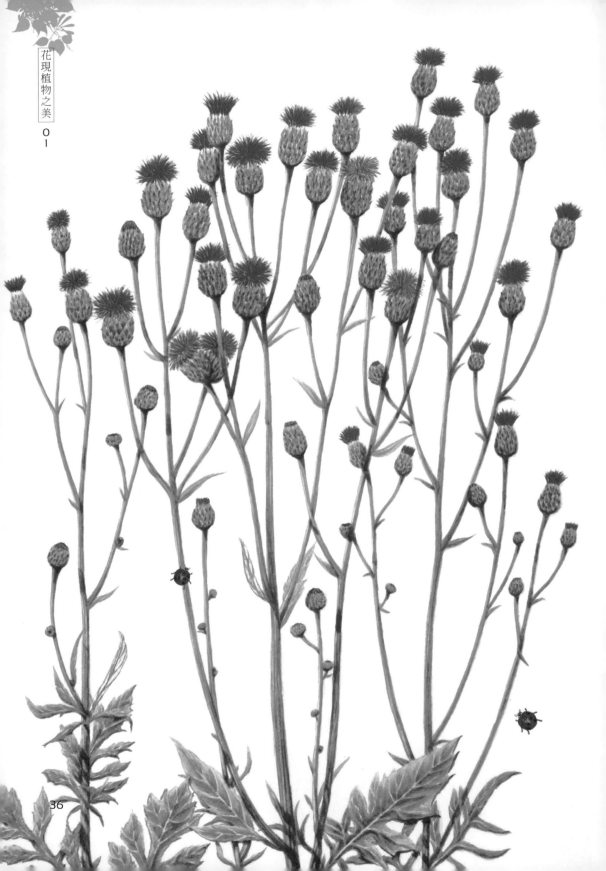

泥胡菜

菊科 分布於海濱至海拔 800 公尺的開闊地、荒廢地。

兩年生草本植物，葉羽狀深裂，莖高 40～100 公分。頭花膚狀，繖房狀排列，花冠膚細長，紫紅色。早期食用野菜之一，幼苗嫩葉可供食用。

小時候在南部鄉下的田埂上，經常可以發現她高大的植株，而且群落龐大，很容易找到她的身影。我從小就非常喜歡泥胡菜，對她可說是情有獨鍾，特別喜歡她羽狀深裂的葉片，以及紫紅色的頭花。幾棵聚集生長，開花的時候特別吸睛，總是會為她停下腳步欣賞許久……那一刻是非常幸福的感覺！我會採來編成花環戴在頭上，也會收集一大把花束，歡天喜地的捧回家欣賞，媽媽都笑我是家裏的「愛花神」，不是抱菜回家，而是抱一堆雜草回來。

近幾年來，在娘家臺南市六甲區郊外遇過幾次泥胡菜，也曾在臺東縣池上鄉旅遊時，發現她特別高大、壯碩的身影。採了種子回平鎮種植，但是都只是嬌小的植株而尺，花朵也不多，我想應該是陽光照射不足的關係，突然想念起東部熱情的陽光，還有彷彿會黏人的土壤，讓人一到了東部就不想離開，難怪連生長在台東境內的泥胡菜，硬是比其他縣市長得特別好。

吳沂臻的植物畫

找植物。拍植物。種植物。觀察植物。畫植物

東方狗脊蕨

(臺灣狗脊蕨) 3月24日

　　烏毛蕨科 分布於低至中海拔地區，向陽且潮濕的山徑或石壁。

　　多年生草本植物，也是藥用植物，根莖可活血化瘀、祛風除濕。在桃園市復興區羅馬公路、新竹縣尖石鄉山區，都可以輕易找到植株，她生長在中低海拔溪谷兩側或邊坡上。東方狗脊蕨最特別的是葉的近軸面會產生大量的不定芽，由綠轉為紅，成熟後掉落，成為新的個體。

　　我覺得人生有兩本書很重要，一本是「自己」，每個人都要設法找到真正的自我，才能找到存在的意義；另一本是「大自然」，以一種平等的角度和視野走進自然，可以使人反璞歸真，重新拾回一顆赤子之心。我到處尋找植物，努力的畫植物，只想期待由我一畝小小心田，把對大自然的靜觀與思慮，投射於畫紙上，讓更多有心或無心的旁觀者，能自我筆下的手繪花草中，看見我內心視窗的投射，以及對大自然的依戀，產生相似的共鳴，讓更多人親近大自然，發現生命中單純的美好，透過簡單的觀察與體現，找回久違自然的自己。

　　我覺得對美的欣賞，可以改變眼界與目光，可以改變思考模式和思維，進而改變行為模式和舉動。走進大自然當中觀察植物，是與植物互動最直接、最容易的方式，只要願意走出戶外欣賞與聆聽，也許是一株不起眼的花草、一窩嗷嗷待哺的雛鳥；也許是一幕蝴蝶飛舞的畫面、一聲預告夏日來臨的蟬鳴；也許是一場突如其來的小雨、一抹落日餘暉的紅暈……就能使人感受自然中萬物的呼吸與吐吶，發現樸實無華、田園靜好的美！

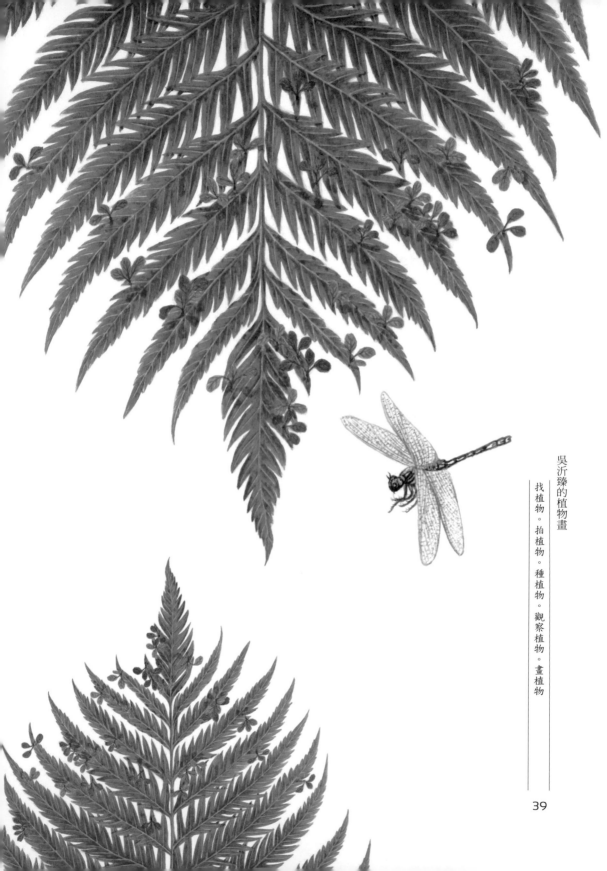

找植物。拍植物。種植物。觀察植物。畫植物

象草

禾本科 原產於熱帶非洲。

　　臺灣早期因應養牛產業需求而引進，多年生草本植物，因適應力強，生長快速，常佔據河床、路邊、荒地，為強勢的外來植物之一。雌雄同株，花黃褐色，為圓柱狀緊縮的圓錐花序，頂生，可長達15~20公分，花穗如同狼的尾巴，所以又稱為狼尾草。穎果橢圓形，因為全年開花，所以我手常年都是花果並存的狀態。

　　小時候，爸爸在雲林老家養過為數不少的鵝，為了餵食眾多的鵝群，我常常要到水溝旁或田埂邊採牧草，因為當時年紀小，不懂拿鐮刀的訣竅，不小心在左手食指上割了一刀，直到現在傷痕仍舊在，也常讓我想起童年辛苦又格外甜美的記憶。採收後的牧草，必須要拿來切碎再摻入飼料中養鵝，所以她是一種農家普遍常見的牧草，住在鄉下的農家子弟，相信對她一定不會感到陌生的。近年來有很多人注重養生，也喜歡拿她來打成精力湯食用，我因為體質太過虛冷，始終不敢嘗試飲用。

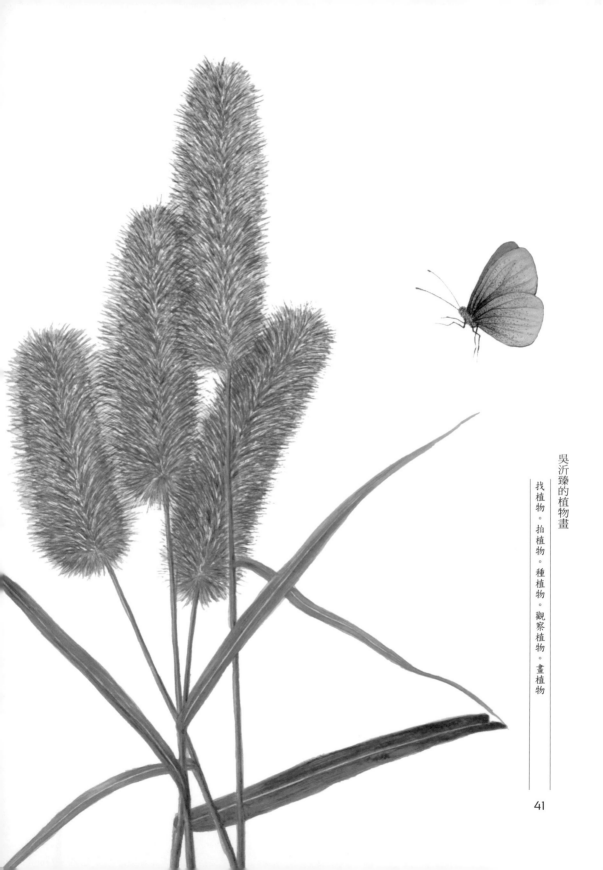

找植物。拍植物。種植物。觀察植物。畫植物

小臘樹

木犀科　臺灣特有種。

分布於中南部中至高海拔地區，小臘樹常為公園、校園綠化樹種，或是行道樹、庭院樹。圓錐花序頂生，花小而多數，白色，具香味，花期3月～5月。果實球形，成熟時藍黑色。

在校園裡發現她時，巨大的植株正含苞待放，秀氣素雅的白色花苞，在深綠色的葉片襯托下，顯得格外的雅致。由於是種植在地上，高大的植株長滿白色的花苞，似乎可以預想他日花朵全數開放的盛況，想必如同瞠瞠的白雪覆蓋一般。「楊家有女初長成，養在深閨人未識，天生麗質難自棄……」花與美女的對照聯想，似乎更容易使人產生共鳴，就像鄰家的小女孩一般，靜靜的成長，等待綻放成一樹純白的高雅，贏得眾人的驚呼！

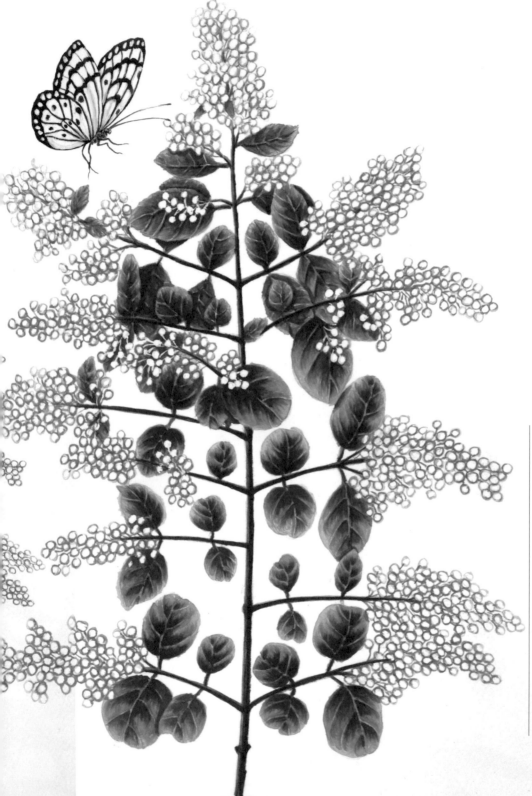

青葙

莧科 分布於低海拔荒地、平地、路旁。

一年生草本植物，穗狀花序單生莖頂或分枝頂，雌雄同株。種子圓形，黑色，即是中藥所謂的「青葙子」。嫩葉可食用，是可口的野菜之一。

只要在野外走一段路，幾乎到處可找到青葙，比較有趣的是南部的花偏向白花，北部的花是紫紅色的，到目前為止，我找到並畫過三種花色、花序、葉形，長得不盡相同的植株。我很喜歡在荒田裡採一束新鮮的青葙，然後將花束置放於畫室牆面上倒掛風乾，讓她變成自然的乾燥花，這是在大自然中最簡易、垂手可得的花材。

佛曰：「一花一世界，一草一天堂，一葉一如來，一砂一極樂，一方一淨土，一笑一塵緣，一念一清靜。」我覺得一枝草，一點露，老天並不因生命的卑微而捨棄豢養，所有的生命體都有存在的價值與意義，陽光一律普照萬物。若從微觀和宏觀隨時轉換眼界時，在大自然當中，萬物皆是無可取代的生命個體，也因為生命個體如此懸殊與多樣性，造就了饒富興味的綠色世界。

吳沂臻的植物畫

找植物。拍植物。種植物。觀察植物。畫植物

蝴蝶之舞

（落地生根）4月2日

景天科 原產於馬達加斯加。

多肉植物，本為園藝栽培種，現在已成歸化物種。多年生草本植物，圓錐花序頂生，花冠鐘狀，呈下垂狀，花橘色。

夏天的時候，葉片是有一層白粉的淡綠色，有時帶有淡黃色；冬天的時候，因為溫差的變化，以及太陽的照射，葉片會轉為紅色。開花時，花梗會抽高，整叢垂下的花朵像一大串的吊燈，花苞和花朵可以撐很久而不凋謝，美極了！

蝴蝶之舞非常容易種植，可以葉插或莖插法繁殖，容易生長照顧，我種在頂樓的植株，每年的過年後必定準時開花，而且是整片一起開放。我常常在清晨為花草澆水之後，一個人靜靜地看著逐漸明亮的天空，看著眼前這片花草，不管日出與日落，花開或花謝……這些平凡中的微小事物，總能帶給我深刻的感動！一朵綻放的小花，也許就是許多微生物的世界；一棵小小的植株，也許就是螞蟻的世界；一片繁盛翠綠的花園，也許就是蝴蝶的世界，我的世界或許比牠們廣大太多，但對整個宇宙來說，我何嘗不是一隻蝴蝶？一隻螞蟻？甚至是渺小的微生物？

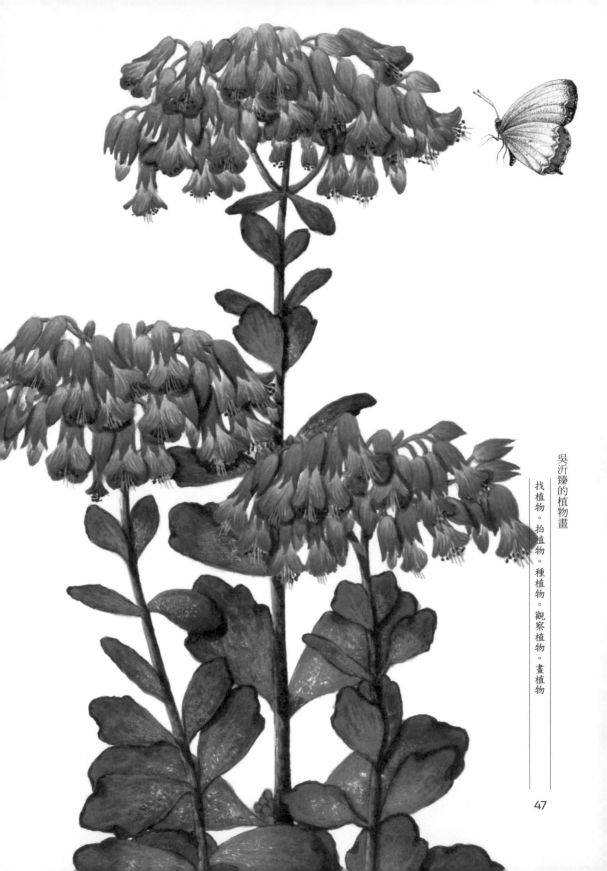

找植物。拍植物。種植物。觀察植物。畫植物

黃金風鈴木

（巴西風鈴木）4月2日

紫葳科 原產於墨西哥至委內瑞拉。

臺灣於 1969 年引進種植，成為中南部許多路段的主要行道樹。花金黃色，花冠漏斗形，如同風鈴狀，春天開花時，葉子掉落，只見滿樹金黃的花朵；夏天時長葉結果莢，成熟後開裂，種子具翅。

每年春天的時候，在平鎮區的義民廟廟口、平興國小大操場旁，都可以就近欣賞黃金風鈴木盛開的美景。

新竹縣新埔鎮的田野間，是我常去探險、尋找植物的寶庫，田埂邊也有種植多數的黃金風鈴木。因為拍照和主人閒談之下，才知道那都是主人年輕時即已種下的植株，時間在日出與日落的交替中走過、時間也在相聚與道別的場景中流逝……當年意氣風發的黑髮少年，隨著日出而作、日落而息的生活時鐘轉動，即使晴耕雨讀的隨興，與世無爭的田園生活，慢慢隨著生命時鐘的鋸齒轉動之下，四十餘載的光陰已悄然離去，歲月仍然無情的染白黑髮少年。如今塵滿面鬢如霜的主人，說起塵封已久的陳年往事，仍難掩心中對老樹的情感與記憶，還有對腳下這片日日踩踏的土地，所無法割捨的真摯感情，這些與主人連結一生的網絡，早已使他們成為生命共同體。這是主人與老樹的故事，除了黃金風鈴木開花的美景之外，是臺灣處處皆有、最美的人文風景。

黃金風鈴木通常開花時，葉子已全部掉落，只剩下整片金黃色的花朵。為了留住黃金風鈴木花的美麗，我在學校操場旁撿起幾朵掉落的花，回家後就直接畫了起來……花瓣上的紋理及凹凸感，讓我來回塗抹、反覆上色多次，要畫出她特有的質感，花了我不少時間，畫好看著金黃的花朵躍然紙上時，這一刻，所有的辛苦全忘了！

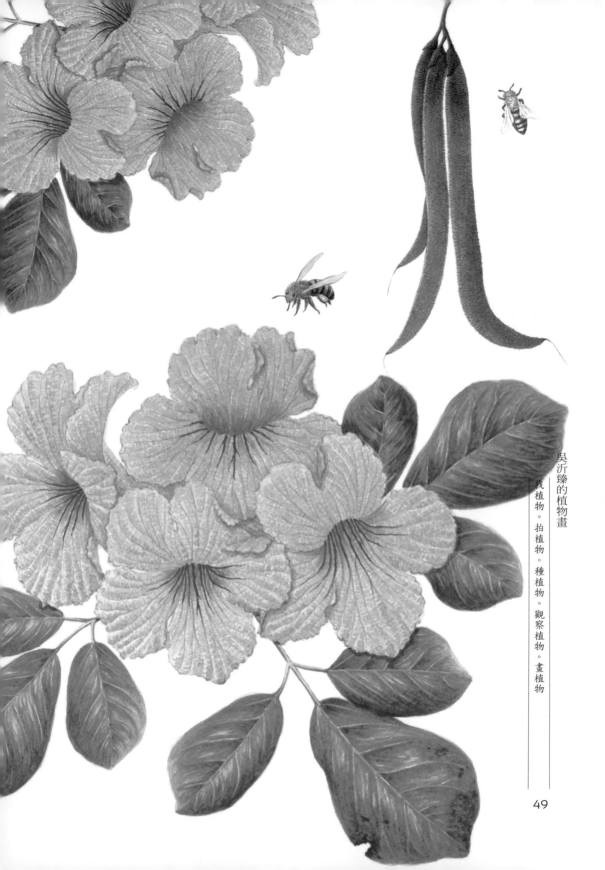

竹子花

禾本科 亞洲分布最為豐富。

多年生植物，具有地下根狀莖，可在地下匍匐成片生長，也可以透過開花結籽繁衍，竹子開花完所結的果實稱為竹米。

竹子對於中國人而言，可說是淵源最深、最具歷史情感的民族植物，如「食者竹筍、庇者竹瓦、載者竹筏、焚者竹薪、衣者竹皮、書者竹紙、履者竹鞋……」（蘇東坡詩），竹子的用途廣泛，食衣住行全可派上用場：「寧可食無肉，不可居無竹。無肉令人瘦，無竹令人俗。」（蘇東坡詩）

竹子象徵文人的氣節、風骨，虛心謙讓的胸懷，因此，在歷代的書法、名畫作品當中，都可發現文人雅士特別鍾愛以竹子作為寫詩作畫的題材。

聽長輩說過竹子若是要開花了，在開花前一年就不長筍；開花後，竹桿在一、二年內就會枯死，而且只要一棵開花，其他竹子也會跟著開花，導致整片竹林枯死。在新竹縣新埔鎮山區發現了竹子花，讓我很驚豔，但是我也很憂心牠即將枯死，倘若真是如此，這唯一一次的美麗，正無情的宣告著死別。

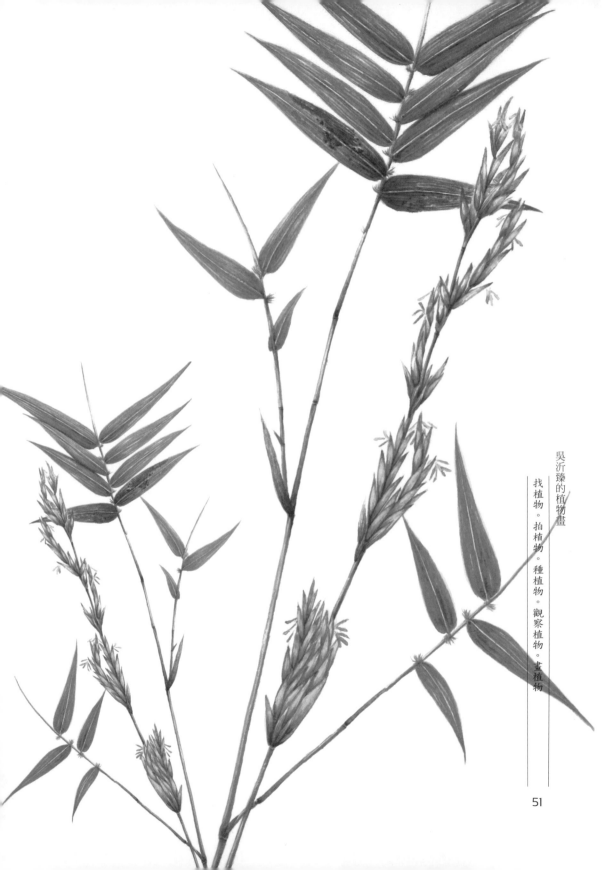

吳沂臻的植物畫

找植物。拍植物。種植物。觀察植物。畫植物

51

濱當歸

（山當歸、濱獨活） 4月13日

繖形科　臺灣特有植物。

分布於北海岸，為濱海植物。多年生大型草本植物，植株高大粗壯，葉片甚大。複繖形花序粗大，花冠白色，花莖中空。果實扁平狀，長橢圓形，有木栓化的翼。

當初為了拍濱當歸，跑了好幾趟到海邊尋找，後來才發現只有北海岸有植株。濱當歸的植株長得非常高大，葉片也很巨大，油油亮亮的，就連花序都特別大，整片植株都開花的盛況，讓我看得目瞪口呆、如痴如醉，實在太壯觀了！感覺像童話世界裡，巨人的花園植物一般。

正式畫牠的時候，光是花苞就讓我耗去不少時光，再來就是枯葉部分的細膩處理，我覺得殘缺也是一種美，所以不會刻意只畫美麗的、完整的部分，其實殘缺的美感之中，有時更能傳達生命的美感，讓人深受感動而留下深刻的印象。

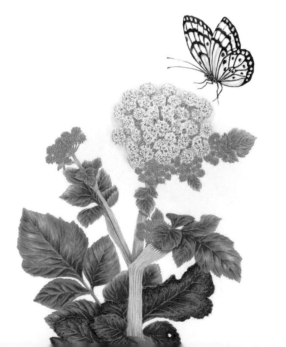

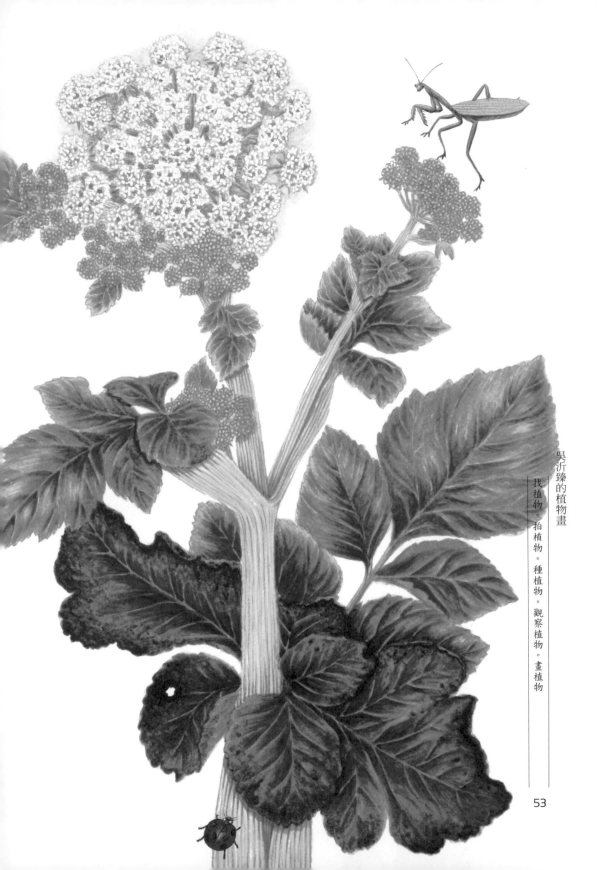

找植物。拍植物。種植物。觀察植物。畫植物

濱排草

報春花科　臺灣原生種植物。

分布於北部、南部、東部、綠島、蘭嶼等岩岸或砂礫地。二年生草本植物，帶有葉狀苞片的總狀花序頂生，花冠白色或粉紅色。果實為蒴果，球形，熟時為棕色。

在北海岸遊玩時，我在路邊採了幾粒濱排草的果實，播種在日照充足的頂樓。我等了好久，她總算長出植株，不過總是不見她開花……直到第二年，才看見粉紅色的小花陸續綻放，真是漫長的等待。

一邊畫畫一邊進入冥想，我想那些奧運選手，應該不是一開始就為了奧運金牌才去運動、訓練自己的體能……而是天生有運動細胞，加上後天勤奮的努力，順應自己的天賦而走，所以挑戰奧運。我覺得畫畫也一樣，如果沒有足夠的熱情，還有一股傻勁，另外還可以投入到忘記肚子餓，想要說服自己堅持走下去，似乎有點難度。

今天心血來潮，我好奇的詢問女兒和兒子，想不想以後也走畫畫的路？（因為兩人也很會畫畫，讀國二的兒子回我：說謊是不道德的，重複性的工作和內容，還要像一尊佛像整天坐在畫桌前，好像比較適合媽媽，我喜歡具有變化性、有挑戰性的工作，比較符合我的智商程度……。聽完之後，我這個老媽額頭上瞬間多了三條斜線，問兒子：言下之意是指你媽很笨？你不知你媽正值更年期嗎？兒子馬上奉還一記回馬槍：更年期有什麼了不起？我和姐姐還正值青春期呢！誰怕誰？我也不甘示弱的說出：爸爸也正處於更年期喔！這下子二比二，彼此勢均力敵，的確誰也不怕誰！女兒看不下去，丟下了一句話：你們兩個真厲害！明明是一棵小小的「濱排草」，竟然可以扯到「更年期」的話題！

小金櫻

（白刺仔花） 4月16日

薔薇科 臺灣全島中、高海拔山區。

攀緣性灌木，枝纖細，散生鉤狀皮刺。頂生繖形花序多花，花白色。具藥用價值，果實及根部可供藥用，熟果浸酒或水煎服為滋養強壯劑，根可治腫毒、癰疽等。

小金櫻的提供者，是位於平興國小對面的修車廠老闆娘。早在十幾年前剛搬來新居時，我就發現矗垈上有一棵老壯的小金櫻，每年四月時，總是準時開滿白色小花，當時是一處營業中的花圃。後來花圃喬遷，所有的植物全搬移，唯獨小金櫻是種植在地面上，所以僥倖留存下來。

因為有鉤刺的關係，畫她的時候，我的手受了不少皮肉之苦。其實這也不是第一次了，這幾年來，我的雙手如同年邁、歷盡滄桑的老嫗一般，長了厚繭而且傷痕累累，舊傷疤未消失，新的傷痕又出現……我不太敢讓別人看到我的雙手，深怕別人誤解是先生讓我吃苦。

我慢慢的畫著，看到潔白如玉的花序，在水彩紙上陸續展現花容，聞著花朵散發著甜美的芳香，彷彿畫紙上的花也飄送著迷人的香氛……感覺一切都值得，太美了！

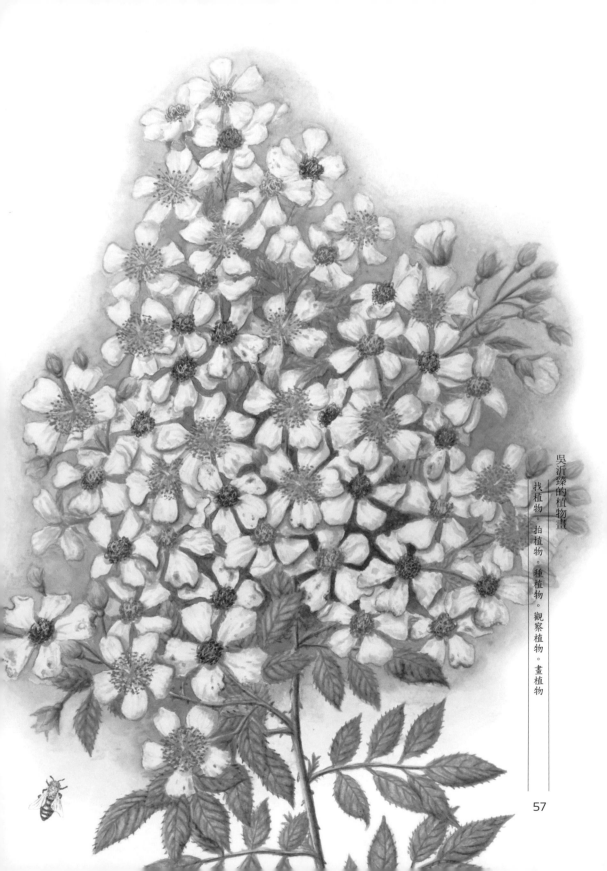

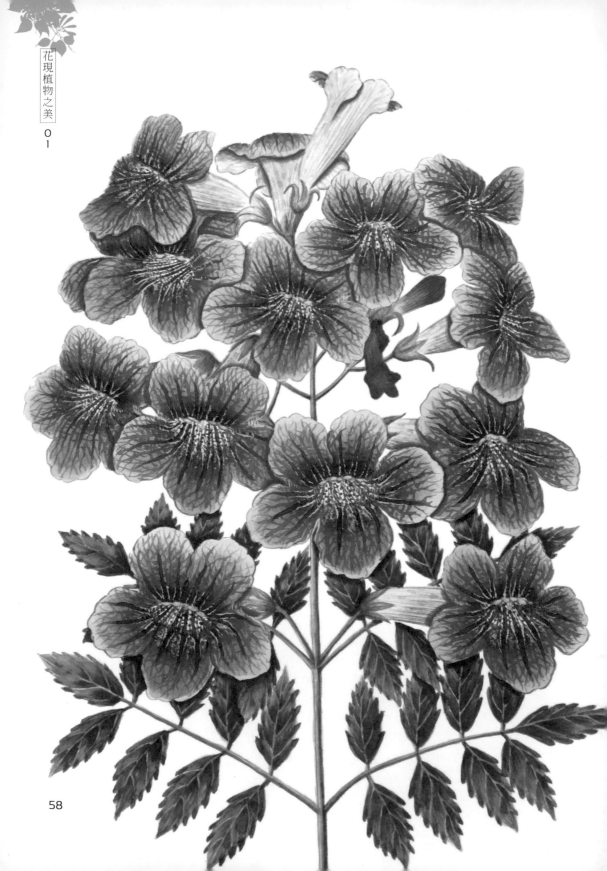

紫芸藤

（紫雲藤）4月16日

紫葳科 原產於南非。

常綠半蔓性植物，臺灣零星栽培觀賞或作綠廊植物。圓錐花序頂生，花冠闊狀，花粉紫色。

在花市捧回她的一刻，就被她粉紫色的花色所吸引。落植在花園裏兩年後，早春的花朵由下往上陸續開放，一串串紫色花朵鑲在綠色藤蔓間，漸進的爬上牆面，隨著一陣陣微風吹拂，花朵彷彿頻頻向路人點頭招手，懇請路人停下腳步，抬頭欣賞她的美麗丰姿。

平日忙著照顧花園裡的植株，忙著畫植物的同時，我的腦海中總是惦記著果實、種子存放，哪些花已畫？哪些花只畫一半？畫稿在哪一疊？哪些花未畫？這個月哪些花開？在哪裡看得到花。加上孩子的瑣事，煮飯送便當、家事……每天都有忙不完的事，但是我忙得很快樂，心裏有種紮實的、平靜的愉悅感，總是能讓我自得其樂。想著想著，我的紫芸藤花畫好了，我也該準備晚餐了。

吳沂臻的植物畫

找植物。拍植物。種植物。觀察植物。畫植物

59

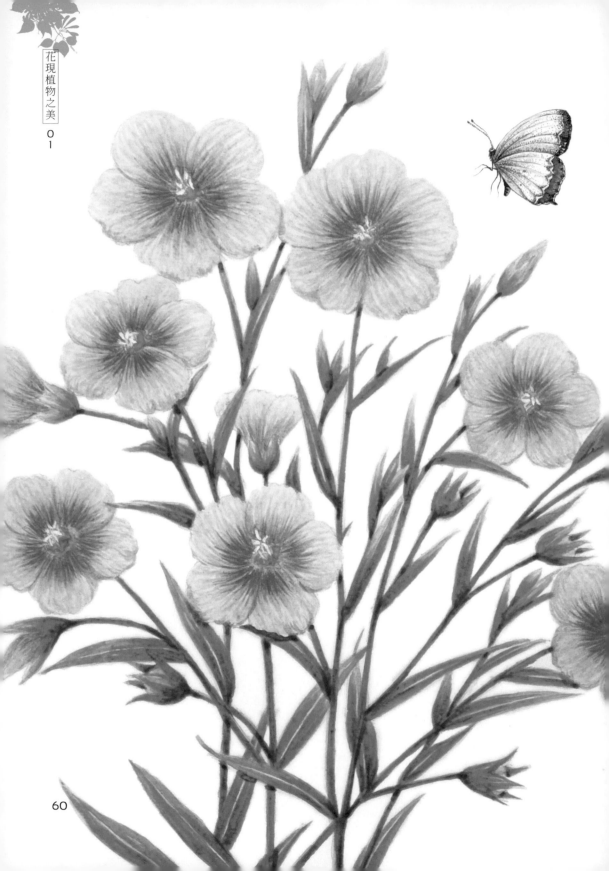

亞麻

亞麻科 可能原產於西亞。

臺灣於 1911 年由日本人引進栽植,作為重要纖維資源作物。一年生草本植物,高30～100公分。花藍色或少數為白色,頂生或與葉對生而形成有葉的繳形花序。果實為蒴果,球形,種子扁卵圓形,褐色。50～60年代期間,曾在中南部大量推廣種植,具有強韌的纖維,是優良的紡織原料,可用來紡織夏布、繩索、麻袋、造紙。種子含油頁高,可供榨亞麻仁油,可製成潤滑油、印刷墨。也是藥用植物,根、葉可治肝風頭痛、跌打損傷,種子能潤燥通便。

這輩子到目前為止,第一次見到,也是唯一一次見過,是在孩子曾就讀的平興國小側門路口。記得那天獨自散步走過,非常少見的藍色小花,馬上吸引住我的目光,讓我立刻蹲下身觀察,接著,跑回家拿紙筆和相機,仔細的拍下牠的細部特寫鏡頭,記錄了許久……長在柏油路面上,生命力真是強韌,險惡的生存環境,絲毫不減牠的生存鬥志與美麗!這只是一株小小的花草,每天有數不清的路人從牠身旁而過,但是有人看見牠小小的身影嗎?有人發現牠堅強的生存意志嗎?有時候是不是該試著蹲下身來,和身旁的植物一般高度,看看自己眼中的世界?

吳沂臻的植物畫

找植物。拍植物。種植物。觀察植物。畫植物

總是以最低的姿態生長著，
身處惡劣的隙縫仍展現生命的熱情，
植物以此宣示自己的生存價值。
豔麗的花容潛藏著一股孤傲的意志力，
彷彿燃燒著熾熱的花魂～
闃戶無人，繁花依舊兀自開落……

毛西番蓮

（野百香果） 4月17日

西番蓮科 原產於熱帶美洲。

分布於雲林、嘉義以南地區，已成為馴化植物，在荒廢地、開闊的野地極為常見。多年生藤本植物，花單生，從葉腋長出，白色。果實為球形的漿果，橘黃色，洗淨可生食。

說起毛西番蓮，就讓我想起童年在西瓜田的往事。小時候農忙之餘，喜歡和弟弟、妹妹在西瓜田裏尋找牠的成熟果實，三人比賽誰採得多……在物質貧乏的年代，是我們容易取得的零嘴，也是我們自娛娛人的餘興節目之一。橘黃色的果實，吃起來甜甜的滋味，就像吃超級迷你的百香果一樣，幸福而滿足，也是童年時光難忘的記憶。

一個地球，貧窮和富裕常無情的劃分了兩個世界，有些人垂手可得的機會與幸福，得來全不費功夫，完全理所當然，但是對某些生活在苦難和絕望夾層中的人來說，卻是遙不可及的奢望。匱乏的童年時期使人變得早熟，我和弟弟妹妹們都記得小時候的生活，也使我們都喜愛接近大自然的恬靜生活，不管時代如何變遷，永遠都不會遺忘貧窮教會我們的事，永遠不會遺忘西瓜田裡毛西番蓮的滋味。

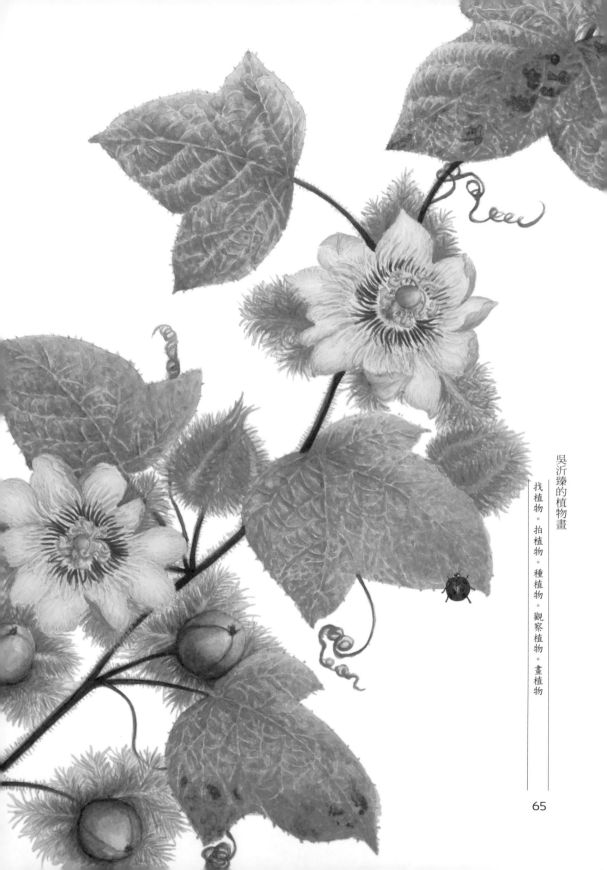

大錦蘭

（臺灣鱔藤） 4月18日

　　夾竹桃科　臺灣特有種．

　　全島低海拔灌木叢可見，攀緣性木質藤本植物，聚繖形花序頂生，花多數，白色，有香味，花苞時粉紅色，呈扭轉狀．葉厚革質，長橢圓形，先端銳尖．蓇葖果線狀，長卵形，冠毛白色．

　　石碇山區踏青時，巧遇大錦蘭開花，風車似的白色花朵饒富趣味，真讓人驚艷，因為平日想看見她的花朵並不容易，通常都開在樹頂上，即使幸運巧遇花開，也只能望花興嘆！這次我總算得到美人垂憐，因為她善解人意的開在邊坡上，順著步道往上走，便可輕鬆窺見美人面容，愛怎麼看就怎麼看，愛怎麼拍就怎麼拍－今天心情特別的愉悅，比中了樂透還開心！

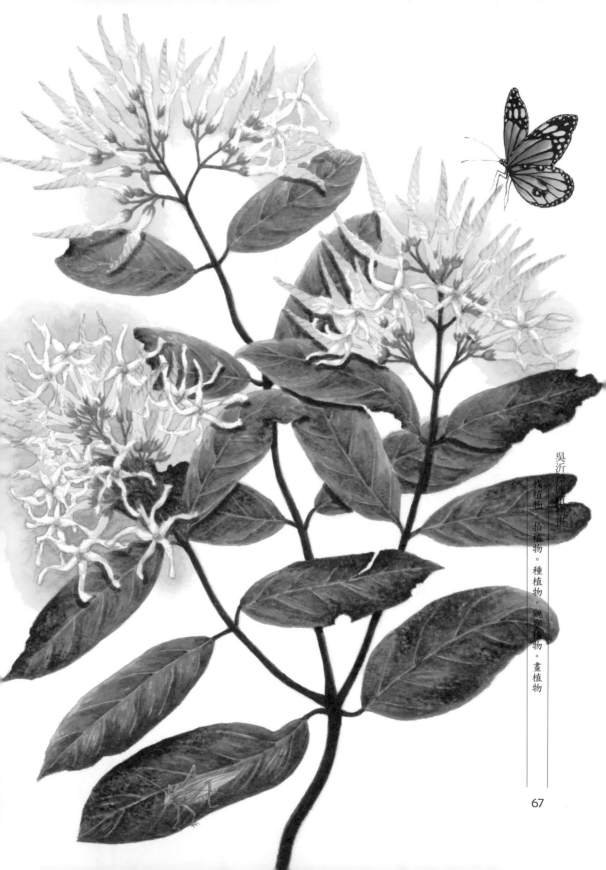

吳沂臻的植物畫

找植物。拍植物。種植物。觀察植物。畫植物

相思樹

豆科 臺灣原生種植物。

廣泛生長於全島平地、低至中海拔山地，為最常見樹種之一，是防風、綠化、保護水土的良好樹種。相思樹小苗才能看到牠的真葉，長大之後，真正的葉消失，變成鐮刀狀的假葉。頭狀花序球形，花金黃色，小而多數，有香氣，春季開花。莢果長橢圓形，扁平，成熟時呈黑褐色，內有扁圓形種子5～8粒，有毒。嫩枝葉、樹皮可作藥用，木材可製枕木、農具、木炭。

清晨在復興公園散步時，發現地上有許多金黃色的落花，零零落落的散落一地，原來是相思樹開花了。抬頭仰望相思樹，掛滿樹梢的金黃色棉球，隨著一陣一陣的微風吹拂過，彷彿下起了金黃色的棉球雨……我想起徐再思的《折桂令》「平生不會相思，才會相思，便害相思。身似浮雲，心如飛絮，氣若遊絲……」空氣中還有一股清幽的「相思」味道呢！

在畫桌上描繪著相思樹的花序，整張圖就快完成了，想起在相思樹下的場景，和自己筆下的相思樹相對應－真的是樹上也相思，地上也相思，化成焦炭也相思，一球一球皆相思啊！

69

紫花藿香薊

（紫色毛麝香）4月21日

菊科　原產於南美洲。

1911年由日本人引進臺灣作觀賞植物，分布於中低海拔山地、荒地、田埂，因為群落龐大、無所不在，為強勢物種之一，現今已成為最常見的雜草。一年生草本植物，莖葉的味道如同麝香，因而得名「紫花藿香薊」。筒狀頭花成繖房或秋天開到圓錐狀排列，花期極長，可由隔年初夏。具藥用價值，全草可清熱解毒。

在住家附近的水圳邊經過時，常常可以輕易發現紫花藿香薊的蹤影，而且是一整片的群落，集體呼朋引伴的開放，在田園裡顯得非常搶眼，也引來許多小粉蝶吸取花蜜。雖然是不起眼的野花，但亮眼的紫花藿香薊，卻為煩雜的生活空間，點綴著繽紛的色彩，讓來來往往的路人得以欣賞片刻的美景，釋放生活的壓力，功勞不容小覷。

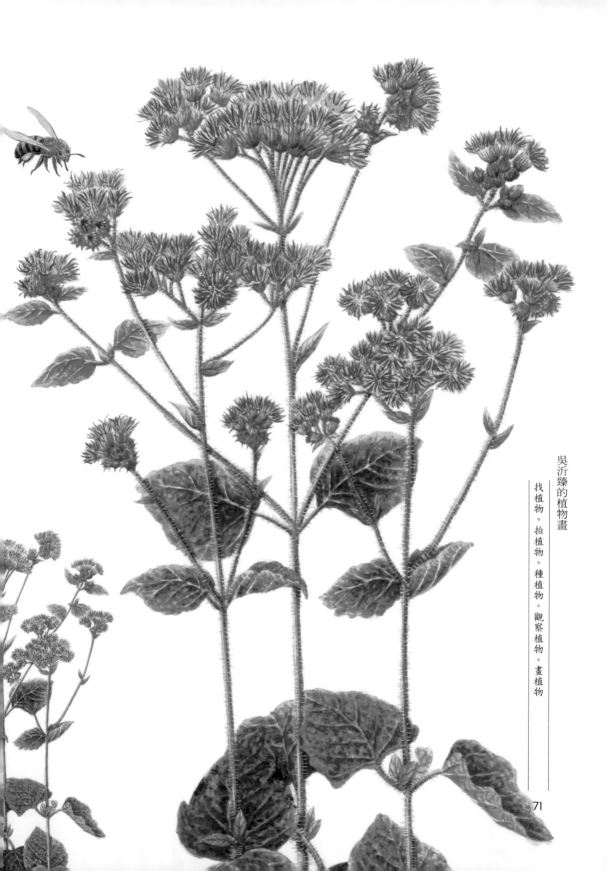

71

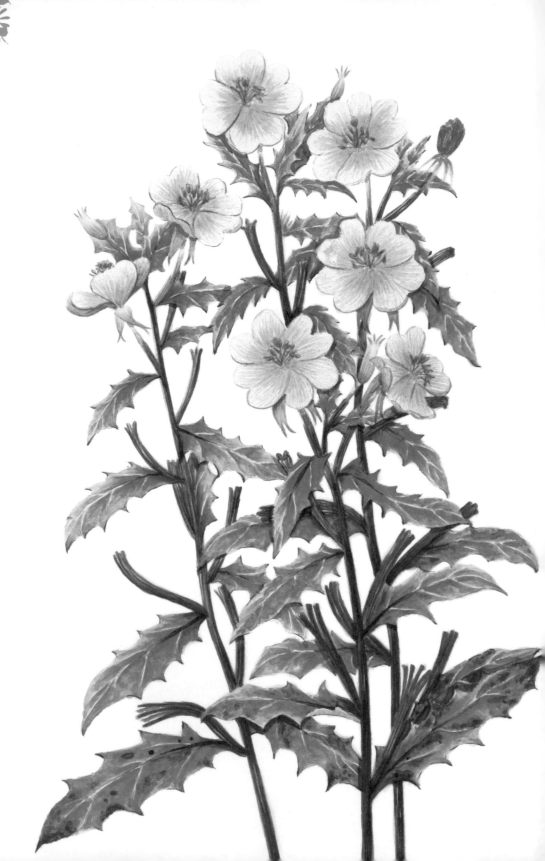

裂葉月見草

柳葉菜科 原產於北美洲。

分布於臺灣北、中部低海拔至海濱地區，已成為歸化植物。多年生草本植物，基部叢生狀，葉較大並呈裂片狀。總狀花序腋生，花瓣4片，倒心形，花黃色，開完花後轉為暗橙色。蒴果細長，具四稜，圓柱狀。

永安漁港的砂岸邊，裂葉月見草常以整片的群落出現。記得那天是早上八點半，廣大的砂岸上，幾乎都是昨晚開過的花，已接近閉合的花朵，讓我只能輕輕的撥開花瓣，揣想她夜晚全開的模樣……。沒錯，她在晚間時分開花，而且每一朵花僅開一個晚上，隔天早晨便逐漸地凋萎，有別於一般開花植物，所以才有裂葉「月見」草、「待宵」草的名稱。

吳沂臻的植物畫

找植物。拍植物。種植物。觀察植物。畫植物

紅仔珠

（山漆莖、七日暈） 4月29日

大戟科 分布於海邊、平地低海拔地區。

半落葉小喬木，全株有劇毒。綠色小花腋生，雌花位於小枝上部，雌花梗短，雄花有梗，雌雄同株。果實為扁球形的紅色漿果，成熟時為紫黑色。具藥用價值，根及莖可治跌打損傷、腫毒等，排灣族原住民早期曾用其樹皮加在檳榔中共嚼。

紅仔珠具有毒性，傳說誤食會昏迷七天七夜，所以有七日暈之稱，對於牠的毒性和危險，實在不容小覷。當初為了畫紅仔珠，我在頂樓以種籽播種，也種出一棵紅仔株用來觀察，但是因為花園面積有限，無法一再換盆以利植株生長，所以植株總是呈現矮小狀態。

在義民公園水圳旁，有幾棵紅仔珠已經生長了許多年，鮮豔的深紅色果實，常引來許多路人的注目，我也常常會走路散步去觀察植株生長的情況。感謝多年來志願打掃、種植的志工，沒有他們的熱心與奉獻，就沒有沿路一整排翠綠的花草樹木可欣賞了。

昭和草

（山茼蒿） 4月29日

菊科 原產於南美。

分布於全島山野平地，極為常見的植物。一年生草本植物，頭狀花序數個在莖端成繖房狀，頭狀花序筒狀，紅褐色，花苞朝下，開花時，頭狀花序朝上，授粉後再度朝下。具藥用價值，全草可解熱、健胃、消腫等。

相傳二次大戰中，日軍曾以飛機在臺灣上空撒播其種子，時值日本昭和年間，故稱為「昭和草」。昭和草頭花筒狀，常下垂，逆裂的時候，果實就像一球一球的棉球，非常可愛！在野地看到她時，總覺得植株全年都在開花結果，群聚開花的狀觀景象，讓我不捨離去，如果想念她的氣味，只要用手搓一搓葉片，馬上就可以聞到熟悉的香氣。嫩莖葉可炒肉絲，是一道美味的野菜，我非常喜歡她的特殊味道與口感，因為味道與茼蒿雷同，所以又稱為山茼蒿，一說起山茼蒿，喜歡野菜美食料理的老饕們，應該都非常熟識才是。

吳沂臻的植物畫

找植物。拍植物。種植物。觀察植物。畫植物

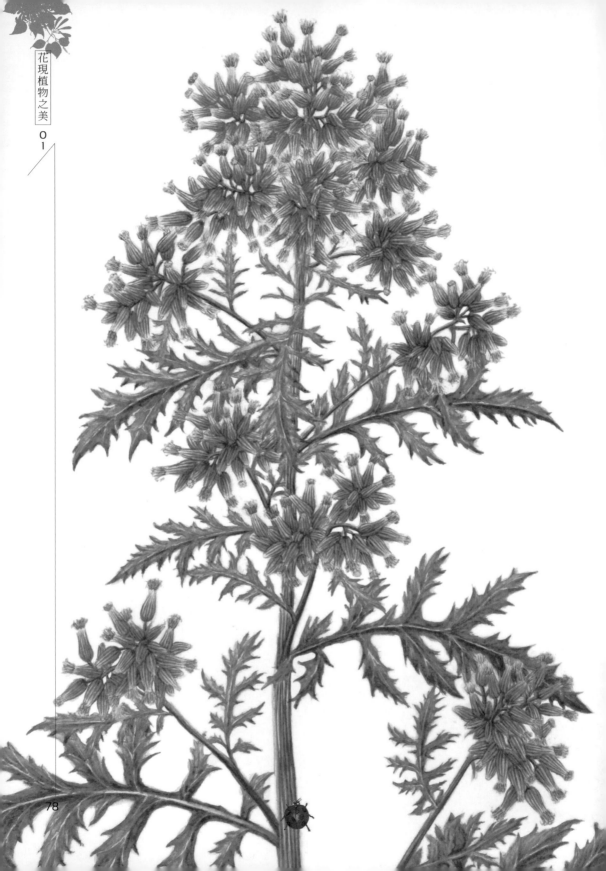

飛機草

（饑荒草、裂葉昭和草） 4月30日

菊科 原產於南美洲。

分布於全島平野至低海拔山野、路旁，在臺灣已成為一種馴化植物。一年生草本植物，莖有縱稜，葉緣呈不規則粗鋸齒狀或羽狀深裂。頭花頂生多數，圓錐狀排列，小花為管狀花，花冠粉紅色。瘦果黃褐色，有細絲狀白色冠毛。可食用的救荒野菜，嫩莖葉可煮食。具藥用價值，全草有解熱利尿、消腫的功用。

飛機草的花序比一般的開花植物多，植株可从生長得粗壯高大，對我而言，最吸引我的莫過於呈羽狀深裂或淺裂的葉片了，仔細的觀察葉形和葉脈，真的非常美，一點都不輸給花朵，常常讓我看得入迷呢！畫畫時，由於全是綠色系，想僅以濃淡來呈現植株，往往會過於單調，所以在細部的描繪上，我花了不少的時間和精神。

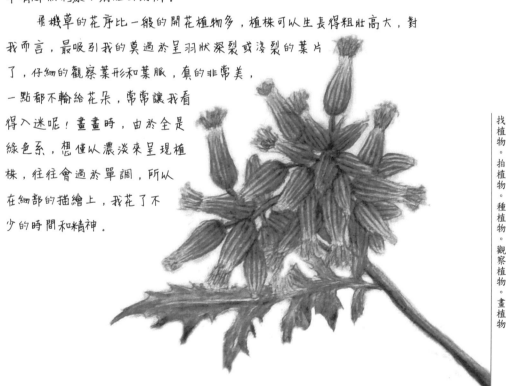

長柄菊

（肺炎草）4月30日

菊科 原產於熱帶美洲。

分布於全島的海濱、平野，從中南部最常見。多年生草本植物，全株有毛，具匍匐莖。頭花單一頂生，舌狀花，花冠白色或淡黃色。瘦果密被毛，冠毛羽毛狀。

在娘家台南市六甲區常可發現大片的群落聚生，看到眾多參差不齊的細長花梗，讓人感覺植株彼此像是比賽著把頭花推到最高點。當太陽快下山時，落日的餘暉映照在長柄菊細長的頭花上，金黃色的剪影效果實在讓我讚嘆⋯⋯整片金黃色、閃亮亮的畫面，這是我從小到現在最難忘的美景之一。

在菊科植物裡，她算是花梗最長的成員，我總喜歡採集一大把，握著花梗綁成一束，還有什麼比她美？看著美麗的長柄菊，常讓我心情愉悅一整天。大自然裡有太多令人感動的美，不需要刻意追逐熱門的景點，也不需要花費時間驅車尋找，只要用心觀看周遭的一切，走進大自然的懷抱，就能發現驚喜，任何小小的發現，都足以讓人感動許久！

想起小時候，我總是喜歡一個人沿著田埂採野花，不知不覺就越走越遠，媽媽老是找不到我的往事⋯⋯似乎從小就喜歡野花野草，童年時期所見過的植物，從來沒有自我的腦海中遺忘，我也很慶幸在匱乏貧窮的年代裡，讓我必須忙碌於農事之際，間接的提早投入大自然之中，比一般同齡的孩子，接受金錢買不到，卻是餵養我心靈沃土的珍貴養分。

吳沂臻的植物畫

找植物。拍植物。種植物。觀察植物。畫植物

81

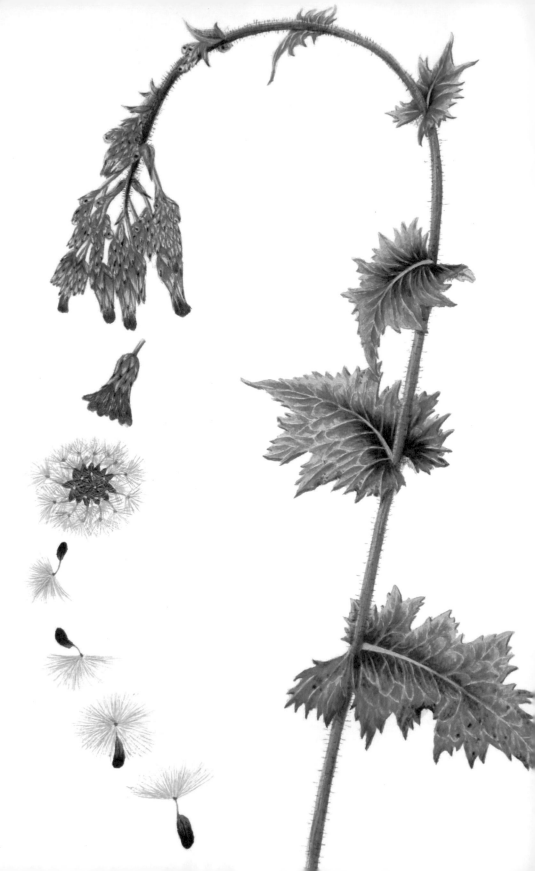

臺灣山苦蕒

（臺灣翅果菊、臺灣山萵苣）4月30日

菊科 分布於低海拔地區，向陽荒地、路旁。

二年生直立草本植物，花淺黃色或紫色，花背紫色。上莖枝有紫色毛，葉不規則羽裂，葉下的表面中肋被毛，可食用的植物，也是早期雞、鴨、鵝的飼料。具藥用價值，全草可降血壓、清熱解毒、活血止痛。

在山區荒地巧遇臺灣山苦蕒，讓我欣喜萬分，因為我找她找了很久，而且這一棵植株生長得特別健壯。不過，想要接近她的植株，得考驗一下自己的膽量，因為她長在一片頗有高度的雜草之中，後面還有濃密的樹林……這意味著此處「生物」可能不少，我必須要先清出一條可看見雙腳的小徑。

被蛇嚇過的那陣子，我在家裏連看見兒子隨手亂丟的皮帶，都差點被嚇壞了，於是忍不住的唸了兒子我句，還被兩個孩子取笑好久。他們覺得我在外天不怕、地不怕，簡直跟男生沒兩樣，可是不找植物，窩在家裏畫畫時，怎不見「巾幗不讓鬚眉」的媽媽？那個一身是「惡膽」的媽媽到哪裡去了？

我也有我的一套SOP，先拿枯樹枝「打草驚蛇」一番，再清出一條細徑來……我緩緩走進草叢中，快速的拍完臺灣山苦蕒之後，打算班師回朝之際，猛一抬頭，哇！超大的人面大蜘蛛由樹上垂掉下來，不偏不倚的落在我眼前……我只覺得自己的心臟快要跳出來了！雖然人面蜘蛛對我而言早已司空見慣，但這一刻，我和其他女生一樣快嚇死了！（當然，依照慣例，我不能告訴先生，至少半年後再說。）

吳沂臻的植物畫

找植物。拍植物。種植物。觀察植物。畫植物

烏來野生毬蘭

5月5日

夾竹桃科　纏繞性木質藤本植物。

全島低至中海拔山區、林下陰濕處，常著生於岩壁或樹幹上。雖然有花名有「蘭」字，但是跟蘭花卻完全沒關係，只有肥厚的葉片略像蘭花葉。她是青斑蝶幼蟲食草，值得注意的是夾竹桃科植物多具有毒性，我想應該是植株的乳汁吧！

在烏來山區的小徑漫步，意外地的發現了兩種植株不盡相同的毬蘭。這是其中花朵較大的一種，繖形花序像是收集了一把小星星，由下往上向山壁望去，花序大小雷同的樣貌，又集體掛在山壁上，彷彿讓人置身在一球一球的假花束當中。

同樣在烏來山區，但是另一處山壁上的毬蘭，花朵卻變小了，而且有接近30朵小花組成花序。當時為了拍她吃足了苦頭，因為她生長在山壁上，我必須要盡量爬上山壁，才能拍到她的廬山真面目，當下心裡有兩種不同的意見相互激辯著……「不可能，你辦不到的，雖然你是山猴子，但你這隻山猴子已近50歲了，上次你才使相機打到石壁過，別開玩笑！」、另一個說法是「如果你不拍，錯過了就再也沒機會拍她了！你可以的……」短暫陷於天人交戰之後，我慢慢的、小心翼翼的攀爬上去，費了九牛二虎之力，我總算找到適合的角度可拍她了。

快速拍完照準備爬下去時，才發現下去難度更高，突然右腳一滑，差點就要摔落溪谷裡，我緊急抓住大錦蘭粗大的藤蔓，一路往下滑落，相機再度打到石壁……不過，我總算有驚無險的到達地面。看到山壁的轉角是溪谷，下面有溪水和巨石陣，萬一掉下去可不是好玩的，何況我是旱鴨子一個，覺得自己剛才的舉動真是瘋了！

回家畫她的時候，讓我一度有點沉不住氣，因為花朵太多了，但是想到拍花的辛苦，怎能沒耐性呢？起身煮杯咖啡好了。聞到濃濃的咖啡香味，適時打發不耐煩的情緒，等到喝完一杯咖啡，我又精神百倍了，就當成是磨自己的耐性吧！我開始一筆一筆的畫下去……

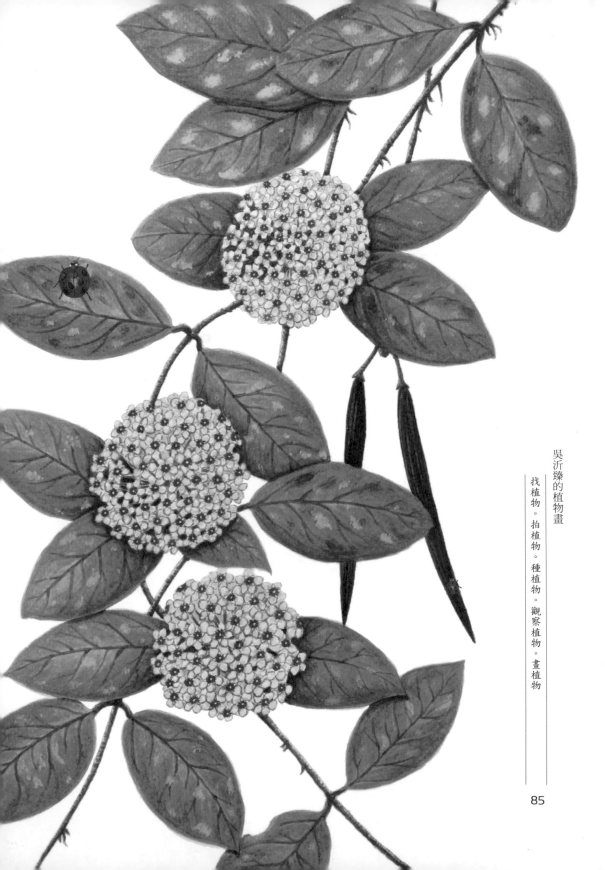

鳶尾花

（愛麗絲）5月6日

　　鳶尾科 原產於西班牙、摩洛哥。

　　多年生草本常綠植物，有地下莖、球莖或鱗莖。鳶尾花，是因為花瓣形狀如同鳶鳥尾巴而得名，屬名Iris為希臘文「彩虹」之意，希臘人藉此比喻鳶尾花的豐富花色，在希臘神話中的彩虹女神，正是眾神與凡間的使者。

　　為了畫鳶尾花，我自頂樓把整盆盛開中的植株搬移到畫桌前，仔細的觀察後，再慢慢的在紙上畫素描，由於花序開花的順序是相同的，構圖時想錯開花序的安排並不容易，畫大圖非常耗損體力，這對因為貧血，每個月需要固定時間前往醫院打鐵劑的我而言，是一次次時間與體力的挑戰。

　　時間對一個十七歲的孩子來說，浪費一整年不痛不癢，因為太陽總是會在明天再度升起，等著盡情的揮霍青春。只有走過「歲月」這座橋的人，看見夕陽晚霞時，照見自己早生的華髮，才驚覺青春小鳥早已飛逝，昔日俊俏的少年儼然白了頭，歲月的痕跡早已無情的刻畫在臉龐，刺痛著心房，如同數十年後再度巧遇初戀情人般的驚恐……於是才深刻的明瞭時間有多重要！接近五十歲才能有機會做自己想做的事，我很珍惜每一次坐在畫桌前的機會，也很慶幸自己擁有這份得來不易的幸福！

　　看到鳶尾花，我想大家馬上聯想到梵谷的鳶尾花，也在瞬間連結梵谷悲苦的人生經驗，但是我想讓大家暫時遺忘一種經典的畫面，回到自家的花園裏，欣賞不帶任何包袱、壓力的鳶尾花，單純的欣賞她的美，不再直接的與「悲劇」劃上等號，讓她有機會為自己平反，展現另一種優雅、愉悅的氣氛！

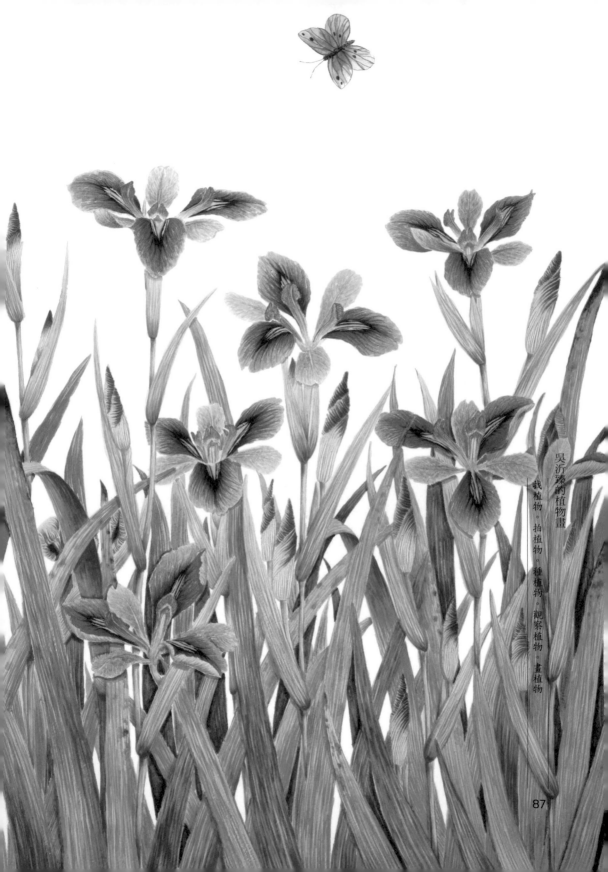

吳沂臻的植物畫

栽植物。拍植物。種植物。觀察植物。畫植物

87

槭葉牽牛

（番仔藤）5月7日

旋花科 原產於亞熱帶亞洲、北美洲。

多年生草質藤本植物，莖具纏繞性，莖、葉具乳汁，根塊狀。葉為單葉，互生，掌狀 5～7 深裂，裂片披針形。聚繖花序，花苞時期花冠成螺旋狀，花腋生，1至數朵，花朵呈漏斗狀，紫色。果實為蒴果，但臺灣少見結果。具藥用價值，莖葉可清熱、解毒，治肺熱咳嗽等。

臺灣平野中最常見的牽牛花，原為外來園藝型植物，之後歸化全島低海拔地區，隨處可見的程度，常讓人誤以為牠是臺灣土生土長的原住民呢！我覺得槭葉牽牛或許平凡的讓人視若無睹，但是卻充滿堅韌的生命力，無論是身處多麼貧瘠的地方，總是能在絕處逢生。（結果率甚低，卻能迅速的擴展勢力範圍，為強勢植物之一。）

找植物、拍植物、種植物、觀察植物、畫植物之際，植物彷彿也在教我領悟許多事……大自然中的一花一草，都各司其職的完成自身的使命，不管是多麼卑微的個體，生命本身以及所傳達的意義是沒有矯貴和醜陋之分的，反觀人生的道場，何嘗不是如此？

找植物。拍植物。種植物。觀察植物。畫植物

梔子花

茜草科 原產於中國、越南、日本。

在1915年由日本引進臺灣種植，全島普遍栽培，為校園、公園綠化植物。多年生常綠灌木，花白色頂生，具香氣。漿果長橢圓形，具五稜，成熟時橙紅色，具宿存花萼，含梔子黃色素，是天然的黃色染料和香料。具藥用價值，果實含有黃酮類梔子素、果膠、藏紅花酸、藏紅花素，可供藥用。

小時候，我常常看見奶奶在挽起的髮髻上，插上一朵梔子花，遠遠地就聞到一股濃郁的花香。也許是梔子花的香味太過於濃烈，使我難以遺忘熟悉的香氣與氛圍……直到現在，我仍覺得那就是奶奶的味道，不管時空如何轉換，童年時期的銘印，總是讓人無法忘懷曾經歷歷在目的場景。

每當梔子花開時節，我仍然喜歡採幾枝插在花瓶裡，一束淡雅的馨香，即能釋放一季奔放的熱情。梔子花最初綻放的花朵是潔白的色調，久開之後就漸漸地成為「黃臉婆」了，如果注意觀察她的花容，一定了解我使用這個形容詞最貼切不過了！

吳沂臻的植物畫

找植物。拍植物。種植物。觀察植物。畫植物

白頂飛蓬

（野蒿）5月14日

菊科 原產於北美洲。

分布於臺灣北部、中部低、中海拔山區，生長在開闊荒地或路旁，已成為歸化植物。一年生草本植物，分枝多，被粗毛，頭花圓形頂生，舌狀花白色，心花黃色。具藥用價值，全草可入藥，藥草界稱一年蓬，可止瀉、消食、止血，治胃腸炎等。

五月時，前往尖石鄉山區的產業道路上，在路旁發現了她，第一次見面就覺得她很特別，高雅素淨的眾多花序，白裡帶紫，細緻而不庸俗。三五成群的植株，點綴在邊坡上，吸引蝴蝶結伴飛來，在陽光燦爛的照耀之下，顯得更清麗可人。

每逢假日時段，或是先生有空閒時間，我們總是開車往山區走，或是去找從未去過的羊腸小徑。先生會很有耐心的在車上等我，讓我自己四處去探險，很感激他對我百分之百的信任，應該沒個先生敢這麼做吧？有朋友和同學們問我，自己一個人在山區找植物、拍植物，難道不會感到害怕嗎？其實外出找植物時，我都把自己當成男生，要不怕曬、不怕黑、不怕蛇、不怕累、不怕一個人……如此一來就沒什麼好怕的了。

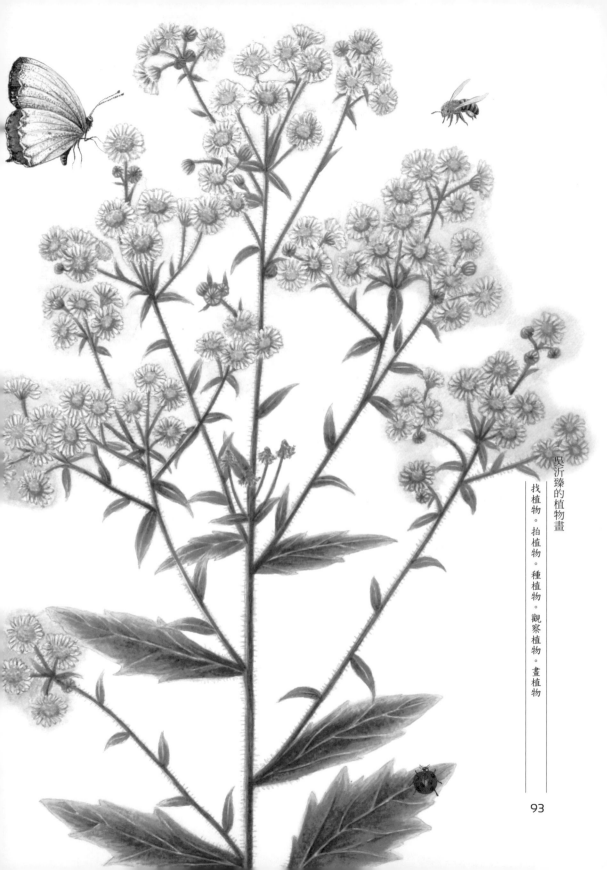

吳沂臻的植物畫

找植物。拍植物。種植物。觀察植物。畫植物

月桃花

（虎子花） 5 月 14 日

　　薑科 分布於臺灣低、中海拔平地及山區。

　　多年生草本植物，圓錐花序呈總狀花序下垂，花序軸紫紅色，被絨毛。果實為蒴果，卵圓形，種子多數。可作觀賞、插花花材用，葉片可用來包枕糕粿和粽子，葉鞘曬乾後可製草蓆或繩索。具藥用價值，種子可製成「仁丹」，可健脾、暖胃，治嘔吐、腹瀉等。

　　對客家子弟來說，月桃是一種非常普遍的植物，我予家家戶戶都會栽種，因為客家美味的糕粿、粽子，都是從月桃葉包裹。月桃花盛開時，美麗的唇瓣和奇特的花蕊非常吸睛，當一串串往下垂的花苞，陸陸續續的綻放花姿，我想任何人看見都會忍不住的觀賞一番。

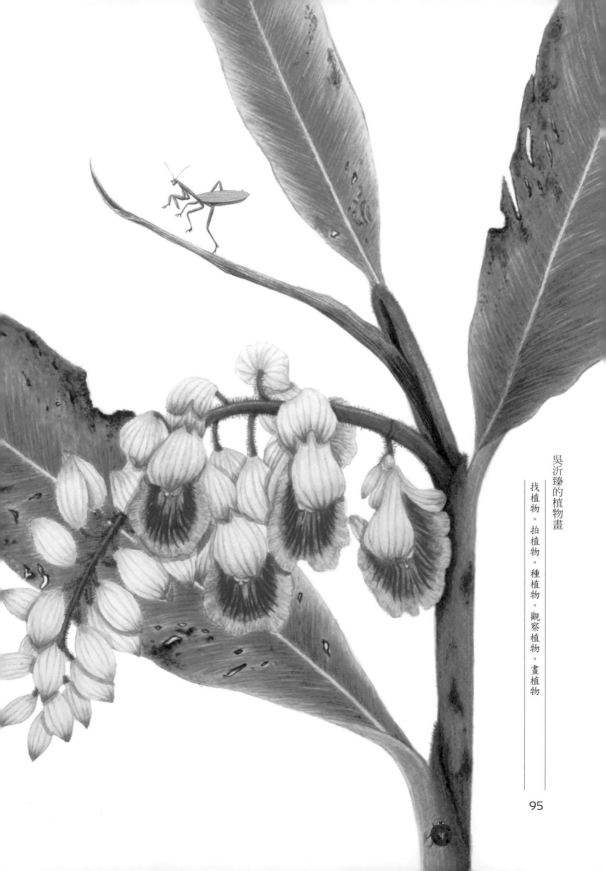

烏來月桃

（大輪月桃） 花/4月11日，果實/5月20日

薑科　臺灣特有種植物。

　　分布於臺灣北部低海拔山區，大屯火山群、石碇、坪林、烏來等地。多年生草本植物，具有地下莖，植株高逾二公尺，與一般月桃具相同功用。總狀花序直立，密生多花，唇瓣黃底紅紋，花序軸密被絨毛。葉片線狀披針形，葉片表面具有與中肋呈45度角斜生隆起的脈狀條紋。蒴果近球形，佈滿白色硬刺毛，成熟時會轉為橘紅色。

　　走進復興區山上，如果注意找，並不難碰見她的植株。四月開花，看見穗狀花序往上直立，就算花序尾部下垂，但花序軸仍然向上直立，應該是非她莫屬了，我觀察過桃園山區一帶，幾乎都是烏來月桃比較多。如果是果實，那更好分辨，因為她大大的圓球形蒴果，佈滿細針毛，表面完全沒有縱稜。

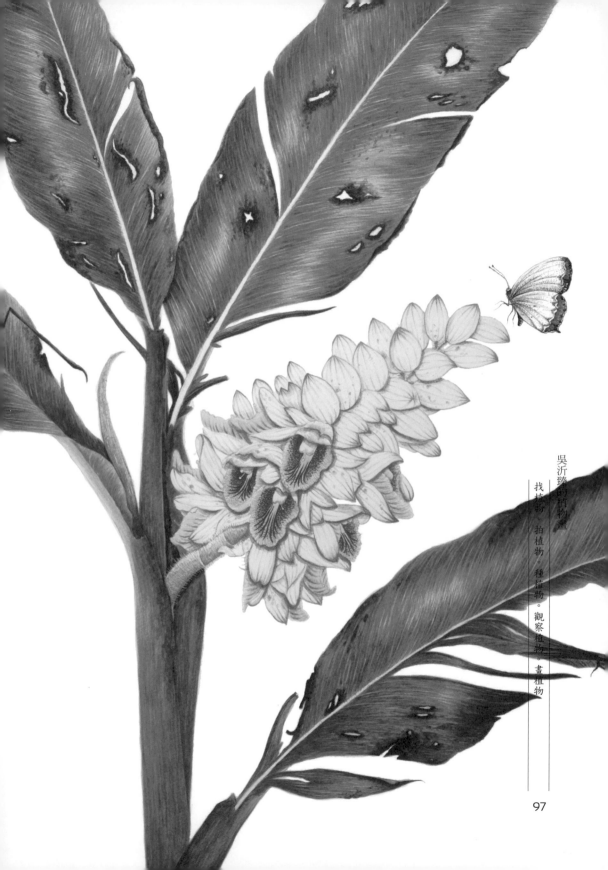

吳沂臻的植物畫

找植物。拍植物。種植物。觀察植物。畫植物

魚腥草

（蕺菜）5 月 21 日

　　三白草科 臺灣全島低海拔山區。

　　多年生草本植物，具腥臭味。穗狀花序生於莖頂，與葉對生，總苞片四枚，白色，花小而密生，淡黃色。果實為細小球形蒴果，具宿存花柱，種子數量多。具藥用價值，全草有清熱解毒、利尿消腫、鎮咳袪痰等功效。

　　爸爸在臺南家門前種了一大盆，夏天的時候，常加上其他的藥草煮成一鍋，當成開水喝，我實在害怕牠的腥臭味，始終沒有勇氣嘗試有「百草之王」稱號的味道。在花盆裡仔細的觀看植株，剛好可以就近觀察，採了一把魚腥

草，慢慢的畫起素描稿……記得植物書裏的資料寫著總苞片 4 枚，但是我畫的植株裡，有的出現 5 枚，我也不知道為什麼，只忠實的畫出我所看見的事實。

找植物。拍植物。種植物。觀察植物。畫植物

白龍船花

馬鞭草科 原產於大陸南部、馬來西亞、中南半島、泰國、印度。

分布於臺灣全島低海拔地區，以中南部較多見。常綠灌木，植株高約1～2公尺。大形圓錐花序頂生，花多數，呈純白色，開花期長，幾乎全年可見。核果近球形，常呈田字形，內有四顆種子，果實由綠轉藍，成熟時為紫黑色。具藥用價值，粗莖及根可治婦科疾病、腰酸背痛、糖尿病等，以民間藥用栽培居多。

畫起白龍船花大形圓錐花序時，得一個人靜下心來，才能一氣呵成畫好。這一枝白龍船花是在龍潭區三坑老街騎單車遊村時，附近一位長輩分享的，他在自家花園裏種了許多植物，還讓我進入花園參觀拍照，並且為我介紹植物名稱和功用，老人家每天在花園裏除草、種植，看見他談笑之間流露著幸福滿足的神色，真讓我羨慕呢！每次遇見同樣熱愛植物的花友，總是讓我感到特別的親切和溫馨，也能深刻的體會印度古諺：「贈人玫瑰之手，經久猶有餘香」道理，臺灣人真的很有人情味！我的個性原本內向，不善言辭，也不擅於和陌生人打交道，卻因為四處找植物，讓我變得開朗，並且習慣主動向陌生人攀談詢問，我覺得自己的世界在無形之中越來越寬廣了。

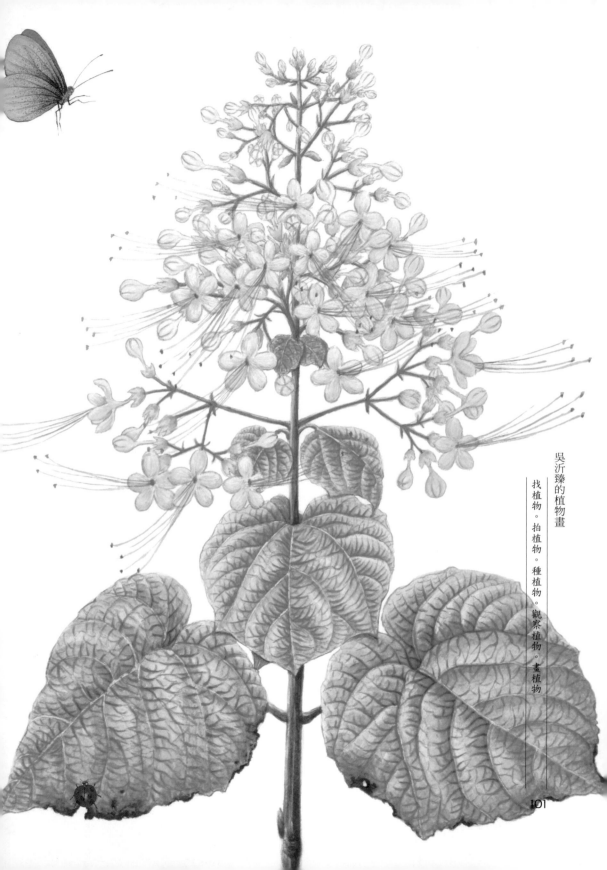

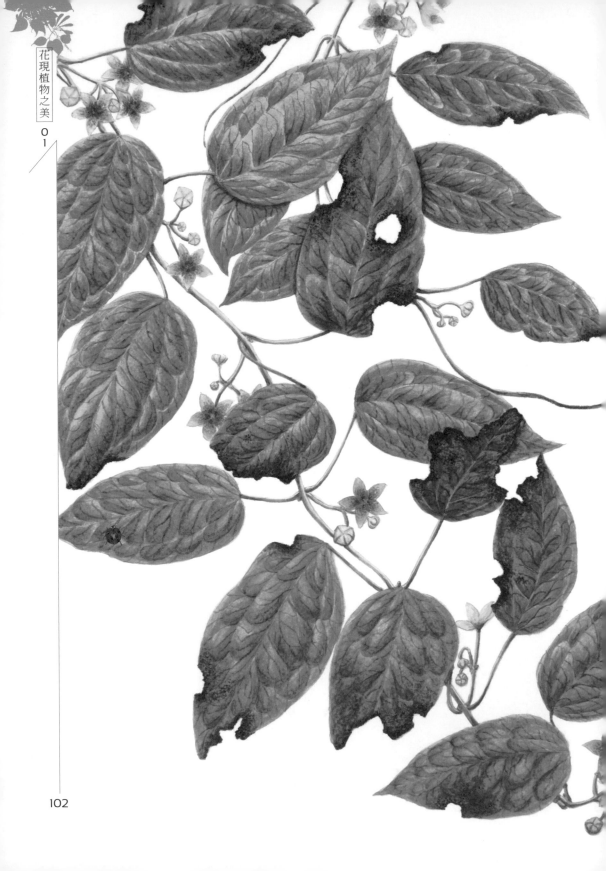

布朗藤

蘿藦科 臺灣特有種植物。

分布於臺灣低海拔地區林緣或河床。長綠藤本植物，莖具纏繞性。葉卵形或長橢圓形，全株具白色乳汁。花繖形花序腋生，花冠深黃色，花瓣裂片闊三角形，副花冠裂片大。蓇葖果成對，圓柱形，兩端漸尖，表面有縱稜，種子寬卵形，頂端具有白色毛。具藥用價值，全株可做中藥材，有袪風、除濕、解毒功用。

無意之中在復興區羅馬公路上看見她，秀氣的小花像星星一般耀眼，讓我感到十分好奇，這是我的新發現，以前完全沒見過。每次到山區尋找植物時，只要發現新物種，總能讓我快樂一整天，我回家後也會寫下筆記。經過一段時間再去觀看植株，已長出成對的蓇葖果，讓我欣喜不已，我可以把果實補畫到畫紙上了。

吳沂臻的植物畫

找植物。拍植物。種植物。觀察植物。畫植物

103

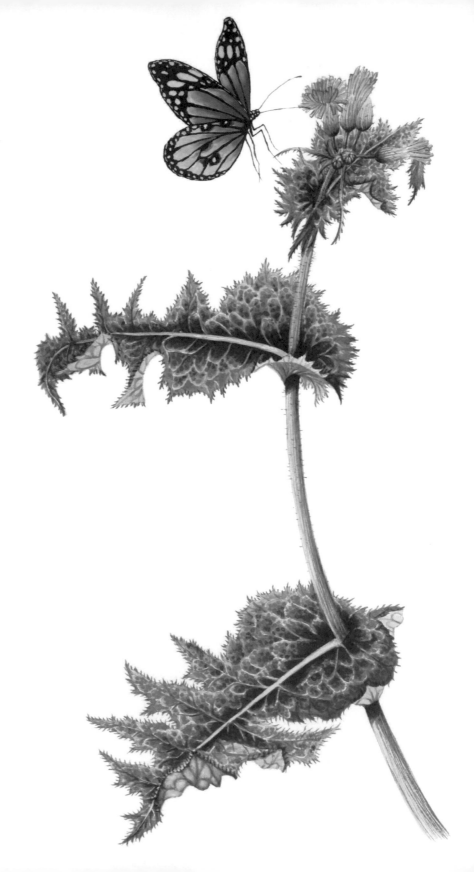

鬼苦苣菜

菊科 原產於歐洲。

歸化於臺灣北部平野、荒地、路旁及中海拔荒地。一年生或越年生粗壯草本植物，葉片倒卵形、倒披針形或琴狀羽裂，裂片三角形，葉緣具銳齒。頭狀花序在莖頂排成稠密的繖房花序，舌狀小花黃色，基部紫色。瘦果倒披針狀，褐色，扁狀，冠毛白色。

平鎮區五楊高架橋下的農地，陸陸續續蓋起了美侖美奐的農舍，許多住戶在農舍前種菜、種花，當起了假日農夫，享受遠離塵囂的幸福時光。我常散步走近菜園、花園拍攝植物，並且與主人閒聊，交換種植經驗，看上各種野花野草時，主人也會大方的讓我自由採摘。

今天所採的鬼苦苣菜，就像刺蝟一樣令人難以接近，因為牠葉片邊緣有棘刺，稍不注意就刺痛我的手，難怪會有「鬼苦苣菜」之稱，這是一次難忘的作畫經歷。

吳沂臻的植物畫

找植物。拍植物。種植物。觀察植物。畫植物

105

三角葉西番蓮

（栓皮西番蓮）6月5日

　　西番蓮科 原產於南美巴西。

　　1907年由日本人引進臺灣，分布於臺灣平地至低山地區，成為極為常見的歸化物種。多年生蔓性常綠草本植物，兩性花，花單生或成對腋生，綠色。果實為球形的漿果，綠果成熟時轉為黑紫色。

　　很難相信牠是外來客，因為牠在臺灣隨處可見，普遍的程度，幾乎讓人以為牠也是在臺灣土生土長的原生種植物。不相信的話，可以試著在住家往公園或校園途中走走，在圍牆邊或水圳邊，或公園角落……一定能輕易發現牠的身影，因為牠不拘環境且易於生長，結果率甚高又容易傳播繁衍，往往不用一段時日，就能輕易佔領整片圍牆。

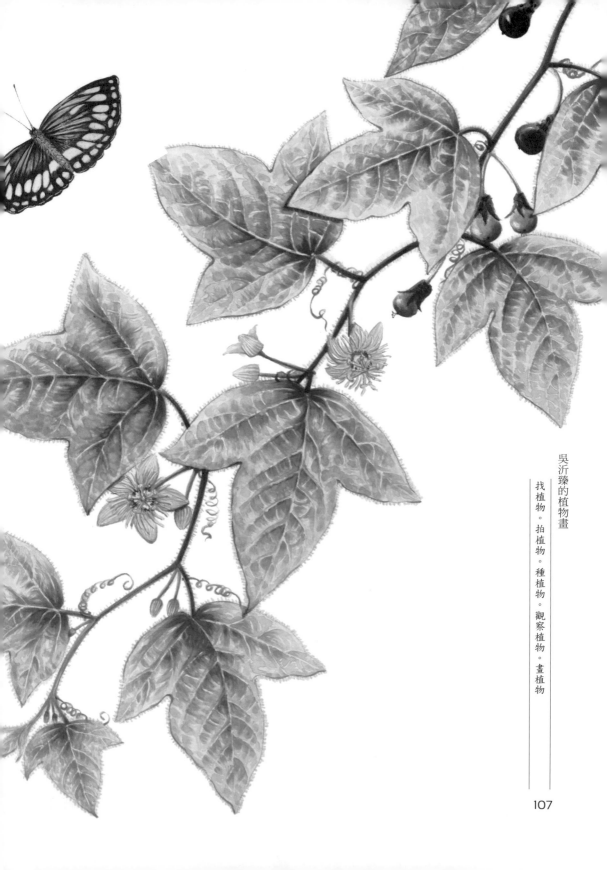

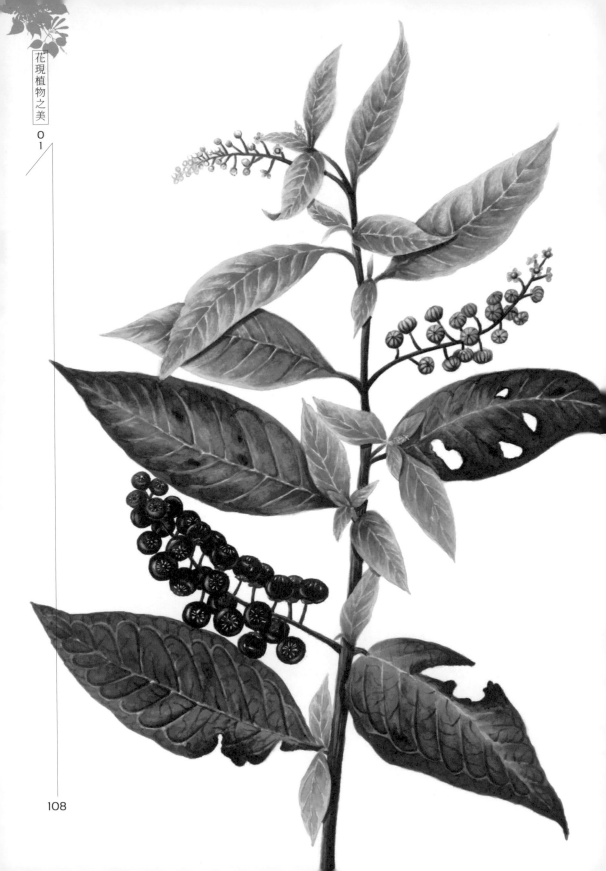

美洲商陸

（洋商陸）6月7日

商陸科 原產於北美洲。

分布於臺灣北部中低海拔山區，常見於荒地、路旁。多年生草本植物，根肥大，肉質，莖、花莖、果莖常為紫紅色，全株具有毒素，果實和根部毒性最強。總狀花序頂生或與葉對生，花序歪斜或下垂，兩性花，白色或桃紅色。漿果扁球形，果序下垂，成熟時紫黑色，種子腎形，扁平，黑色。具藥用價值，根部可用來治水腫、腳氣、咽喉疾病等。

最喜歡美洲商陸紫黑色的漿果，還有在秋冬季節會由綠轉為紫紅色的葉片，在蕭瑟的季節裡，為大地增添不少愉悅的氛圍。每年漿果成熟時，我都會採一束回家當插花花材，整束放進陶瓶中，呈現單一素材的樸素美感，或是加上一些枯樹枝，再配上粉色系、紫色系的花材，疏落有致的插在陶盆上，又是另一種截然不同的美。

我喜歡從大自然當中取材，不必刻意學哪一流派插花，完全隨心所欲即興創作，每一次都有實驗、創新的快樂！生活中的美學體驗，以及美感的培養，不應該只是在繪畫教室裡，或是在學校的美術課堂上。

大概很多人知道她有毒，所以沒有人想摸她，更別說採她來插花了，我覺得大自然裡的花花草草，都是上天的恩賜，與其任由除草機掃過，就此結束她這一季的美麗，不如運用她來美化生活環境。（當然，我會先告知家人她有毒，請家人別去觸摸。接觸任何有毒植物時，除非像咬人貓、咬人狗等，讓人刺痛、不舒服之外，其他只要記得洗淨雙手，不接觸口、鼻、眼睛，不吃進嘴裏，其實沒那麼可怕。）

吳沂臻的植物畫

找植物。拍植物。種植物。觀察植物。畫植物

紅蓼

（狗尾巴花）6月7日

　　蓼科 分布於臺灣平地至低山區，常見於廢耕水田、溝渠邊、池畔、濕地。

　　多年生挺水性草本植物，是臺灣最大型的水生蓼。粉紅色總狀花序呈穗狀，頂生或腋生。瘦果扁圓形，種子扁寬卵形。具藥用價值，果實可入藥，為「水紅花子」，有活血、止痛、消積、利尿功效。

　　採得植株所在地，位於平鎮區的賦梅路荒田，植株長得很高大，全株毛絨絨的，跟其他蓼科植物差很多。紅蓼是很好的野外求生植物，嫩莖葉可食用，但是我沒勇氣試吃。

　　為了開屆滿三十年的高中同學會，因為我是主辦人，只好忍痛換成「智慧型」手機。過去的我一直是「智障型」(兒子如此形容)手機的少數擁有者，我也始終樂意當個「無 Line 之徒」，繼續在家當個足不出戶的「山頂洞人」，不滑手機之下，才有可能擠出更多時間來畫畫，我被孩子嘲笑很久，說我比阿公、阿媽還「老扣扣」。原本就已經戴老花眼鏡的我，畫畫的時候很不方便，辦完一場同學會下來，老花度數直接增加一百度，讓愛畫畫的我簡直是雪上加霜，苦不堪言啊！

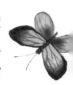

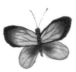

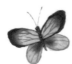

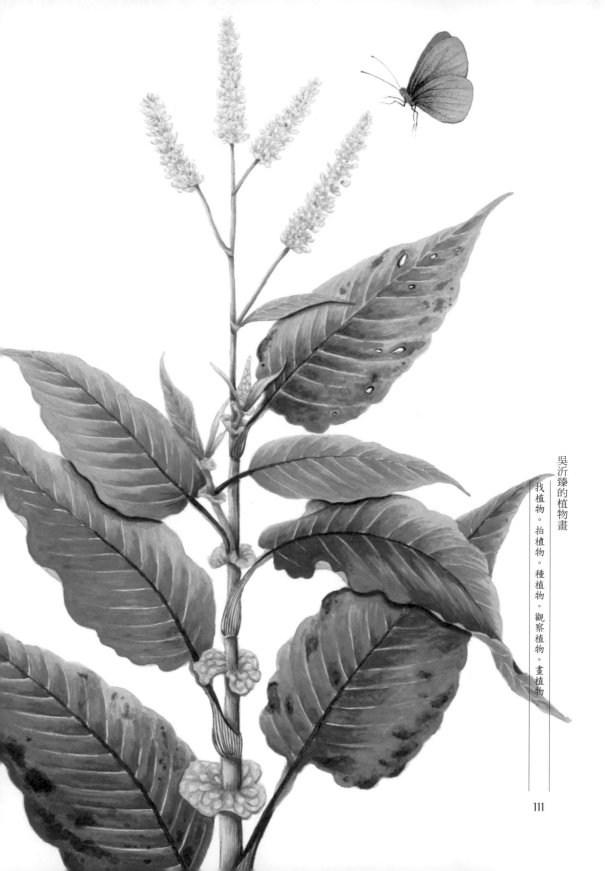

吳沂臻的植物畫

找植物。拍植物。種植物。觀察植物。畫植物

111

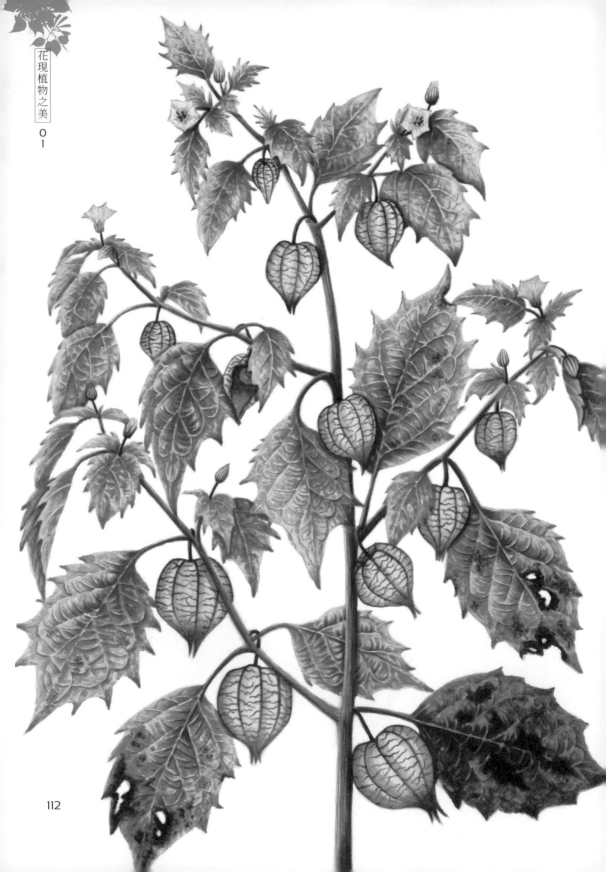

苦蘵

（燈籠草、燈籠酸醬）6月7日

　　茄科　原產於熱帶美洲。

　　分布於臺灣低海拔山野、田地、荒地，一年生草本植物，花冠輪形，單生於葉腋，向下開，花淡黃色。漿果球形，包圍在黃綠色煙籠狀的花萼中，宿存萼在花謝後漸大，膨大如煙籠，成熟果實可洗淨後生食。嫩葉可食用，先以水燙過，消除苦味後再炒或煮。具藥用價值，全草可供藥用，具有清熱利尿、行血、調經、鎮咳、解毒的功效。

　　苦蘵也是我小時候最愛的植物之一，牠的果實彷彿套在一層安全氣囊當中，我每次都愛用手指掐捏，然後「剝」一聲，就可以看見果實了。成熟的果實可以食用，在物質匱乏的童年時光，那是同伴之間最熟悉的零嘴，既可玩又可食用，常帶給我們無窮的樂趣。即使是現在年過半百，想起童年的種種記憶，仍然讓我十分懷念那份甜美的滋味，那份摻雜著汗水、淚水、貧窮的味道；也摻雜著自然果香、家鄉泥土芳香的味道！

吳沂臻的植物畫

找植物。拍植物。種植物。觀察植物。畫植物

113

蘆莖樹蘭

（攀緣蘭） 6月7日

蘭科 原產於北美南部至南美洲。

臺灣南北各地都有栽培，將植株綁於樹幹或蛇木柱，或種植於盆栽，喜好全日照溫暖環境，耐熱也耐旱。蘆莖樹蘭是蘭科樹蘭屬單莖著生蘭植物，植株高30～100公分，葉互生，厚革質，表面略光滑。圓錐花序，花朵的唇瓣在上方，是最特別的地方。花色有紅色、橙紅色、粉紅色、紫紅色等，花期夏至秋季。

我覺得蘆莖樹蘭開花時很美，花朵秀氣高雅，花色非常美，在細長的花莖托高之下，更能彰顯出蘭科植物特有的風華和氣質。我在花園裏種了一棵，可是不開花，考慮是否日照不足因素，在花園裡移來移去，換了好幾次位置，結果還是不開花。一直等到第三年的六月，才等到牠開花，大概被我殷殷期盼所感動吧！

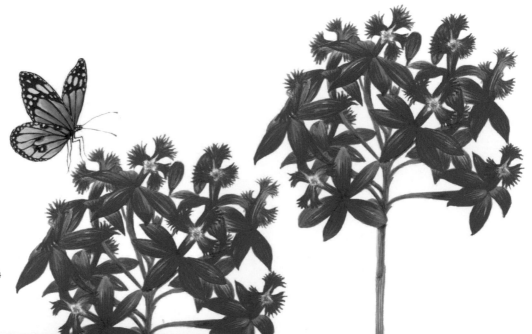

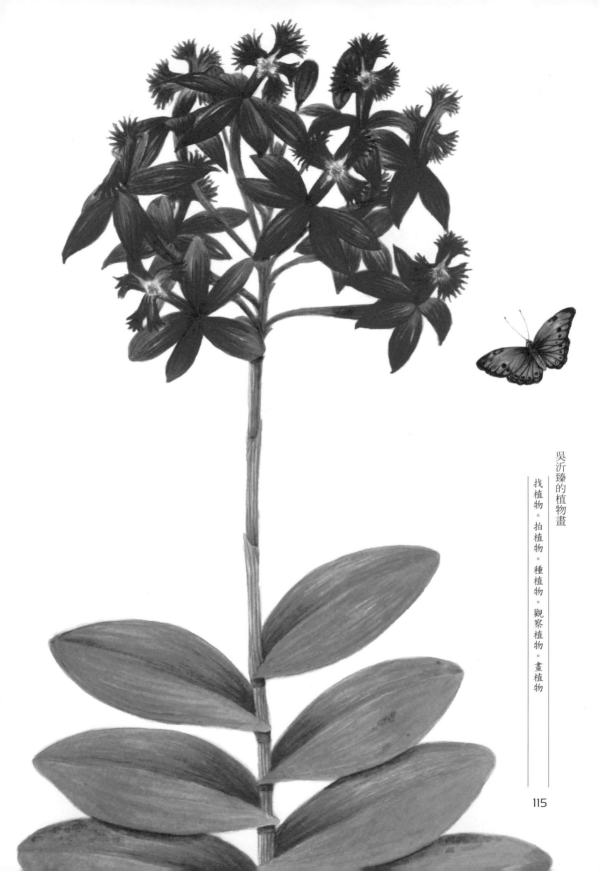

紅蝴蝶

豆科 原產於南美洲。

1645 年由荷蘭人引入臺灣，不僅是重要的蜜源植物，也可以入藥。葉為二回羽狀複葉，有羽片 3～9 對，小葉 6～9 對，長橢圓形。花苞 10～15 枚頂生成總狀花序，花朵由下往上開。果實為莢果，綠果成熟時轉為褐色，內有種子 6～10 粒，種子扁橢圓形，褐色。夜晚時，葉片會主動開合行睡眠運動。

看到紅蝴蝶的花朵，就不難想像花名的由來，因為細長的花絲就像蝴蝶的觸鬚，豔麗的花瓣如同蝶翼一般，真的很像翩翩飛舞中的蝴蝶。

若是種在地上的植株，開起花來更是壯觀，整棵樹開滿花，看起來就像聚集了無數的蝴蝶，每天看到這樣賞心悅目的畫面，是不是讓愛花的花友們心動了？趕快種一棵紅蝴蝶吧！

在成長的過程中,
一路跌跌撞撞或許使人難以承受創傷,
但是只要正向思考、勇敢面對陽光,
陰影就只能被遠遠地甩到身後。
向日葵以植物的身段示範著～
一種安靜的、剛毅的求生態度。

金合歡

豆科 原產於熱帶美洲。

　　1645年由荷蘭人引進臺灣，多種植於臺南、高雄地區。常綠多刺灌木至小喬木，二回羽狀複葉，小葉10～20對。枝條呈Z字形，具雙叉刺，托葉硬化如尖刺，枝上有一對由托葉所變成的直棘針。花金黃色，頭狀花序，具香味。莢果近圓筒形，呈鐮刀狀，成熟時莢果和種子為褐色。金合歡是染劑，是香水原料植物，也是藥用植物，值得注意的是植株含有毒的單寧酸，牲畜誤食後可導致死亡。

　　據說五十年前，金合歡曾被普遍種植作為圍籬，可防範宵小入侵，但今日若想一睹其樹風貌，恐怕得到中南部的藥草園尋找。去年回南部時，行經彰化縣溪州鄉，在路旁就有一棵正開著花的金合歡，馬上就下車找主人。主人問明我來意之後，剪了幾枝給我，我實在太幸福了！因為之前我不知道經歷過多少次，下車瘋狂找植物主人，最後得到主人不在或是不知主人是誰時，常常令我非常扼腕，只能仔細的拍完植株細部特寫鏡頭後，依依不捨的對植株說「下次再來看你！」，然後心情沮喪的離開……不知道是否有人跟我同樣患了「植物病」？

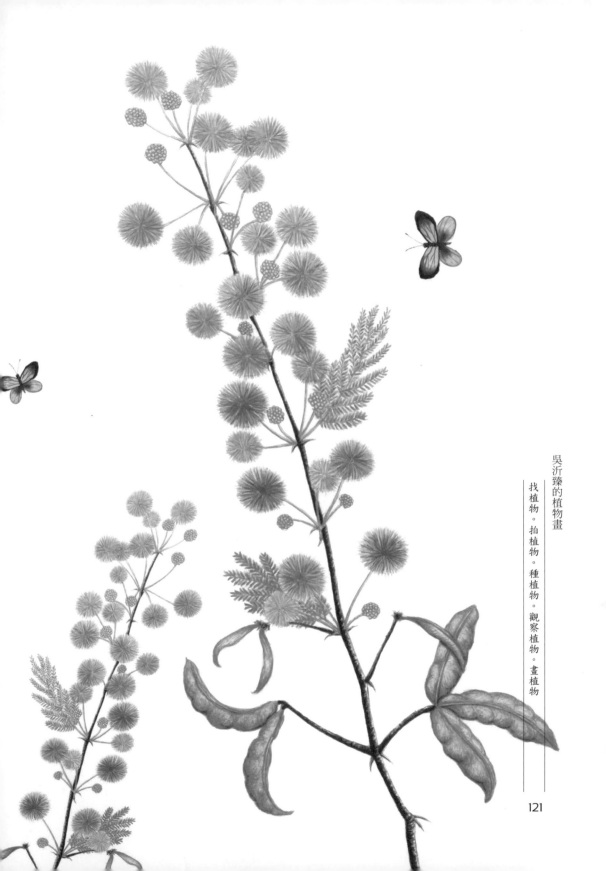

構樹

桑科 臺灣原生種。

分布於全島低海拔平地至山區林緣，是臺灣最常見的樹種之一。多年生落葉性中大喬木，全株具有乳汁，雌雄異株，花單性，男女有別的構樹，雄株開的是葇荑花序（可汆燙或裹粉油炸食用），雌株開的是頭狀花序，橙紅色的聚合果可食用，也是昆蟲、鳥類的最愛。

構樹在臺灣是平地或低海拔地區的先驅植物，幼株與成熟植株的葉形變化極大。構樹是風媒花，春天時，空氣中的花粉，有大部分來自構樹。是落葉性喬木，秋冬季節時候，葉片也會逐漸地掉落。

在平鎮區要看構樹輕而易舉，義民公園、復興公園、復旦中學後方的水圳旁……植株成長速度快，小構樹變成大樹不用幾年。七、八月的時候，樹上掛滿橘紅色的聚合果非常壯觀，不僅吸引昆蟲、鳥兒的造訪，也使夏日炎熱的公園一隅，增添不少豔麗的色彩。我畫構樹果實時，也曾多次前往公園觀察，本來也想摘幾顆成熟的果實試試滋味，我發現除了吸引蝴蝶、鳥兒來，還有很多蒼蠅也來共襄盛舉，頓時，想吃的慾望全沒了，我想還是把機會讓給牠們吧！

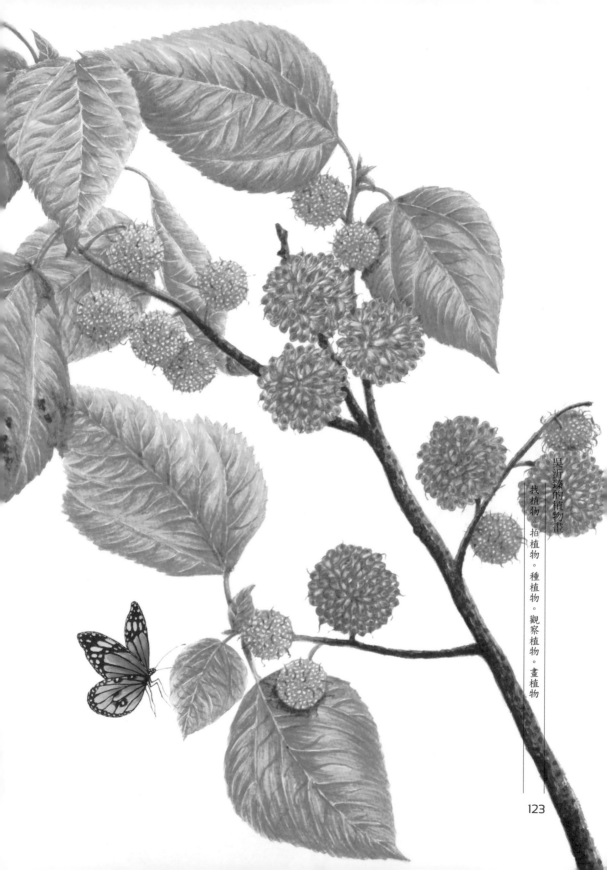

123

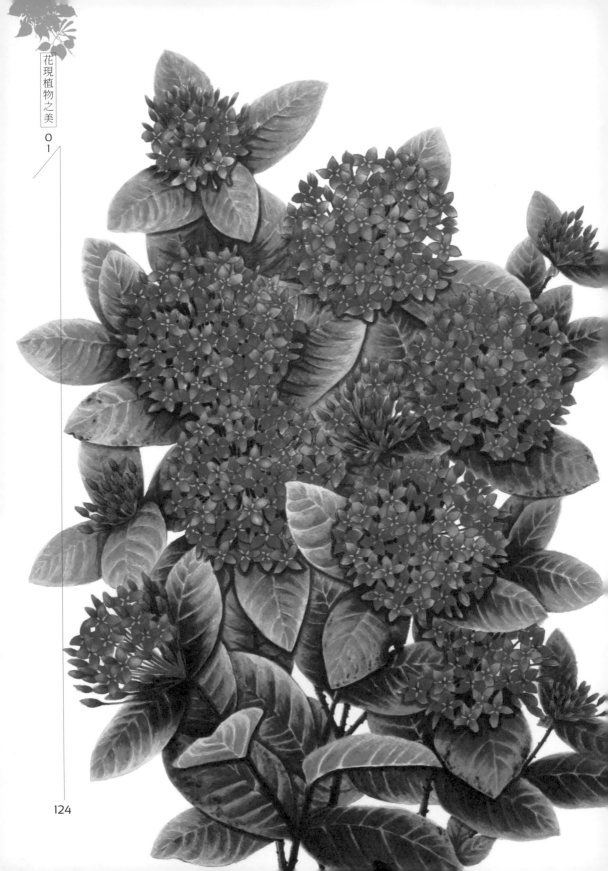

仙丹

（賣子木）6月20日

茜草科 原產於中國西南地區。

全島公園、綠地、人行道、安全島綠地常有種植。常綠灌木，繖形花序頂生，每叢花序約有20～30朵小花聚生成團，花冠為紅磚色。具藥用價值，根能行氣止痛，治跌打損傷等。

家中的花園有種植磚紅色的仙丹花，但是每年只開一、二球花序，我想應該是花園裡的植株太多、太過於擁擠，加上陽光照射不足才導致如此。這個問題頗讓我感到頭痛，為了要畫植物，我種了很多植物，但是在都會區寸土寸金，不比在鄉下有一大片前院、後院可隨意種植，所以只能把要觀察的植物先種在一起，等我畫完再做處理，這是我身為城市花友，所剩餘的一點點小確幸。

仙丹花的種類繁多，花色更是琳琅滿目。後來在舊社公園看見整片的仙丹花盛開，像是著了火一般的紅豔，陽光熱情的投射下，彷彿火紅得要燃燒起來，真的好美好美！看到這一幕景象，沒有把仙丹畫下來，似乎太對不起她燦爛開放的熱情。我回家攤開畫紙開始畫了起來，畫每一叢小花時，得耐得住性子才畫得下去，球形花在構圖上更是不易，層層染色的繁瑣細節，幾乎把自己逼得精疲力盡。

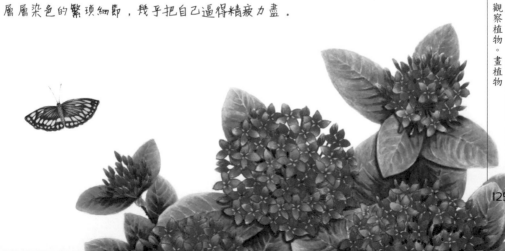

藍雪花

（藍花丹） 6 月 21 日

　　藍雪科 原產於南非。

　　園藝栽培種，適合作庭園、花壇、盆栽、圍籬植物。多年生亞灌木，枝條伸長後呈半蔓性，易下垂。穗狀花序頂生和腋生，花淡藍色，花朵集生如繡球狀，花序軸具腺體。蒴果膜質，內有種子。具藥用價值，全草可治風濕、頭痛。

　　我在好幾年前即種下一棵藍雪花，枝條伸長後呈半蔓性，在花園牆壁上形成一面花牆。藍雪花不易生病，不用費心照顧，花期長且花量大，每年可從 6 月開花到 11 月，生長快速，可扦插繁殖。開完花入冬前需強剪，隔年即可再長出嫩綠的新枝。

　　藍雪花花色淡雅，自牆邊垂下的枝條，一球一球的淡藍色花，顯得格外耀眼、美麗。藍色的花並不多見，所以開滿整面牆的盛況，常常讓人驚嘆不已！就像一位優雅嫻靜的美女，淡淡的妝容，樸素清新的氣質，讓人無法轉移視線，在酷熱的夏季，讓人有清涼之感。趁著今年開花特別旺盛之際，剪下幾枝擺放在畫桌前，想把藍雪花的美留在畫紙上，為了構圖上的美感，讓我一度舉棋不定，因為又是球形花，一不小心就會變成奧運的五色環。

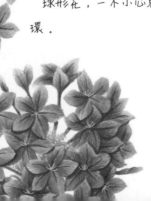

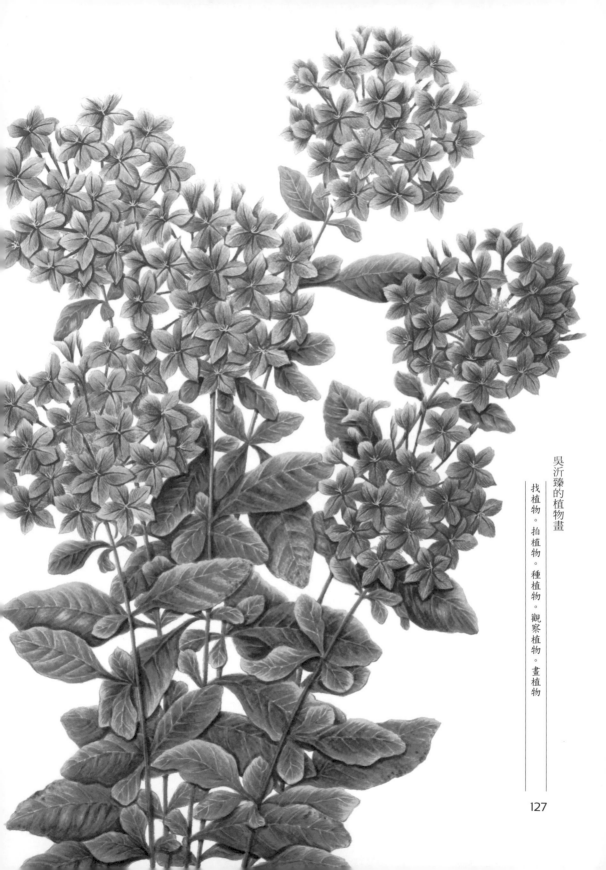

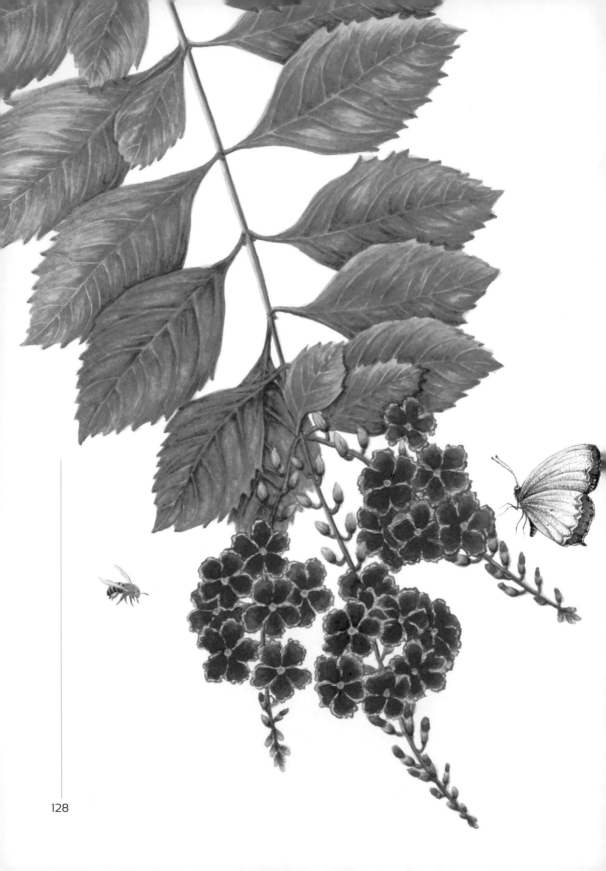

蕾絲金露花

6 月 23 日

馬鞭草科 原產於南美洲。

　　園藝栽培種，常作為綠籬植物，多年生灌木至小喬木。總狀花序頂生或腋生，下垂狀，花冠脣狀，藍紫色，波浪緣，邊緣白色。核果成熟時黃色，近球形，種子 4～8 粒，有毒。花期長，幾乎全年開花，耐修剪，可作居家綠籬，具有防風功用，也是最佳的蜜源植物。

　　蕾絲金露花開著藍紫色的花朵，邊緣鑲著白色蕾絲紋路，看起來如同女孩穿著蕾絲花邊裙的舞衣。我在花園的角落種植一棵，幾乎全年開著紫色小花，常吸引許多蝴蝶光臨，讓花園增加不少色彩，開完花後，結成一串一串的黃色果實也頗有趣味。我通常會在入冬前大規模的修剪樹枝，以利植株來年生長得更好。

　　小時候跟隨爸爸在西瓜田裡，逐棵摘採剛結果。過多的小西瓜果實時，小小年紀的我，從數學的觀點思考問題，怎麼想都覺得爸爸這麼做好像很蠢，不是植株結越多小西瓜果越好嗎？於是我忍不住的提出問題……爸爸告訴我：一棵西瓜植株只能留一到兩顆果實，其他一律得摘除，這樣留下來的西瓜果實才有足夠的養分，將來才能長得大、長得好。如果只是貪心的想要得到更多西瓜，如此一來，在養份不足以提供整株瓜果的情況下，反而會讓植株生長變弱，每顆小西瓜都長不大也長不好。這是在我小學二年級的年紀，不是在學校課堂上，而是在西瓜田裏，由才小學畢業的父親所教會我的第一堂人生課程，我從此明白「捨得」的道理。

　　「捨得，捨得，能捨才能得。」相信這句話大家都聽過，把同樣的道理運用在植物方面，也是十分貼切的。經過我強剪之後的蕾絲金露花，等到隔年春天來臨時，她會長出新的枝葉，而且會長得更茂盛。

吳沂臻的植物畫

找植物。拍植物。種植物。觀察植物。畫植物

129

繁星花

（星形花）6 月 25 日

茜草科 原產於非洲、馬達加斯加、阿拉伯。

多年生宿根性草本植物，常作公園、校園或庭園、花壇植栽。花多數，中形，呈頂生的繖房花序排列，開於腋芽頂端或莖頂，小花呈筒狀，花冠五裂星形。花色有紅色、紫色、粉紅色、白色等，全年開花。果實為蒴果，種子細如沙。

繁星花是最佳蜜源植物之一，常吸引蝴蝶、蜜蜂、昆蟲們飛舞花叢間。花市所販售的繁星花，花色眾多，我種植的是紅色花，花呈聚繖花序排列。為了勾勒筒狀小花，上色時，花費我不少時間，處理葉片也需要多次描繪。

我覺得畫畫時能使自己完全放空，獨自沉浸在一個人的世界，可以沉澱過去過多、過於複雜的慾望和思慮。手拿畫筆一筆一筆描摹植物的同時，也在磨自己急躁不安的情緒與靈魂，因此，我常常一坐下，就是兩個鐘頭以上。時間猶如停留於我潛在意識中的天秤上靜止，窗外匆忙的腳步聲和熙熙攘攘的喧擾，彷彿僅止於窗櫺前，此刻，小小的斗室如同真空狀態，剩下我一個人的世界。我的世界很小很小，但是對我而言剛剛好，我僅跟眼前的花草作無聲的交談。

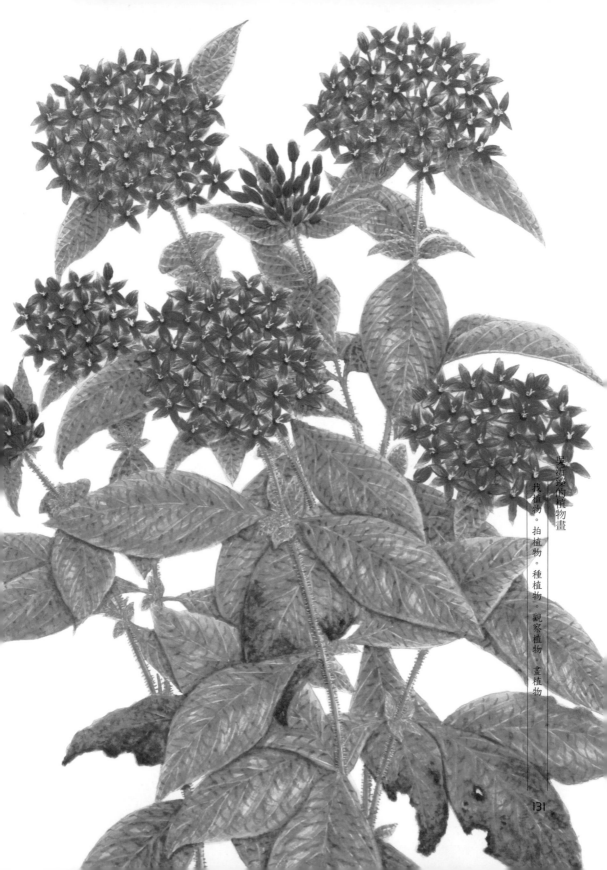

找植物。拍植物。種植物。觀察植物。畫植物

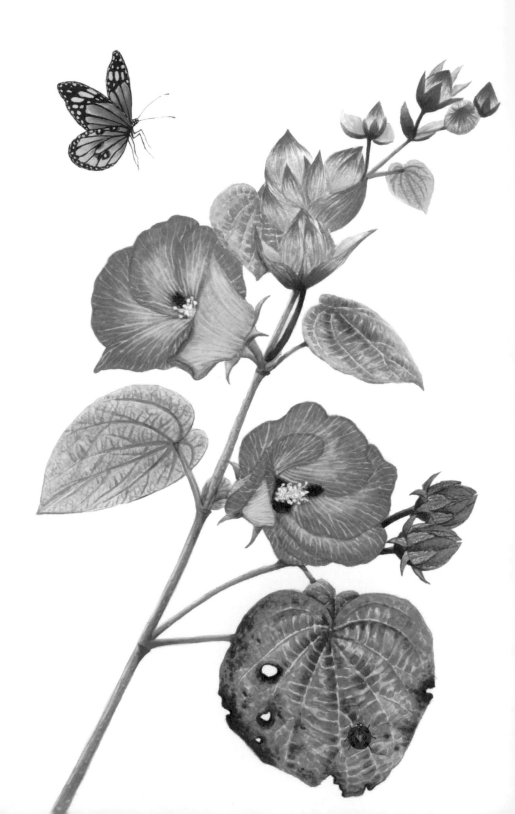

黃槿

錦葵科 臺灣原生種。

常綠灌木或喬木，為濱海地區常見樹種。花為總狀花序，單生於葉腋，或數朵排成腋生或頂生，全年開花。果實為蒴果，球形，開裂的蒴果成5瓣，木質。葉片可供蒸糕粿的枕葉，樹皮纖維可製繩索。黃槿具有抗鹽抗旱的特性，是海濱地區防風、防沙、防潮的優良樹種。

記得小時候，奶奶總是叫我們一群小孩幫忙採黃槿樹葉，因為奶奶和檔婆們要做紅龜粿，需要用葉子枕墊。一群小孩總是藉此機會邊採邊玩，我和同齡的女玩伴，總喜歡撿拾花朵，摘取暗紅色的花心，當成指甲油在指甲上塗抹；男生則忙著爬上樹幹捉金龜子，把採樹葉的正事全丟給女生……村裏的黃槿樹下，總是充滿孩童的嬉鬧聲和大人們的談笑聲！

故鄉的黃槿樹，依然如同謹守家規的老僕人一般，無怨無尤的佇立在原地，等候主人回到家門，故鄉舊時的溫暖記憶與熟悉的面孔，彷彿隨著天空中的白雲在頃刻間散盡，只剩下一抹蒼涼的印記。如今看見黃槿樹，猶如看見陳年泛黃的童年相片、猶如看見家中早已往生的長輩、猶如看見家的方向……因為黃槿樹下，有昔日童年玩伴玩捉迷藏、過五關的歡笑聲；因為黃槿樹下，有奶奶、檔婆們的閒話家常、有爺爺、叔公們玩四色牌的背影；因為黃槿樹下，有一條前往三合院老家的路，一直在那裏默默等待遊子的歸來。

隨著光陰流逝，物換星移，人事已非－回家的路上，除了聽見自己忐忑不安的呼吸聲，眼前只剩一棵揹負遊子無盡鄉愁的黃槿樹。

吳沂臻的植物畫

找植物。拍植物。種植物。觀察植物。畫植物

臘 腸 樹 花

7月15日

紫葳科 原產於非洲。

臺灣於 1922 年引進栽植，多種植於庭園、公園，或作為行道樹。臘腸樹的果實奇特，酷似洋香腸，所以有臘腸樹之稱。

在住家附近的平興公園內，即有種植眾多的臘腸樹，花序長而下垂，花朵紫紅色，在夜晚開花，藉蝙蝠達到授粉作用，並在隔天清晨掉落。平日在公園散步時，得抬頭才能欣賞豔麗的花序，想仔細端詳她的花容談何容易。一般民眾對她的印象，應該是她那巨大的果實，遠遠地看，感覺像是平常食用的地瓜，一顆一顆的懸掛在樹幹上，散步或運動的民眾經過樹下時，大部份都耽心著自己被突然掉落的果實打中，很少有人會刻意停下腳步，抬起頭來欣賞她美麗又特別的花朵。

有幾次我站在樹下，抬頭專注的凝視著整串花序，看得正入神時，身旁走過的路人，竟然一一學我抬頭往上看，以為我發現了什麼……現在想起當時的畫面，還是會讓我忍不住的偷笑！

後來有機會去撿拾殘枝、花莖時，是因為颱風過後，公園滿目瘡痍，花朵被風雨肆虐掃落一地……我撿了幾枝花莖回家畫，一方面感謝終於等到她，另一方面則是充滿了罪惡感，因為若不是颱風天，我怎能拾獲紫花大美女呢？

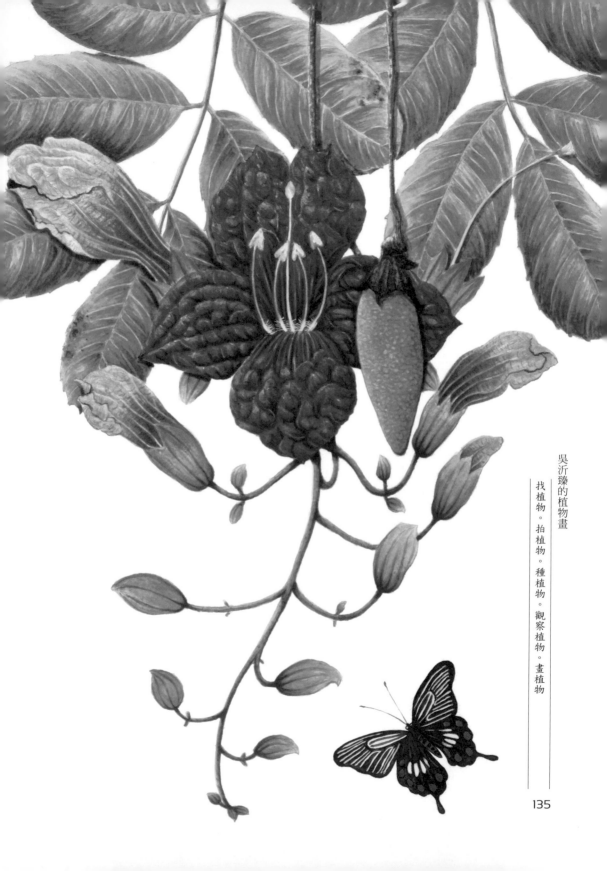

吳沂臻的植物畫

找植物。拍植物。種植物。觀察植物。畫植物

135

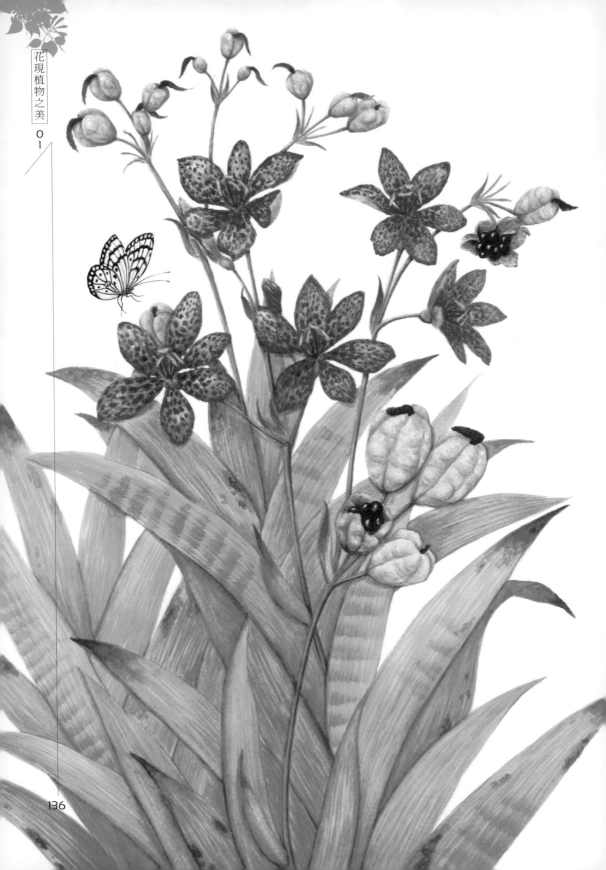

射干

　　鳶尾科 原產於中國東北、華北、華南、西南各省。

　　1830年引進臺灣，在臺灣全島開闊地區、路旁皆有，適應力強，已呈野生狀態。多年生草本植物，葉劍形，頂生花梗黃色至橙紅色，有紫褐色斑點。蒴果倒卵形至橢圓形，種子圓球形，黑色，種子結實量多。具藥用價值，主要供作藥材使用，黃色根莖可清熱解毒、消腫止痛。

　　射干是一種極為容易種植的植物，不需特別照顧就能長得很好，開花期很長，容易結果。幾棵植株同時開花時非常搶眼，花紋鮮明的花瓣總是讓人忍不住想多看一眼，溫暖的橘紅色調讓花園增色不少。依我個人的栽種經驗，我覺得需要定期淘汰幼株，如果不管牠，任由植株自由生長，常常會因為迅速擴展勢力範圍，變成一整片的群落，我在家中頂樓的花園裏，總是有拔不完的幼株，因為種籽發芽率幾乎百分之百。

吳沂臻的植物畫

找植物。拍植物。種植物。觀察植物。畫植物

137

紫花酢漿草

（大號鹽酸草） 7月28日

酢漿草科 原產於南非。

分布於臺灣全島中高海拔，現在連路旁、荒地、住家花盆都可看到。多年生草本植物，三出複葉，根生。花5～10朵排成繖形花序，著生花軸頂端，花為不孕性，花紫紅色。偶爾會出現突變的四小葉個體，俗稱「幸運草」。花、葉可食用，也是藥用植物，可散瘀消腫、清熱解毒，治肺炎等。倒心形的葉片在夜晚或陰雨天氣，具有睡眠運動。具有地下鱗莖，在土裡不斷的繁殖，所以容易形成大片的群落，生長速度之強讓人嘆為觀止。

植物落地生根、開花結果只在一年之間，有的甚至只有短短一季，牠們或許生長於山澗中、小溪邊；或許是樹林下、岩石旁；或許是無人的小徑上、甚至是老屋頂……需要有人用心走近發現牠們的存在，彼此才能驚鴻一瞥，不至錯過美麗的邂逅，倘若乏人問津，即使花開也只能孤芳自賞，短短一季或一年的生命組曲即悄悄落幕，對所有的野地植物而言，似乎顯得過於荒涼！

如果大家對植物有興趣，不妨從住家附近開始，可以先從學校校園、社區公園探索、記錄，慢慢的，再從每條鄉間小路進行田野調查。我個人即是從住家開始，然後作放射性的搜索植物，看到什麼就畫什麼。

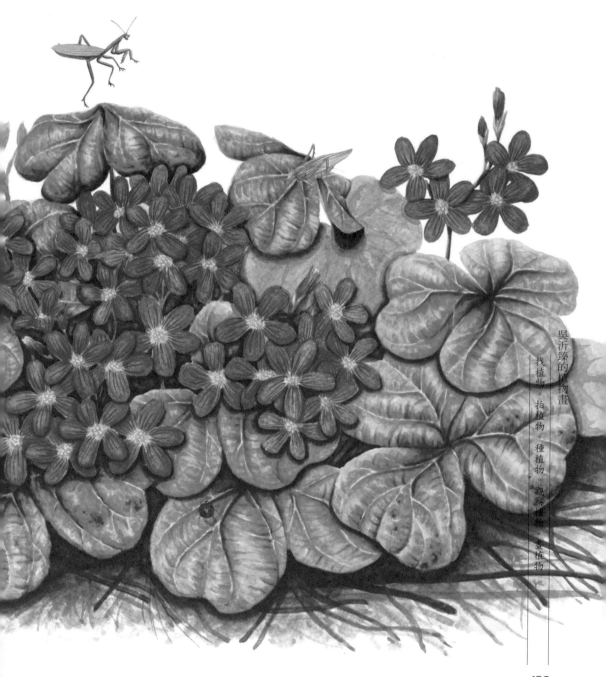

大花魔星花

（大花犀角）7月30日

蘿藦科 原產於南非。

多年生肉質草本植物，肉質莖灰綠色，形狀如同犀牛角，四角稜狀呈叢狀向上直立生長，稜邊有齒狀突起，淡橄欖綠色。葉退化成短柔毛針狀，長於稜邊齒狀突出處。花苞從嫩莖基部長出，花苞呈菱形，氣囊狀，裂開時5片花瓣，形狀如海星，花淡黃色，花冠甚大，具紫紅色橫紋。果實為蓇葖果，近似圓柱形，先端鈍略帶鉤狀，有毛茸。

大花魔星花是很好的室內觀賞花卉，喜歡溫暖乾燥的氣候，肥沃排水良好的砂質土壤，並且耐旱。冬季低溫呈休眠狀態，夏季高溫呈半休眠狀態，需控制澆水量。我喜歡大花魔星花，未開的花苞在我看來，就像一個安全氣囊，非常可愛！盛開的花朵如同海星，花瓣上有美麗的紫紅色條紋，這麼特別的花，卻有一股死老鼠的臭味（吸引蒼蠅來幫忙授粉），沒種過的花友一定很難相信，不知是否會嚇跑一群愛花者？

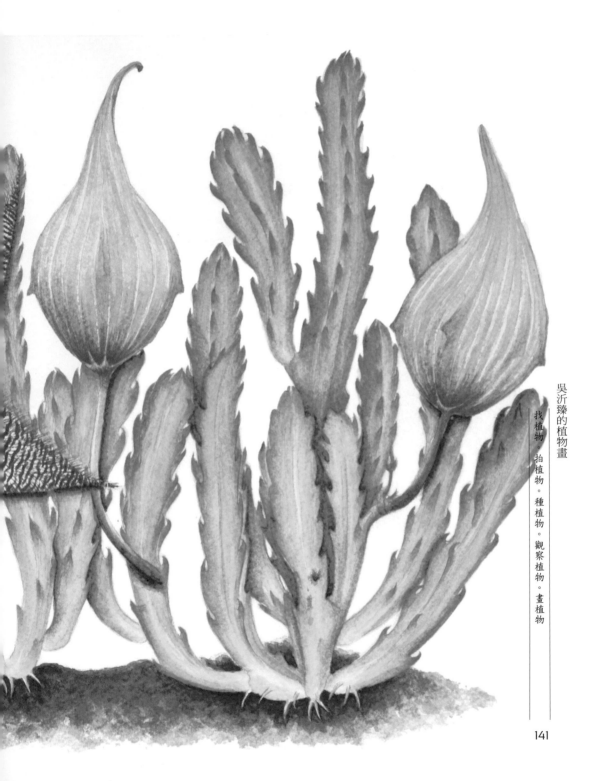

141

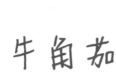

牛角茄

（五指茄） 7月31日

茄科 原產於南美洲。

1967年由日本引進臺灣作觀賞用，因金黃色的果實造形奇特可愛，又有「五子登科」之寓意，常被中國人拿作年花之用，是很受歡迎的插花材料。多年生植物，全株有毛，莖成熟時木質化。單葉互生，葉圓形或橢圓形，多數脈上有長刺。兩性花，稀雜性花，單出，聚繖花序或總狀花序腋生，花冠輪形、星形，五裂，花冠紫色。漿果淡綠色，成熟果金黃色，果實基部有五個似手指突起的造形，種子黑褐色。

遇見這棵牛角茄，是我騎車出去尋找植物時，在平鎮區新光路附近田埂上發現的，因為被結滿黃果的植株深深吸引，只好厚著臉皮挨家挨戶的詢問。終於找到了種植她的主人，那是一位和我年齡相做的先生，對方問明我的來意之後，二話不說就馬上拿剪刀剪下新鮮的枝條送我，有花莖和果莖的枝條，可讓我一起畫。

迅速回家作畫時，心裏仍是充滿感激！或許有人會覺得到花市購買即可，何必到處尋找？其實到花市找是最不得已的情況，因為植株長得太不「自然」了，結的果常是多出正常者多，花和葉片也早已被剃除，已經不是她原有的生長模樣，所以我才會自己親自種植，或是向花友們種植的植物著手……她們沒有超級名模的優美身軀，但是自然成長下的植株與花容，往往最能呈現生命力！

吳沂臻的植物畫

找植物。拍植物。種植物。觀察植物。畫植物

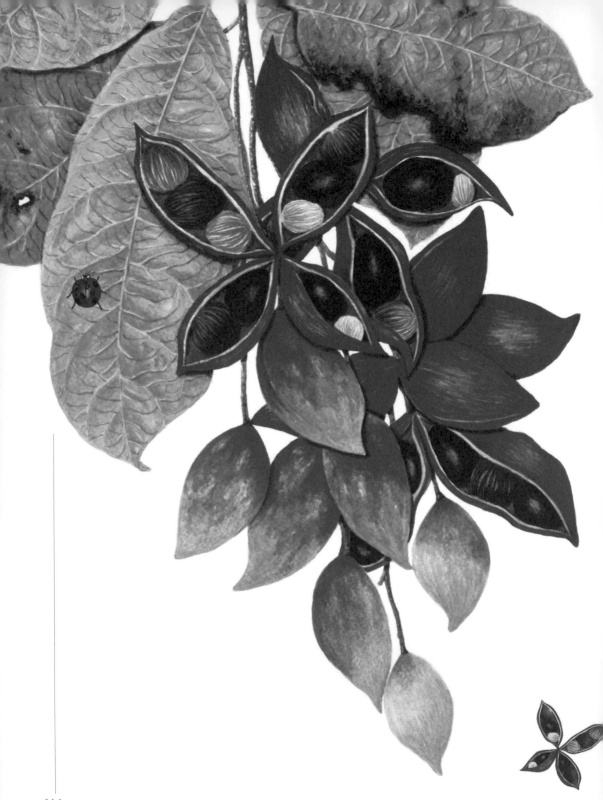

鳳眼蘋婆

梧桐科 原產於中國廣東、馬來西亞。

臺灣於 1800 年引進栽培，中南部多作觀賞樹木，種植於校園或庭院。婆家在彰化縣二水鄉山區有種植蘋婆樹，三月至五月開花，果實為蓇葖果，果皮由青綠色漸漸轉為鮮紅色。記得有一年在七月、八月間成熟時，家人一起到果園採果，看見一串串紅豔欲滴的果實，就像紅寶石一般耀眼、吸睛，想不被她吸引都難。

採收回家後，接著要剝出種仁，通常果莢內有種子 3 到 5 顆粒，深褐色或黑色，具有光澤和黏性，呈不規則球形。經過水煮過後（記得加點鹽巴），就是美味的蘋婆果零嘴。顏色如蛋黃，味道如同栗子，吃過一次就很難忘記她的口感和滋味。

我預先留下了一大把準備當題材，這麼美的造形和色澤，實在不忍心看她枯萎成褐色，只好加快速度，趕快把美麗的影像留存在畫紙上。

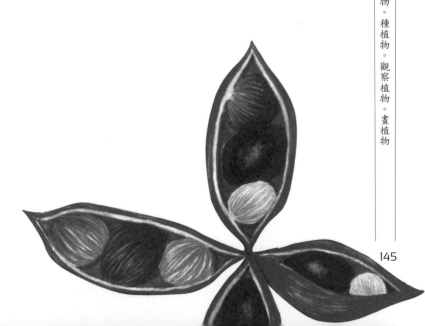

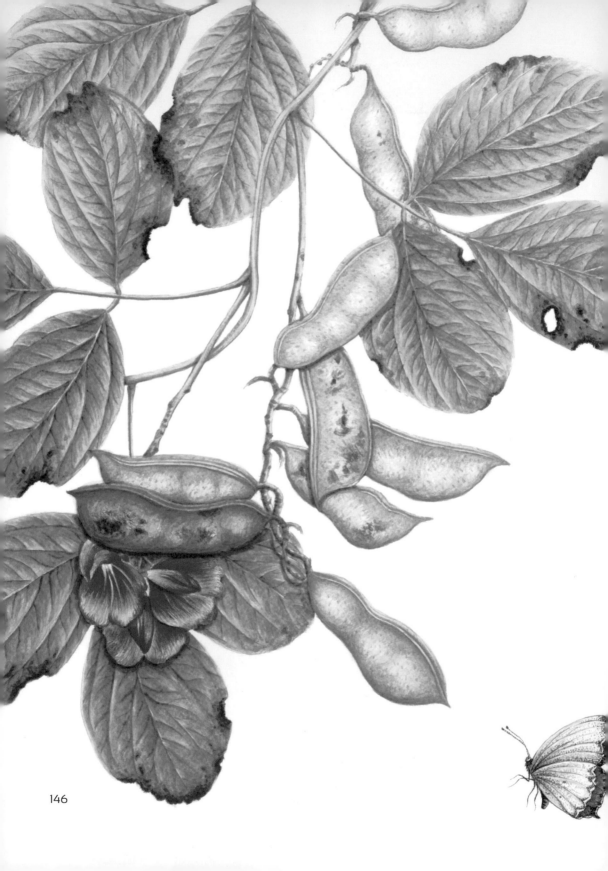

濱刀豆

豆科 臺灣全島沿海砂地，為海岸線的先驅植物。

多年生藤本狀植物，莖具有匍匐性、蔓延性，是防風定砂的優良植物，還可以改善海埔新生地的土質。總狀花序腋生，花 1～3 朵聚生在花序軸近頂部的每一節上，花冠粉紫紅色。莢果線狀，長圓形，種子 2～10 粒。

我花了很多時間在尋找植物、拍植物，每次旁人看我聚精會神的觀察著不起眼的野地植物時，總會問我這植物能吃嗎？臺灣人真愛吃啊！（如果我回答對方可以食用，是不是接下來就會看見一群人在採野菜的畫面？）我常常心裡想著，忍不住的笑了出來！有很多人誤以為我到處找野菜，或是以為我在找藥草，其實我比較喜歡靜靜的欣賞牠們、觀察牠們。

為了日後畫出更精準的細節，我總是盡可能把眼前的模特兒，由上而下仔細的看清楚，在我眼前的植物，對我來說，每一株都是令我傾心的「絕代美女」。我說過：觀察植物時，要當成在看嬰兒一般，因為媽媽觀察自己孩子時，總是特別的細心；畫畫上色時，要當成在看情人的臉，因為看戀人的臉龐時，總是特別的專注。

記得從前自己苦練畫明星肖像畫時，為了畫出每位明星的特有氣質，我會先閱讀過明星的個人成長、感情故事與作品，我會拿放大鏡看明星的照片，凝視對方的眼睛許久，仔細的逼視對方瞳孔的色調變化，我才能畫出對方深層隱藏的氣質與憂鬱……。現在畫植物，我也以自己的方式觀察、作畫，其實沒什麼技巧可言，我只是很專注的「看」罷了！有時候跟朋友見面聊天時，朋友們開玩笑的告訴我，很害怕自己的雙眸與我正面互視，他們覺得我好像會一眼看穿他們的心事，感覺自己被完全透視……我有那麼可怕嗎？把我想得太誇張了吧？

吳沂臻的植物畫

找植物。拍植物。種植物。觀察植物。畫植物

鵝仔草

（山萵苣）8月15日

　　菊科 全島平地及低海拔山區，常見於路旁、荒地、耕地。

　　一年生或越年生草本植物，莖中空，全株含有白色乳汁。葉互生，根生葉比莖生葉大，葉形變化大，葉全緣至深羽裂。頭狀花序多數在莖頂呈圓錐狀，古狀花，花淡黃色或稍帶紫色，全年開花。瘦果成扁闊橢圓形，平滑黑色，冠毛白色。

　　鵝仔草是救荒野菜之一，幼苗或嫩莖葉可炒煮食用，也可當雞、鴨、鵝的飼料。具藥用價值，全草可降血壓、清熱解毒，治扁桃腺炎、肝炎、胃痛、腸炎等。

　　鵝仔草對我個人而言，也是讓我深深著迷的植物之一，我發覺鵝仔草的葉形變化真的差很多，同地生長的兩棵植株，葉形都不一定相同，如果把各地的植株照片拿來比對，差異更是明顯……我特別酷愛牠的深羽裂葉片，除了　　　　　有挑戰性之外，對於脈紋的描繪與勾勒，也讓我如痴如　　　　　醉－感覺自己好像有點自虐狂。

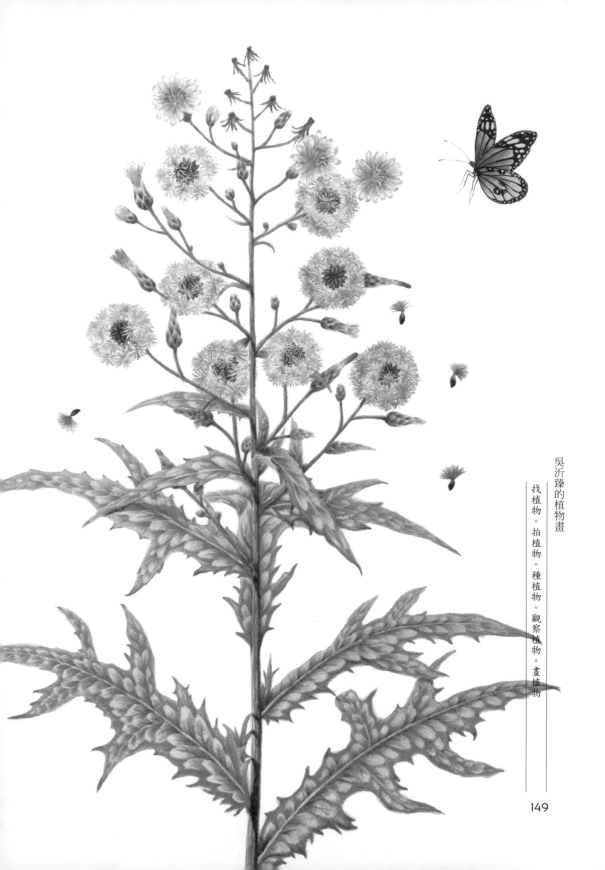

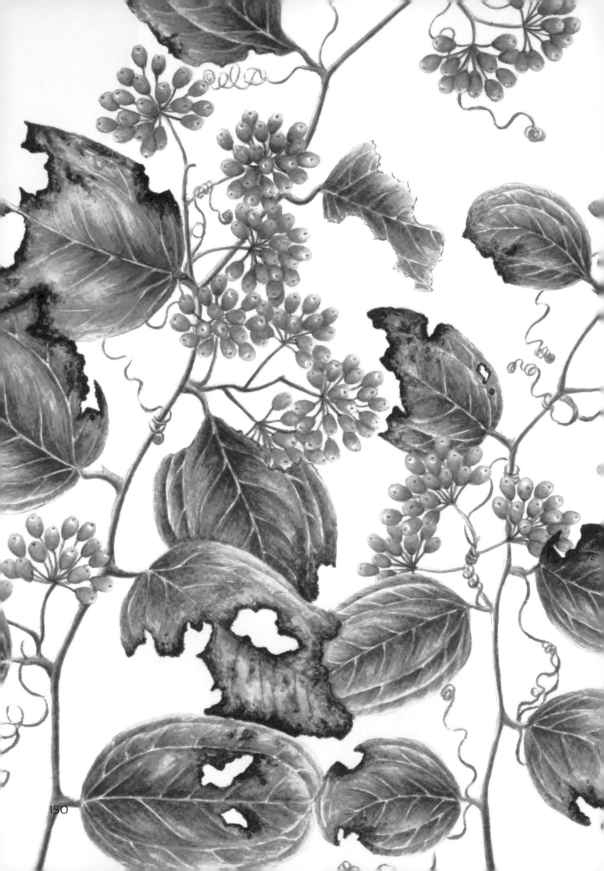

菝葜

菝葜科 分布於臺灣全島低至中海拔的林中、山坡地、平野。

多年生攀緣性灌木植物，散生短鉤刺，小枝具有3～4稜線，枝條略呈「之」字形彎曲。葉闊橢圓形至闊卵狀橢圓形，新葉常呈紅褐色，葉柄之鞘約為柄長1/3，鞘上緣具狹翼，前端呈三角耳狀。花單性，雌雄異株，繖形花序呈圓錐狀排列，每個花序通常有3～7個繖形花序，內黃外紅。果實為球形的漿果，成熟時呈紫褐色。

在冬天開花，內黃外紅的花序，一球接著一球，成串的花球吊掛在樹林間，為寒冷的季節裡點綴溫暖的色調；長出綠果時，又是另一種視覺上的驚喜。如果喜愛插花，可以跟我一樣，剪一串結滿果實的枝條，放在一個樸拙的陶盤或陶瓶裡，總是能在隨興之中，營造出一種恬淡而寧靜的氛圍，使人頓時忘卻鎮日埋首案前的疲憊與煩悶，不知不覺中，心情也隨之開朗起來。

編語：「菝葜」注音為ㄅㄚˊ ㄑㄧㄚ，但注音要打ㄐㄧㄝˊ電腦才能打出『葜』字。

一枝香

菊科 原產於熱帶亞洲。

廣泛生長於全島低至中海拔平野、山區、路旁，一年生或多年生草本植物，全株具有白色短毛。頭花成繖房狀的圓錐排列，每朵約20朵小花，為舌狀花，兩性，花冠紫紅色，全年開花。瘦果圓柱形，褐色，具縱線，冠毛白色，多數。藥用植物，藥草界稱為「大本一枝香」。一枝香藥用價值高，能解熱、消炎、止咳，治眼病、喉痛、痢疾、毒蛇咬傷等。

在貧瘠的環境下，植株長得矮小就開花；在山區開闊的向陽坡地，植物可以長得特別高大，頭狀花序也顯得更壯觀，這是我對她的印象。雖然在菊科裡，她的花序顯得非常小，常常讓人忽略她的存在，但是若遇上群聚叢生、集體開花的場面，即使是小家碧玉，也有令人驚豔的一刻！我曾在河床上遇見她，一大片正值開放的紫花榮景，對我而言就是臺灣版的滿天星，忍不住的採了一大把回家。我把一大把的一枝香，插在黃褐色的大陶瓶中，兩者搭配在一起所呈現的氣質和感覺，豈是一個「美」字所能形容？誰說一定要花市裡進口的花材才美？只要細心品味，生活俯拾皆是，而這些來自大自然的賜予，就等有心人發現。

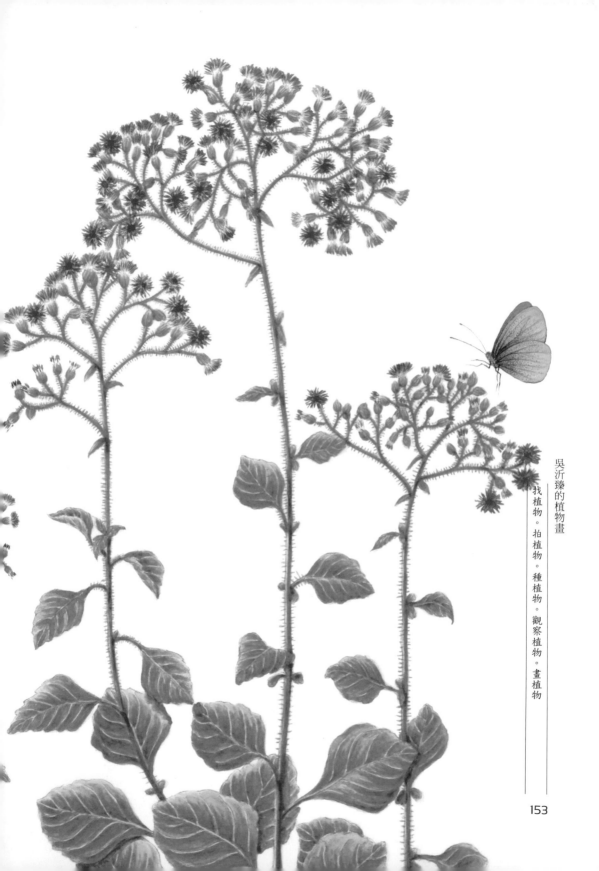

153

山苦瓜

葫蘆科 原產於熱帶亞洲。

在荒地、野外、山區都可發現，在臺灣已馴化為野生植物。一年生
或多年生蔓性草本植物，蔓具有捲鬚和毛茸，可攀緣，全
株具有特別的氣味和柔毛。葉互生，具長柄，葉5～7深裂。

雌雄同株，異花，花單一腋生，黃色。果實長卵形或卵形，
表面有疣狀突起及軟刺，果實綠色，成熟果為橙黃色，
種子鑲於肉質假種皮內，橢圓形，扁平。苦瓜為藥食兩
用植物，因為含有苦瓜鹼，所以帶有苦味，煮後轉為甘
味，可促進食慾、解毒、解渴、驅寒等功效。

從平地到山區，幾乎都可輕易看見山苦瓜的身影，尤其現在
注重養生，許多人喜歡用山苦瓜來打精力湯，或是涼拌食用，所以在石
門山、照門山等熱門爬山景點，都能看見許多小農自種自售
新鮮的山苦瓜。為了畫山苦瓜，我走一趟照門山，長長的山
中小徑，我一邊爬山一邊尋找植物、拍植物，這是我生活中
最愜意的事。下山時，在路上買了一袋山苦瓜，看著顏色深
淺不一的綠果，我腦海中慢慢思索著構圖……。

執筆畫起超迷你的山苦瓜時很快樂，但是畫起葉子
的脈紋時，馬上就讓自己陷入地獄之中，曾一度失手畫
壞了葉子，還好被我救回來了，而且感覺更貼近我想要的畫面，
這是畫山苦瓜的意外插曲。

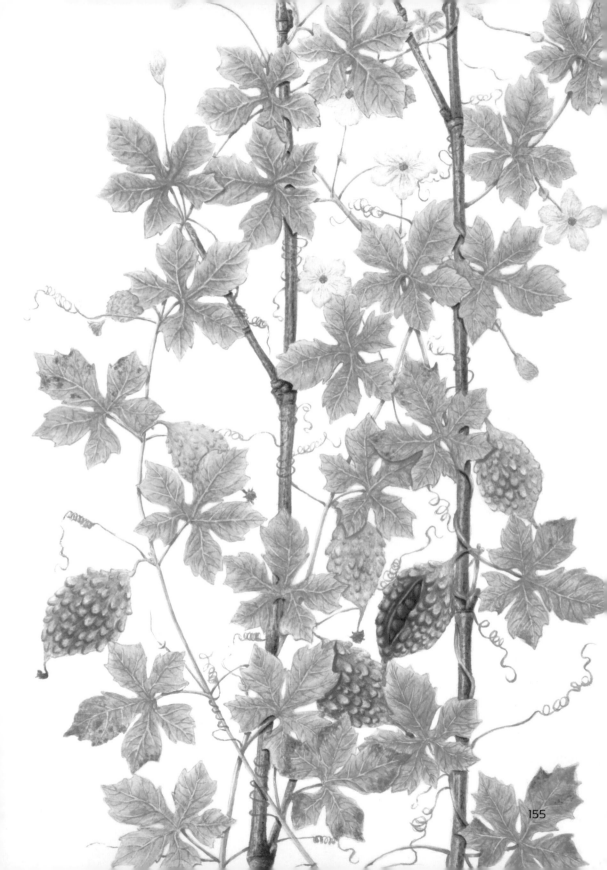

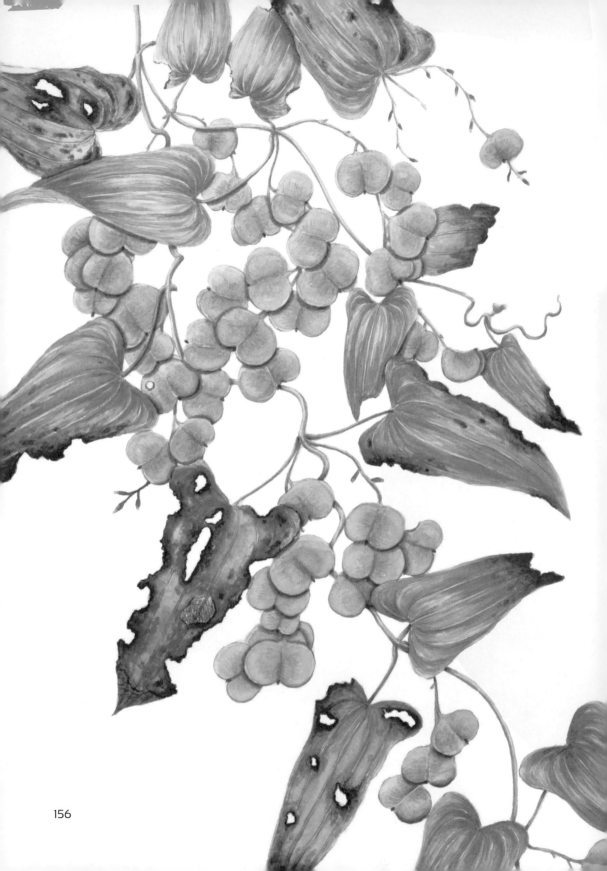

156

日本薯蕷

薯蕷科　分布於臺灣全島低至中海拔山野林間。

纏繞性草質藤本植物，塊莖細長，圓柱形，肉白，莖右旋，零餘子球形。單葉對生或近莖基部互生，葉卵狀三角形、披針形。單性花，雌雄異株，雄花穗子狀花序，花序1～3腋生，雌花總狀花序，花序單一，腋生。蒴果三稜狀扁圓形或三稜狀圓形，種子扁平，具周圍翅，膜質。塊莖可供食用或保健用，具有滋養、強壯、止瀉、清熱解毒、補脾健胃功能。

在石門山爬山時，意外的發現山路旁，有日本薯蕷的藤蔓，看得出來剛除草過。殘缺的藤蔓和果串應該是遺落的，這對我而言像珍貴的禮物，因為我平時在山區尋找植物，只發現過幼株或是已枯褐的藤蔓和果串，從來沒有看過結實纍纍的綠色蒴果藤蔓，有的三稜狀扁圓形果實已呈褐色，想畫的題材在瞬間全備齊了，真是天掉下來的禮物！

一片片綠色薄葉，透過層層上色已有明顯的層次感，植物的生命力讓我覺得愉悅；描繪起幾片枯黃殘破的老葉，在頃刻之間帶給我不同的發想……突然讓我想起弘一大師所寫的詞句：「榮枯不須臾，盛衰有常數；人生之浮華若朝露兮……」植物歷經春夏秋冬的考驗，人生遭遇生老病死的歷程，生命殊途同歸啊！

吳沂臻的植物畫

找植物。拍植物。種植物。觀察植物。畫植物

美人樹花

9 月 20 日

木棉科 原產於巴西、阿根廷。

臺灣於 1967 年引進種植，廣泛種植於公園、校園內，也常被栽種為行道樹。落葉性喬木，樹皮著生疏瘤狀刺，開花季即，大型粉紫紅色花掛滿樹冠時，顯得嬌媚動人，猶如美人一般，難怪有「美人樹」稱號。

平興國小校園內即有幾棵美人樹，也是我就近觀察、拍照、撿拾落花的地點。記得有一年因為乾旱的關係，其中一棵開得特別燦爛，樹葉早在開花前掉落，滿滿的花朵幾乎遮住了樹枝，這是前所未有的盛況。我和孩子們站在美人樹下抬頭欣賞滿樹花容的一刻，讓我覺得好幸福！真令人感動！然而，此刻簡單的幸福與感動都不必遠求，這是大自然所呈現的美學，只要放慢腳步停下來發現，生活周遭充滿幸福與感動的力量。

當時陶盤裡放了剛撿回來的落花，我必須趁花朵還算新鮮完好之際，在水彩紙上構圖並且素描，趕在花朵枯萎前完成整張畫稿。仔細看她花瓣上的斑紋和色澤，美得令人陶醉！鮮豔的紫紅色花，彷彿「美人」一出現，畫桌上其他的花便相形失色，我想起白居易的《長恨歌》：「回眸一笑百媚生，六宮粉黛無顏色……」如此比喻她的美，應該更能貼近她大家閨秀的氣質。

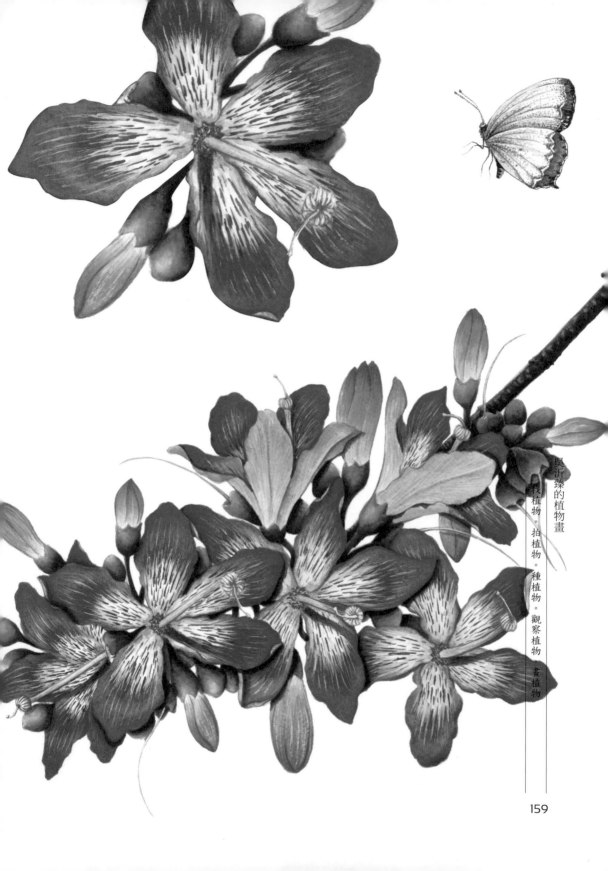

吳沂臻的植物畫

找植物。拍植物。種植物。觀察植物。畫植物

臺灣欒樹

（四色樹、苦楝舅）果實 9 月 25 日

無患子科　臺灣特有原生種，名列世界十大名木之一。

分布於全島低海拔闊葉林中，落葉性大喬木，是常見的行道樹，小枝密佈皮孔，樹皮灰褐色。二回羽狀複葉，小葉卵形，有鋸齒緣。圓錐花序頂生，花黃色，秋天開，花小型而多數，雌雄同株或雜性花多數。果實為蒴果，由粉紅色的三瓣片合成，氣囊狀，膨大，胞背 3 裂，成熟時為褐色。種子球形，黑褐色，有光澤。

每年初秋開花，圓錐花序密生樹冠，輕風拂過，花序如同黃金雨灑落一地，所以臺灣欒樹也稱為「臺灣金雨樹」。除此以外，又稱為「四色樹」，因為春天的時候，長出極紅的嫩葉；夏天的時候，滿樹濃綠的樹葉；秋天的時候，樹冠開滿黃色花，剛結果時，鮮豔耀眼的紅色；入冬的時候，光禿的枝幹和零零落落的褐果……一棵臺灣欒樹上演精彩的色彩變化，帶給人們一年四季豐富的視覺饗宴，年復一年。

植物克盡其責、默默無聲的完成自身的使命，直到樹倒根毀，最後乾枯倒在大地為止……想起清代文學家李調元的詞句：「生生死死，死死生生；有生有死，有死有生；先生先死，先死先生。」對照起植物的生命，我也忍不住的寫下：「開開落落，落落開開；有開有落，有落有開；先開先落，先落先開。」人生人死皆有定數，花開花落皆有風景，樹高即使千丈，葉落終需歸根。

面對生命的傳承以及生態的消長，或許容易使人感到無奈，但是也無需悲觀，透過無數種子的傳播，新的植株長出嫩芽時，生命的延續和繁衍，仍然使人深深感動！

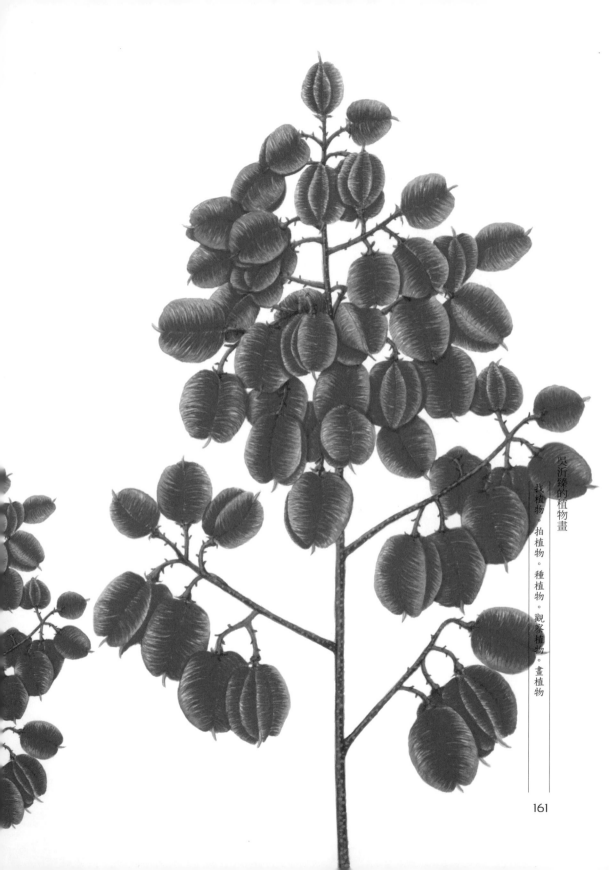

雞屎藤

（紅骨蛇）9月27日

　　茜草科　分布於臺灣全島平地至低海拔平野、林緣、海岸附近，非常普遍。

　　多年生草質藤本植物，莖多為右旋性纏繞，可達3公尺以上，陽性植物，喜歡溫暖多濕的環境。單葉對生，長橢圓狀披針形至橢圓狀卵形。聚繖花序腋生，再由多數的聚繖花序排列成圓錐花序，花冠闊鐘狀或細長鐘狀，外白色，內紫色，有白色腺毛。果實為核果，球形，內有種子2枚。全株有雞屎的特別氣味，所以稱為雞屎藤。具藥用價值，全草可治積食飽脹、痢疾、胃氣痛、消化不良，外用治皮膚炎、毒蛇咬傷等。

　　雞屎藤開花時，白中帶紫的花序非常細緻，我非常喜歡，只可惜不耐瓶插，花朵極易枯萎。果實成熟時也很壯觀，我喜歡採收一整串，乾燥後掛在畫桌前，純天然的乾燥花，而且沒有絲毫的雞屎味。

　　在貧困的童年時期，沒有現代的西藥房，緊急需要用藥時，只能遵循長輩的經驗。記得小時候，家中有人拉肚子，長輩曾告訴我採雞屎藤葉子炒雞蛋食用可治下痢。由於我從小就愛在田埂間採各種野花野草，所以一認識雞屎藤，我就忘不了牠的氣味，馬上就能在野外找到牠的植株。依照長輩的指示，我真的炒出一道菜來，讓家人試試牠的功效，結論是有效的，我也覺得很神奇。（現在生態環境受污染嚴重，我不建議自採藥草，請不要嘗試我的做法，生病還是馬上就醫吧！）

穗花山奈

（野薑花、蝴蝶薑）9 月 28 日

薑科 原產於印度、馬來西亞、喜馬拉雅山。

全島普遍生長於低海拔潮濕地、溪邊、埤塘、水溝旁，在臺灣早已成為歸化植物。野薑花的地下根莖塊狀，肥厚如同薑，具香味，葉狀莖叢生。單葉，互生，具葉柄。花序著生頂端的葉狀莖，直立，花序軸密穗狀，有大型苞片保護，花白色，具香氣，花期 5～11 月。果為 3 瓣裂的蒴果，具宿萼，橙紅色，縱裂，種子紅棕色，有金黃色絲狀假種皮，善於開花，但結果率甚低。偶見人工栽培，花朵可供植栽觀賞及用於切花。嫩芽、地下莖、花朵可食用。具藥用價值，根莖可消腫止痛，治風濕關節痛、頭痛、咳嗽。

去過新竹縣內灣老街的人，一定對野薑花粽念念不忘，每咬一口都是芬芳的野薑花香氣。因為特別喜歡野薑花，所以我也種植兩大盆，每年 5 月到 11 月期間，總是能準時欣賞猶如白色蝴蝶翩翩飛舞的穗狀花序，並且呼吸滿室優雅的清香。在炎炎夏日裡，有野薑花的陪伴，常讓我一面作畫，一面享受清爽的香氣，忘卻夏季的燠熱與煩躁。

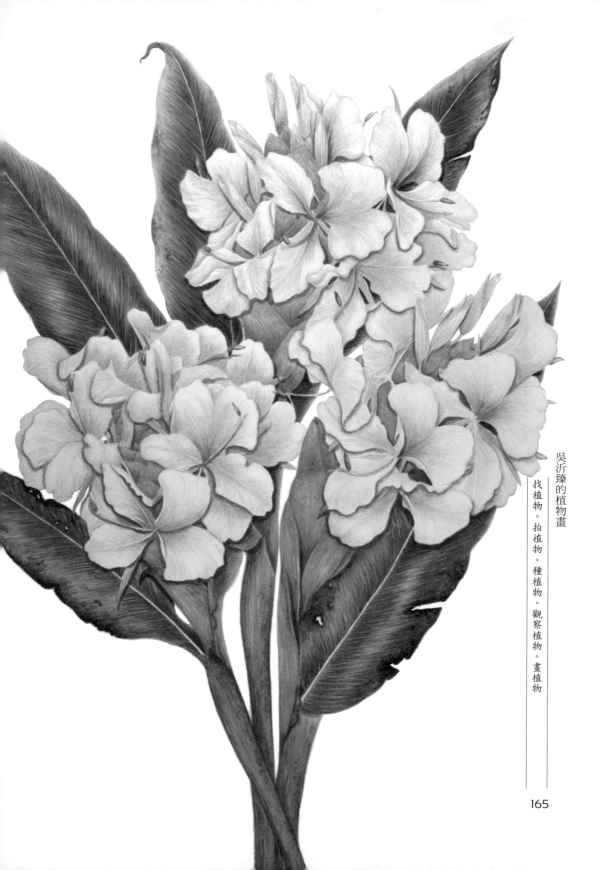

165

鵝仔草

菊科 全島平地及低海拔山區，常見於菜園。

一年生或越年生草本植物，莖中空，分枝多，全株含有白色乳汁，植株高大。葉互生無柄，葉形變化極大，葉全緣或深羽裂。莖葉可食用，有淡淡的苦味。頭狀花序呈圓錐狀排列，舌狀花，花冠淡黃色，全年開花。鵝仔草幼苗或嫩莖葉可炒煮食用，也可當雞、鴨、鵝的飼料。

植株由位於平鎮區賦梅路菜園，一位瘖啞的婦人所贈送。當我拿出一些植物畫的照片給她看時，她馬上就知道我的來意，而且看得懂植物畫，我們沒有使用語言溝通，卻完全沒有溝通上的困難，我們不受語言的隔閡與限制，便可傳達思想和意念，可以克服不同文化之間的差異（我是閩南人，她是在地的客家人），也因為我張植物畫，讓創作者和欣賞者作深入的溝通與交流，這是我感到最快樂的一件事。

她喜歡種植蔬菜、花草，我喜歡種植物、畫植物……因為植物，讓兩個完全不相關的人變成了朋友，這是我尋找植物時意外的收穫。

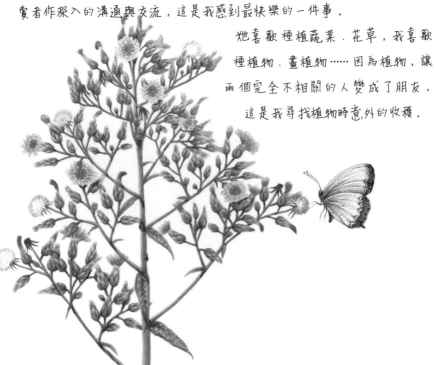

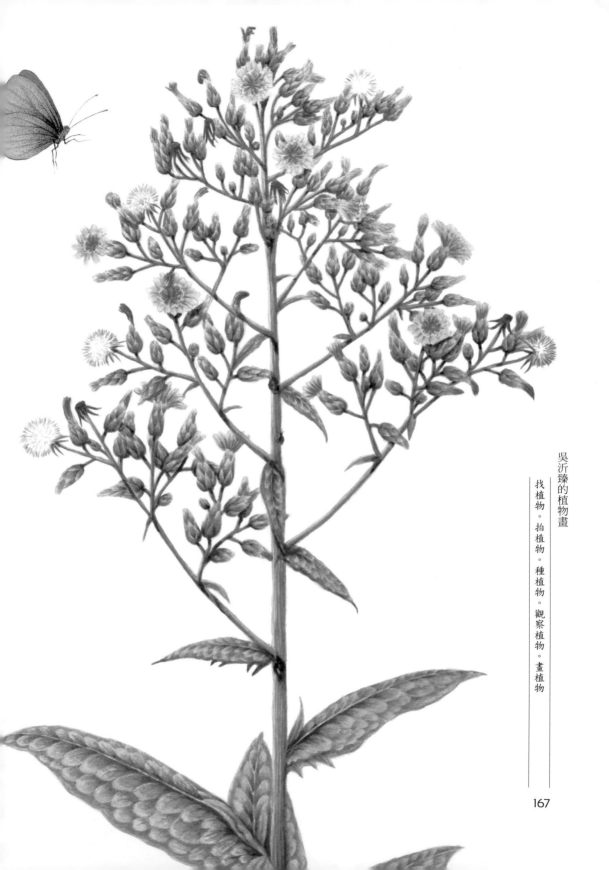

找植物。拍植物。種植物。觀察植物。畫植物

直立假地豆

豆科　臺灣原生種植物。

　　分布於臺灣全島平地至低海拔山區，一般荒地、路旁、河岸都可看見。多年生直立或斜上升的亞灌木，高 50～200 公分，具多數分枝，有細毛。三出複葉，小葉卵形，長橢圓形，倒卵形或卵狀披針形。小花密集，花多數，密集排列呈花柱狀的總狀花序，頂生或腋生，花冠紫色，蝶形。果實為莢果，4～7 節，直立，叢生狀，成熟時為褐色，種子腎形，象牙黃色。具藥用價值，全草能清熱利尿、健胃止咳，可治跌打損傷、咳嗽、毒蛇咬傷等。

　　直立假地豆是我在一所荒廢的幼兒園附近路旁發現的新戰利品，初次見面就見地整株盛開的紫色蝶形花，讓我雀躍不已。為了走近拍地的花容，我花了不少功夫和精神，因為地長在濃密的草叢堆裏，草叢下是土堆還是有水的池塘都不知道呢？根據從往的經驗法則，我還是小心謹慎為要，免得又身陷泥地或掉入溝渠，或是一腳踩空……。

　　依舊是找來樹枝先「打草驚蛇」一番，應該沒有女生不怕蛇的吧？當然，我也不例外。再來用我的鐮刀勉強當開山刀使用，除去眼前的雜草、小灌叢，希望清出一條小徑來，就在這一瞬間，一條翠綠的蛇滑了出來，我的反射性動作是立馬向後跑了好幾步。仔細的看清地，還好是無毒的青蛇，橢圓形的頭，圓圓大大的黑眼睛，我的恐懼立刻少了一半，不過，看地吐著蛇信，還是會讓所有的女生作惡夢的。其實青蛇很溫和，沒什麼攻擊性，實在很抱歉打擾，但別指望我

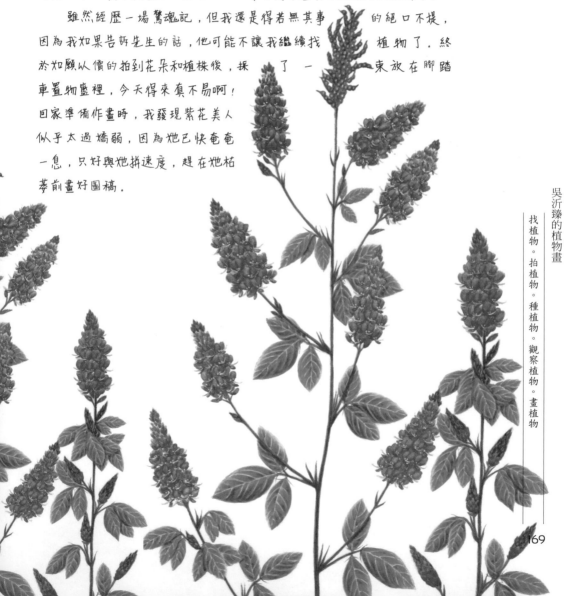

像兒子敢捉在手上玩。看到我，牠的反應應該是跟我一樣嚇壞了吧？牠可能出來覓食，找青蛙、蚯蚓……只要不是赤尾青竹絲就阿彌陀佛了！

　　雖然經歷一場驚魂記，但我還是得若無其事的絕口不提，因為我如果告訴先生的話，他可能不讓我繼續找植物了。終於如願從償的拍到花朵和植株後，採了一束放在腳踏車置物籃裡，今天得來真不易啊！回家準備作畫時，我發現紫花美人似乎太過嬌弱，因為牠已快奄奄一息，只好與牠拼速度，趕在牠枯萎前畫好圖稿。

169

兔仔菜

菊科 原產於中國南部、琉球、中南半島。

分布於臺灣全島的平地、山地、平野、荒地、高山。多年生草本植物，全株無毛，主根粗大，全株含白色乳汁，莖多分枝成叢狀生。基生葉蓮座狀，較大，披針形，莖生葉較小。頭狀花序為古狀花，花序總梗細長，花黃色。瘦果有長嘴，有白色冠毛。兔仔菜是兔子的最佳飼料，全年均可採摘。具藥用價值，全草能清熱、解毒，治無名腫毒、跌打損傷、肺炎、尿道結石等。

兔仔菜是一種救荒野菜，用水汆燙去除苦味即可食用。在平鎮區的道路兩旁、安全島上、田埂、荒地，都可輕易看見她的蹤影，可算是非常普遍的植物。為了畫兔仔菜，我特地到郊外採了幾株，再參考之前所拍的照片，那是一張花序被風吹動，卻被我在瞬間拍下，被定格在一剎那之間的花姿。

對很多人而言，也許一輩子從來沒有蹲下身來觀看過野花野草，更別說認識野花野草了，我覺得這些也許很不起眼的植物，如果藉由我手中畫筆的描摹下，能夠帶給大家不一樣的感覺，重新認識身邊的植物，重新投入大自然的懷抱，找回失去已久的感動能力，以及釋放一顆不受牽制的童心，這對我而言是一件極具意義的事。

兔仔菜的植物畫 找植物。拍植物。種植物。觀察植物。畫植物

黃蜀葵

（黃葵）10 月 7 日

　　錦葵科 原產於中國華北、華東、中南各省。

　　生長於山谷、草叢、田埂，或零星藥用栽培的藥用植物園。一年或多年生草本植物，植株高可達二公尺，全株披粗毛。葉互生，掌狀 5～9 深裂，裂片線狀披針形。花大形，單生於葉腋或枝頂，淡黃色。蒴果長橢圓形，具五稜，密生硬毛，內含種子 50 粒左右。嫩葉和花朵可食用，花瓣中的色素，可作飲料和食品的著色劑。具藥用價值，種子、根、花可作藥用，有利水散瘀、消腫解毒、潤燥滑腸等功效。

　　提供植株讓我作畫的是平鎮區賦梅路的菜園主人，家住埔心的一位大姐。記得那天我出門尋找植物時，巧遇正在除草的她，相談甚歡之下，大姐大方的讓我隨意拍照，並且把黃蜀葵剪下一大截執意要讓給我畫。面對這麼熱心的花友，我怎能辜負她的一番好意？盛情難卻之下，我用其他植物的葉片包覆黃蜀葵莖上的粗硬毛，但是我的手仍然隱隱作痛……。

　　為了拿黃蜀葵，我的手被白色硬毛刺得好痛，痛得忍不住哇哇叫！直到回家後才獲得解脫，還好我的雙手因為我種植物，在野地攀爬無人走過的山徑或大樹，或採集有刺植物的果實……早就長滿粗繭，有時被扎太多刺，實在太難把刺從手中挑出，我索性用指甲剪把刺與自己的皮肉一併剪掉，以求一勞永逸。雖然受了一點皮肉之苦，但想到這株黃蜀葵可能是全平鎮區少數的植株之一，因為我走遍其他小路，各處的菜園、花圃，從沒見過黃蜀葵，想到這裡，我覺得自己被刺得心甘情願，因為我又畫了一種新植物。

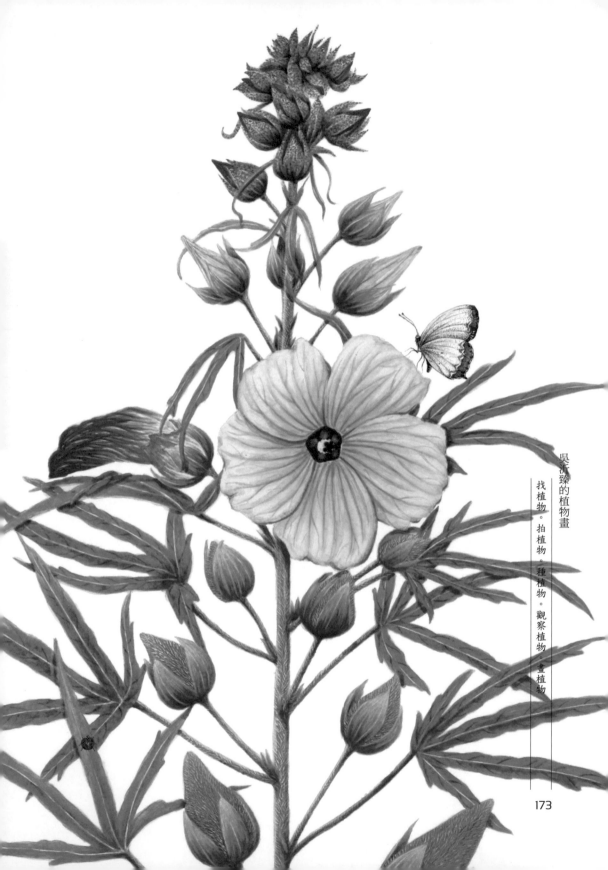

找植物。拍植物。種植物。觀察植物。畫植物

山油點草

（紫花油點草） 10月8日

百合科 臺灣特有種植物。

分布於低至中海拔山區林緣或潮濕的路旁、溪谷邊。多年生草本植物，常以群生狀態出現，地下根莖蔓生，具走莖，地上莖直立。單葉互生，葉無柄，橢圓形，基部有鞘。花序繖房狀，漏斗狀的花3～5朵頂生，花被六枚，三大三小，相互交錯，花紫紅色，具紫紅色斑點。蒴果成3稜，長柱狀，種子細小多數。因為葉片和花朵具有油點，所以稱為「油點草」。具藥用價值，全草可入藥，有活血消腫、安神除憂之效。

秋天時在百吉步道爬山，兩旁盛開的山油點草非常引人注目，因為成片的山油點草紫花太美了！清晨的露珠仍遺留在花朵和葉面上，像是一位臉頰長滿雀斑的小姑娘，含羞的等待著陽光把臉上的水份曬乾；也像美人含淚凝望著窗外，等待才子歸來，所謂的「梨花一枝春帶雨」，用來形容她似乎也很貼切

想欣賞山油點草的花朵並不難，在桃園境內的中低海拔山區十分常見，經常往山區走動的山友們，對她一定不會感到陌生。山油點草因為具有走莖的因素，常常以群落的方式聚集成一整片，夏、秋開花時的紫花陣容，常為山林間增加許多熱鬧的氣氛。

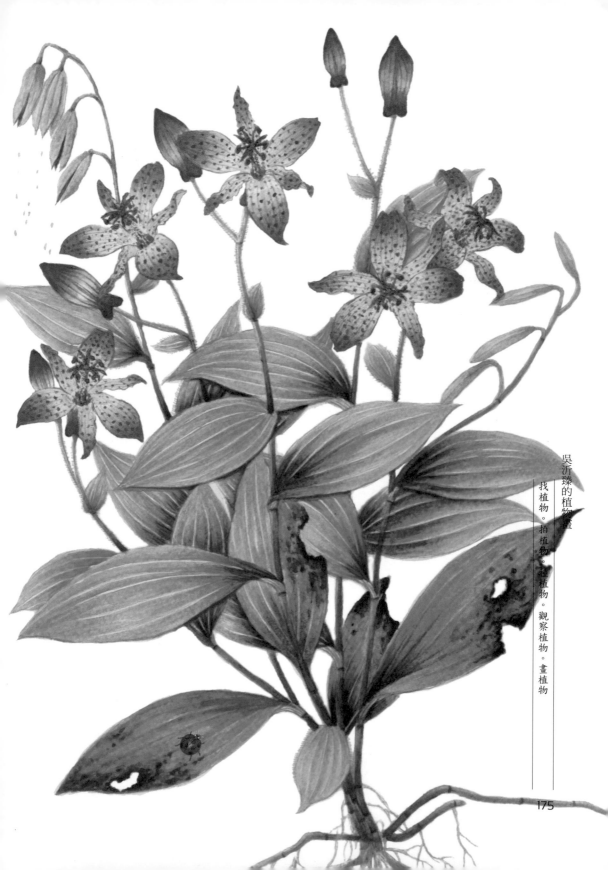

175

勇敢編織美夢的藍圖，
大膽走進夢田裡辛勤的耕耘，
即使置身於踽踽而行的磁場，
念力常吸引相同頻率的人事物共振，
於是邂逅相似的靈魂，
美麗的相遇將如同蝴蝶效應。

臺灣何首烏

　　蓼科　臺灣特有種植物。

　　分布於全島低中海拔山區，多生於路邊和林緣。多年生蔓性藤本植物，幼株時，狀似蕃薯藤，成株時攀緣於灌木之頂。纏繞莖，根莖粗厚，偶有塊根，基部粗大，木質化，莖光滑，紫紅色。葉互生，有柄及托葉鞘，葉卵形，先端漸尖兩面光滑。花序圓錐狀頂生或腋生，花密生，花被片白色至粉紅色，花被花後乾膜質，呈三角翼狀。瘦果由三翼狀宿存花被包覆，黑褐色。臺灣何首烏是何首烏的變種，不具碩大的塊根，但與何首烏近似，也常被當成中藥材，根、莖、葉可入藥，可鎮咳、袪風、袪痰，治感冒咳嗽、風濕等。

　　秋天是臺灣何首烏的盛花期，千千萬萬的圓錐花序小花，常把樹冠染成一片白，猶如雪景，在山林間形成美麗的景觀。臺灣何首烏也是危害其他植物行光合作用的有害植物之一，被攀纏的植物體為其莖葉所遮蔽，直到宿主窒息死亡為止，有人認為牠危害的程度不輸給惡名昭彰、有「綠癌」之稱的小花蔓澤蘭（來自南美洲的外來種）。

苦楝

楝科 臺灣原生種植物。

分布於臺灣全島平地至低海拔地區，是臺灣極為常見的樹種。落葉性喬木，樹高開達15公尺以上。樹皮暗褐或灰褐色，有深刻不規則縱向裂紋，有樹脂。葉序大，葉互生，小羽片對生，2～3回奇數羽狀複葉。圓錐花序腋生，花多數，花瓣五枚，花冠淡紫色，有香味。果實呈核果狀，核果橢圓形，成熟時黃褐色，內果皮木質化。熟果時毒性最大，誤食會暈眩、抽搐，甚至導致麻痺而死。種子可入藥，為「風鈴子」，主治疝痛、蟲積。根、莖、樹皮具毒性，可作藥用。

在鄉下，苦楝樹是隨處可見的樹種，地代表的是夏天的意象，是童年結伴赤腳捉蟬的共同記憶。春天出現一片淡紫色的花海，彷彿告訴大家春天已然到來；接著掛滿翠綠的果實，陪伴夏蟬越夏；轉眼之間秋風吹來，葉子換上金黃的新裝，果實也等待成熟、等待白頭翁的造訪；冬日寒氣逼人，滿樹黃葉漸次落盡，只剩金黃的苦楝籽掛在枝頭……年復一年的展演四季遞更的舞臺劇，一幕幕精彩絕倫的大地景緻，使人不得不佩服大自然魔幻的魅力。

似乎一個人過了四十歲之後，才會懂得慢慢停下腳步感受自然的脈動，思考人與植物與土地的關係。大樹奉獻了花和果實，餵養鳥和蟲，大樹也提供動物居住、活動的場所；動物的排洩物使大樹獲得氮肥；大樹從土地吸收養分，樹葉吸收二氧化碳，釋出氧氣回饋大地，一起在大自然中共生、共存、共榮……不同的生命個體，但是各有使命並且分工合作。至於人，我們為植物、為動物、為這片土地做了什麼？

月桃果

（虎子花）果實 10 月 15 日

薑科 分布於臺灣低、中海拔平地及山區。

多年生草本植物，圓錐花序呈總狀花序下垂，花序軸紫紅色，被絨毛。果實為蒴果，卵圓形，具有多數縱稜，頂端常冠以宿萼，成熟時為橙紅色。種子藍黑色，種子多數，具有白色膜質的假種皮。可作觀賞、插花花材用，葉片可用來包枕糕粿和粽子，葉鞘曬乾後可製草蓆或繩索。具藥用價值，種子可製成「仁丹」，能健脾暖胃，治嘔吐、腹瀉等。月桃是一種非常普遍的植物，在客家村裡幾乎家家戶戶都會栽種，因為客家美味的糕粿、粽子，都是以月桃葉包裹。

在友人山上老家採月桃果實時，只顧著拍照、採果莖，卻沒發現自己的雙腳，早已被上百隻以上的山螞蟻攻擊，當我發覺腳踝被叮螫時已太遲，整個鞋面上、褲管上全都是螞蟻，雖然我立刻跳動讓螞蟻抖落，但還是無法倖免，那種刺痛感，真的讓我永遠難以忘懷！

回家作畫時，我捲起褲管一看，哇！果然雙腳受傷慘重，好多小小的紅點，每一點代表被叮咬一次，真是慘不忍睹！有了這次的教訓，相信下次拍植物時，我勢必會學乖並且記得先看清楚周遭的環境。

嘉德麗雅蘭

（紫花／白花）10 月 19 日

蘭科　原產於中南美洲。

嘉德麗雅蘭是英國的 William cattle 首先成功利用人工栽培，並且促其開花而得名，所以譯作「卡多利亞」蘭。嘉德麗雅蘭是洋蘭的代表，也是全世界所認同的蘭花之王，更是臺灣栽培最普遍的蘭花。

一般最受青睞的莫過於大花品種，紫紅色的嘉德麗雅蘭，綻放時的氣勢，可說是群花中的翹楚，增一分則太濃艷，少一分則太俗庸，不但豔冠群芳，而且香氣逼人。另外白花朱唇的品種比較少見，純白色的花顯得格外的素雅、高貴，宛如天生的美人，憑著一臉素顏，卻有傲視群芳的特有氣質。我常在花市裡尋找作畫的對象，每次都是隨興而選，不刻意列出清單。看著畫好的兩張嘉德麗雅蘭花圖，各有不同的味道，我個人非常喜歡白花獨特的高雅氣息，那是其他花色所望塵莫及的。

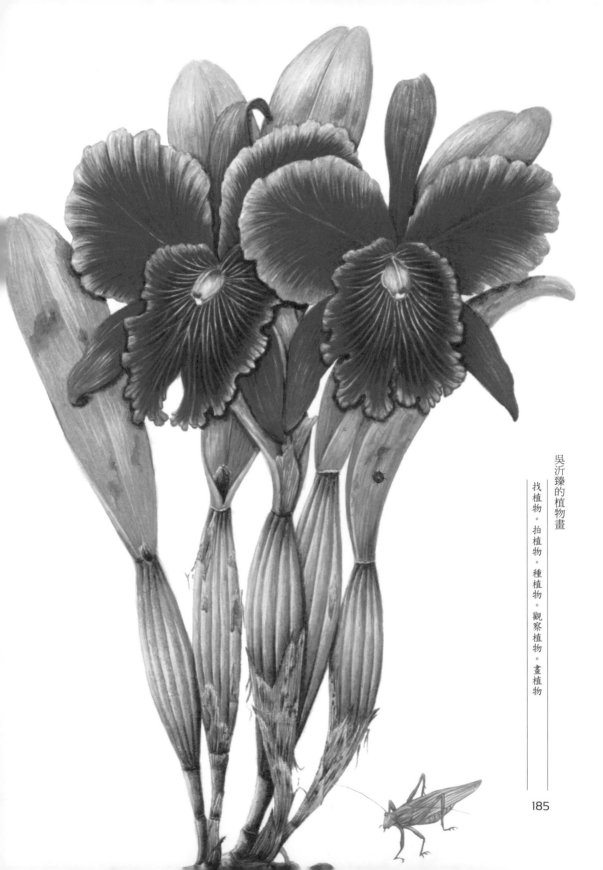

找植物。拍植物。種植物。觀察植物。畫植物

黃花鼠尾草

唇形科 臺灣固有植物。

分布於臺灣北部低海拔濕潤地，多年生草本植物，莖四稜形，具四
糟，具多對莖葉，葉卵形至犁頭形，單葉對生，具葉柄。輪生聚繖花序
合成頂生總狀，或圓錐花序，脣狀鐘形，花冠黃色。果實為小堅果狀倒
卵形至圓形。

黃花鼠尾草是野生植物中，讓我一見就難以忘記的植物之一，金黃
色的花序太過鮮明，在荒郊野外偶遇時，常讓我駐足良久，拍了又拍，
不捨離去。在桃園境內復興區的羅馬公路上，只要不被除草機掃過，就
能看見她的群落。記得上次偶然間發現她時，正值盛花期，一片金黃色
的花海，馬上就吸引了我的目光。拍完花之後，我採回幾粒種子在自家
頂樓種植，隔年春天時，她果然不負我的期待，成功
的發芽長出幼株。現在年年準時長出新葉，並且在
秋天準時綻放金黃色的花朵。

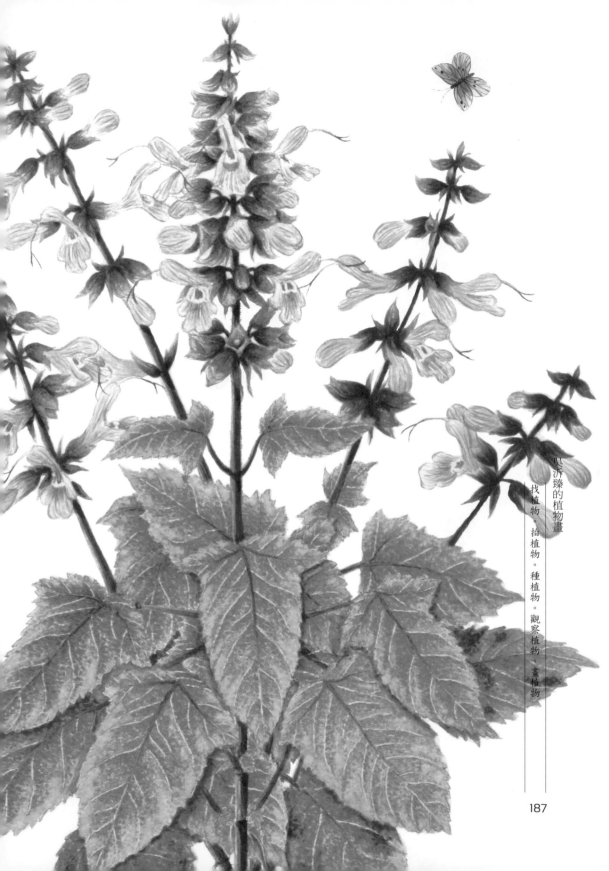

吳沂臻的植物畫

找植物。拍植物。種植物。觀察植物。畫植物

臺灣梭羅木

（臺灣梭羅樹）11月8日

梧桐科　臺灣珍稀的特有種植物。

生長於臺中、埔里、屏東、恆春，南部低海拔山區。落葉性喬木，樹冠很大，臺灣梭羅木壽命很長。枝條及葉片均被星狀毛，有臭味，單葉，全緣，葉倒卵長橢圓形。花兩性，花多而密集，呈聚繖狀繖房花序或圓錐花序頂生，花瓣5片，花白色，有香味。蒴果木質，5裂，棕色，成熟時開裂，種子有翅。

平鎮區的義民公園內，有好幾棵臺灣梭羅木，早春時即長出紅色的新葉，猶如紅楓一般的令人驚艷，接著在清明節前後進入開花期，白色聚繖花序開滿整個樹冠，如同白色的雪球，一球一球的裝飾著樹梢，實在是美不勝收，放射狀的白色花朵會因為久開而轉變為黃色，吸引眾多蜜蜂圍繞花冠，這是臺灣原生樹種特有的美感。最後長出成串的五稜蒴果，直到11月底，漸漸成熟轉為木質化的褐色果實，然後爆裂成木質碎片掉落一地，帶有薄翅的種子就會隨風飄散開來，乘風飛揚、開始種子的旅行……這是每年我在家附近公園所看見的美景。

不管路人是否知道這個毫不起眼的小公園內，竟種植著臺灣極為珍貴的樹種；也不管路人每天穿梭而過，是否曾為她的美景而停下腳步，她依然隨著時序上演燦爛的每一幕。有人為了尋找她的芳蹤，得不辭辛勞的到處追花，而我卻如此幸福，走路散步即可到達她的樹下—猜想她孤芳自賞必定十分委屈，如果有更多人懂得欣賞她的美與珍貴，她應該會開得更燦爛！每年有專人來為她修剪樹枝，我才能拿到她的果枝，還未完全成熟的蒴果，能在我作畫完成，乾燥後成為乾燥花，果實可完整保存而不開裂。畫她的同時，我臆想她屹立幾十年的歲月，才有現今的榮景，幾十年間風雨相隨、物換星移，但她依然兀自挺立、兀自開落。

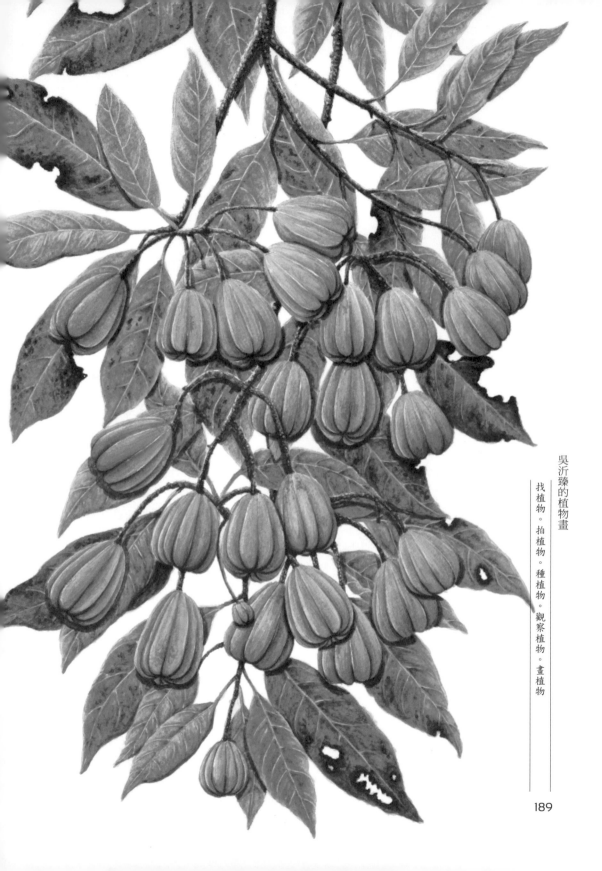

葛藤

豆科 原產於亞洲、太平洋沿海島嶼。

多年生蔓性藤本植物，全株被褐毛，三出複葉，托葉盾狀著生。總狀花序腋生，紫紅色蝶形花密生於直立的花軸上，有特別的香味。莢果長而扁平，密佈淡褐色短毛。葛藤是一種良好的水土保持植物，也是崩塌地區的先驅植物。塊根、嫩葉、花可食用，也是藥用植物，著名的「葛根湯」即是以其乾燥的地下根部製成，解熱、止瀉，治頭暈、頭痛、耳鳴等具有功效。葛藤強韌的纖維可用來作為製布或造紙的原料。

這位「模特兒」是我在郊外找到的，一整片山坡都是他的地盤，參差不齊的直立花序頗為壯觀，向上一望，儼然一片紫色的花海，生命力真是強韌，即使是乾燥、貧瘠的不毛之地，也能生長得綠意盎然，讓人不得不佩服植物，「生命會自己找到出口」果然是真的。

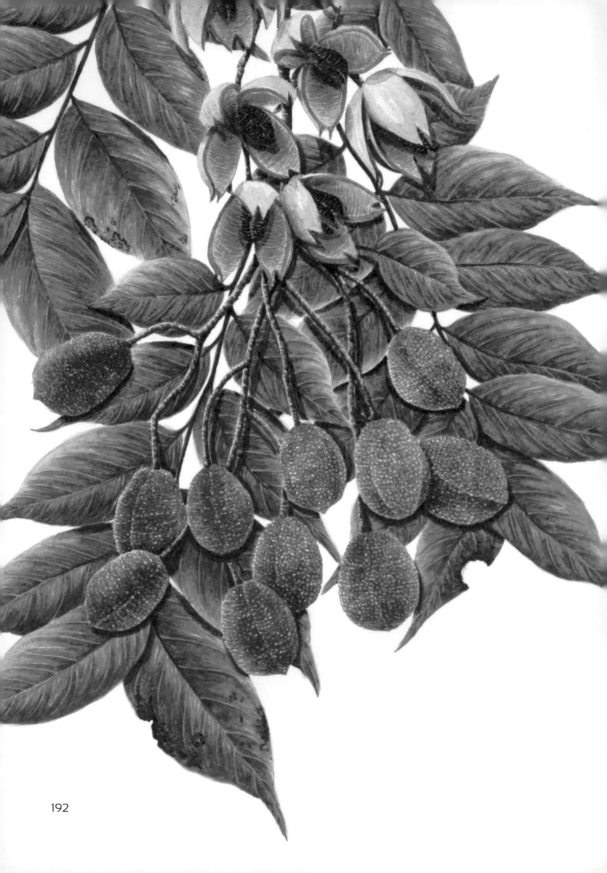

麻楝

楝科 原產於印度、斯里蘭卡等地。

生長於低地常綠森林、潮濕落葉林。半落葉大喬木，樹高大，小枝紅褐色，具白色皮孔。葉互生，偶數羽狀複葉，小葉 10～18 枚，小葉卵形，長圓狀披針形。單性花，雌雄同株，花黃色或黃色略帶紫色，頂生或腋生圓錐花序，有香味。蒴果球形或橢圓形，褐色且木質，種子扁平，具薄膜的翅。植株在夜間時，葉片會進入閉合的睡眠期，隔天早晨再脫離睡眠狀態。

平鎮區新勢公園內有兩棵高大的麻楝樹，樹形感覺像是大葉桃花心木，花朵像苦楝花，平時可是高高在上，抬頭觀察是件苦差事。趁著颱風天過後，我才有機會撿回落果和枝幹，才有機會一償宿願，達成畫她的工作。

麻楝果實開裂後，就像一朵朵天然的乾燥花，一紮把掛起來更壯觀，在我小小的工作間裡，有一面牆全是乾燥花和果實。我曾經三度撿了又丟，丟了又撿（因為怕孩子過敏，還不知道自己可以畫植物），後來下定決心畫植物，我撿了三年才掛滿一面牆。每種果實都有撿拾的記憶和故事，還有濃濃的、溫暖的人情味，在我心裡留存至今無法忘懷！

吳沂臻的植物畫

找植物。拍植物。種植物。觀察植物。畫植物

鵲豆

豆科 原產於南非。

原為園藝栽培種，後來逸出野生成為馴化植物，全島低中海拔偶見逸出野化。一年生攀緣性草本植物，三出複葉。總狀花序白至紫紅色，花冠蝶形。莢果扁平，鐮刀形。

鵲豆，也就是一般俗稱的「肉豆」，在農業社會時期，是一種極為普遍的家庭作物，幾乎很多農家庭院裏都會種植。現在因為有更多美味、口感更佳的蔬菜取代，所以在野地發現牠時，幾乎是野生狀態。鄰居送來自己種植的鵲豆，知道我愛畫植物，還特別送上幾枝開著紫紅色花序的枝條，和一大袋剛採收的新鮮豆莢，哇！花朵顏色好美啊！我馬上把花插在花瓶裡，開始把眼前的花朵畫下來……。我畫完之後，做晚飯時就多了一道肉絲炒鵲豆，晚餐吃起飯來感覺特別的幸福！

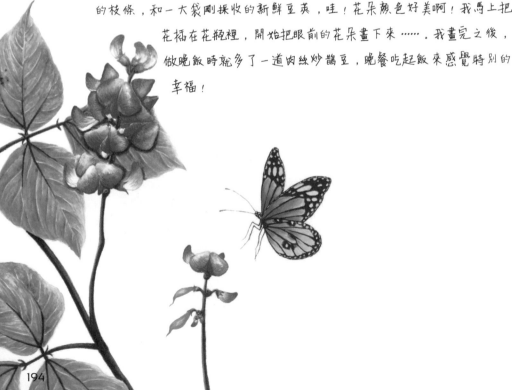

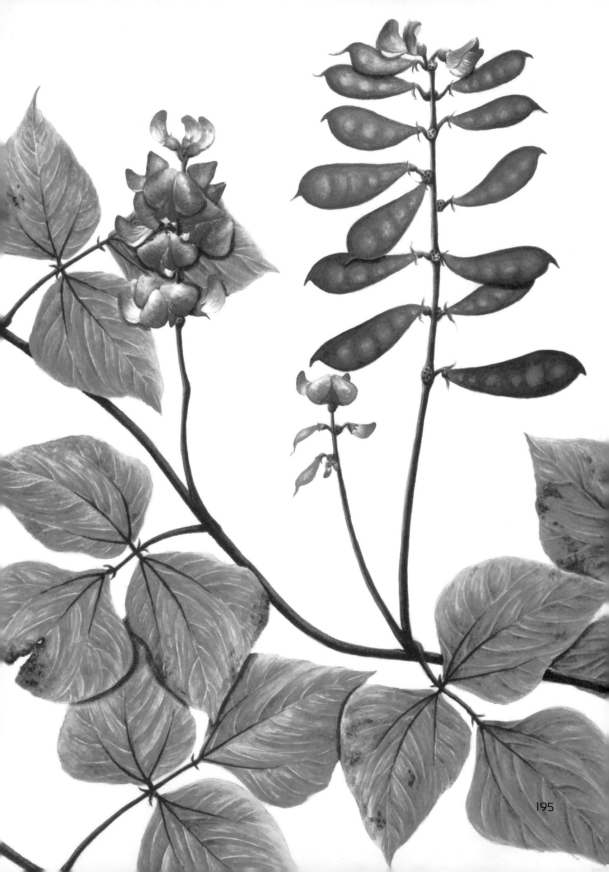

195

鹿藿

豆科 臺灣原生種植物。

分布於臺灣全島及澎湖、蘭嶼低中海拔原野，多年生蔓性草本植物，莖蔓長，各部密被淡黃色柔毛。三出複葉，頂小葉近菱形。總狀花序腋生，蝶形花冠，花黃色。莢果成熟時紅色，開裂後有種子2粒，黑色，不脫落。具藥用價值，全草可涼血解毒、利尿消腫，治頭痛、腰痛等。

在苗栗山區道路竹林下，以及復興鄉的羅馬公路上，我都曾巧遇過鹿藿。記得初次發現她時，看見她火紅的果莢，有的已爆開，露出油油亮亮的黑色種子，實在太可愛了！鮮綠的葉片襯托下，紅果莢配上烏黑的種子真是搶眼，讓我不得不佩服大自然的神奇。

走在秋天的山徑中，一股濃厚的秋意充斥在山林間，到處尋找植物時，卻意外地發現地面堆積著一大片橙紅的落葉，宛如濃縮了一季的秋色，色澤美得令人讚嘆不已，那是我嚮往已久但始終無法調出的色階。斑駁、殘缺的葉緣是見證時間侵蝕與刻劃的痕跡，也是脫離大樹之後，無奈、無言的嘆息與吶喊，彷彿正式宣告自己投向落葉歸根的宿命！

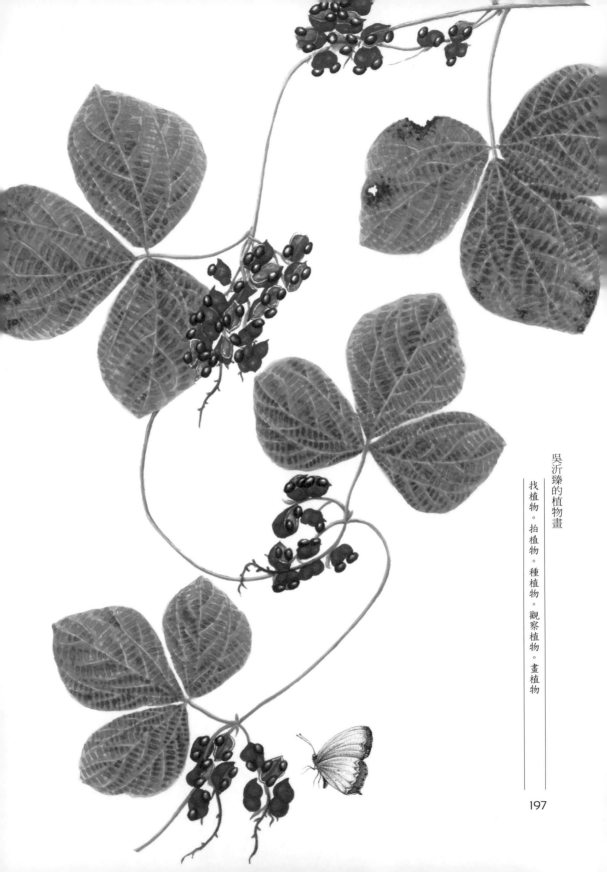

吳沂臻的植物畫

找植物。拍植物。種植物。觀察植物。畫植物

197

臺東火刺木

（臺灣火刺木） 11 月 22 日

薔薇科 臺灣固有種植物。

分布於花蓮、臺東河床砂地、海邊，現在野生的植株日益稀少，常被做為園藝栽培觀賞用。多年生常綠灌木，小枝尖端成刺狀，葉 3～5 葉簇生，長橢圓形，先端微凹。花兩性，複繖房花序，花白色，花瓣5片。果實扁球形，成熟時紅色。

在孩子們的母校平興國小校園內，11 月底映入眼簾的是滿樹紅果的火刺木，讓人眼睛為之一亮，驚豔於結實纍纍的壯觀場面。記得第一次見到地時，心裡就許下心願，將來一定要畫下地紅得發亮的果實，相隔許久，終於如願以償。今年的果實比歷年來得大，也許是種植在地上，植物擁有足夠的養分，再加上充足的陽光照射、雨水的滋潤，所以才有眼前碩大的紅色果實，讓人一駐足就捨不得離去。

吳沂臻的植物畫

找植物。拍植物。種植物。觀察植物。畫植物

199

大頭茶

（南投大投茶、臺東大頭茶）11 月 28 日

茶科　臺灣原生種植物。

分布於中、低海拔山區，常見於荒地、迎風坡、向陽地。常綠中喬木，莖枝平滑無毛，只有頂芽才具有毛茸。單葉，互生，葉革質，長橢圓狀披針形，常叢集於枝條先端，新葉呈紅褐色。花腋生或頂生，單生或雙生，白花，具芳香。蒴果木質，長橢圓形，黃褐色，縱裂，種子扁平，有翅。大頭茶屬於先驅性林木，為陽性樹，耐風及耐旱，即使在東北季風盛行的迎風面也能適應，對污染的抗性也很強。

在新竹縣關西鎮的一條山路上，路旁種有一整排的大頭茶，每年十一月上山找植物時，都能看見她那碩大、潔白的花朵，散發著淡淡的幽香。在樹枝上綻放是一種美，掉落在草地上也是一種美；無論是展現生命的歡顏，或是花落離枝，落在乏人問津的泥地……花開花落皆有風景，因為繁華落盡，化作春泥更護花。我特別喜愛大頭茶，秋冬之際，老葉片掉落之前會變成橙紅色，加上宿存的木質蒴果，裝飾成一樹的秋意，為蕭瑟的秋冬季節，增添不少華麗的感覺，讓人處處驚豔。

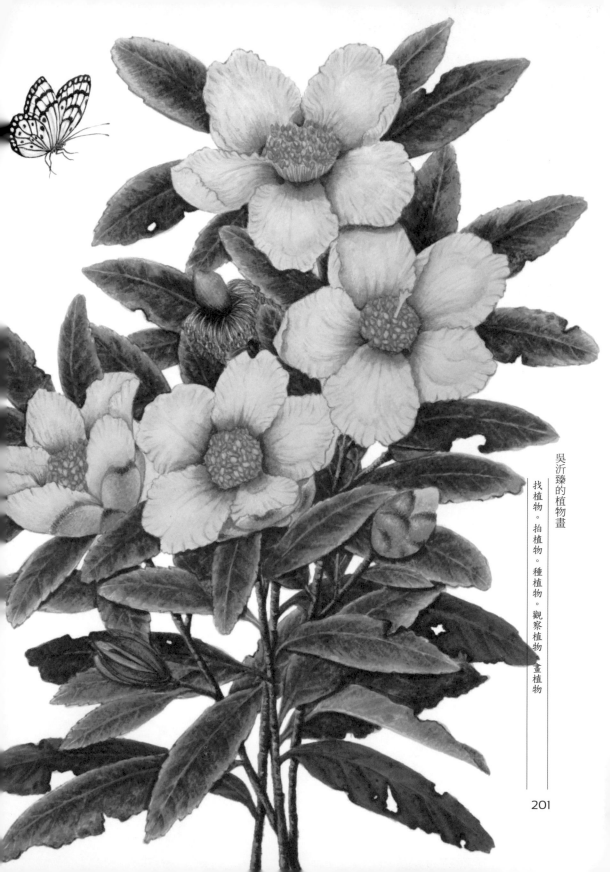

吳沂臻的植物畫

找植物。拍植物。種植物。觀察植物。畫植物

201

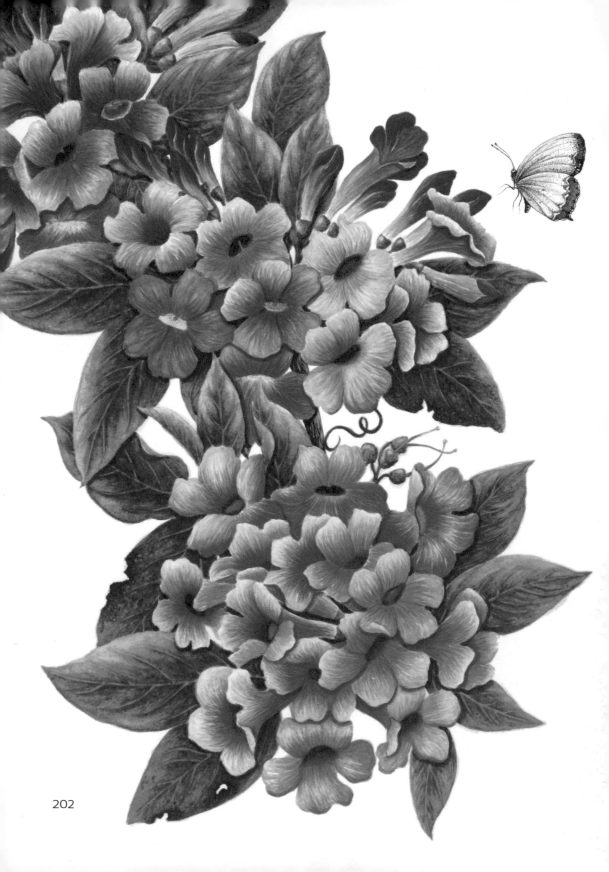

蒜香藤

（紫鈴藤）12月1日

紫葳科 原產於印度、哥倫比亞、阿根廷。

全島普遍栽植，常被栽種在校園、公園、花壇、涼亭、棚架或住家圍牆。常綠木質藤本植物，莖木質化，幼莖綠色，老莖褐色。葉為簡單複葉，對生，小葉3枚，頂小葉常呈捲鬚狀，側小葉橢圓形或長橢圓形。花紫色，多數，花冠喇叭狀，呈腋生的聚繖花序排列，開花時，密集的花朵成串。果實為蒴果，長約15公分，果實成熟後開裂，內有種子多數，具薄翅狀。老株的蒜香藤，開花多而密集，花和葉都帶有蒜香味，故有蒜香藤之名。

假日前往新屋鄉間小路尋找植物拍照時，發現路旁有一戶人家的菜園棚架上，正開滿紫色的蒜香藤。我拿著相機拍了又拍，年輕的小姐得知我在畫植物，拿了剪刀剪了一大段花葉茂盛的枝條給我，還讓我站上梯子爬到棚架上拍花，真令我感動！

蒜香藤的花朵會因為開花的時間不同，而產生顏色深淺不一的紫色系，使整串的花朵看起來，有濃有淡的漸層效果，花色非常美！接下來回家的第一件事，便是與時間比賽，看我能否在嬌弱的花朵枯萎之前畫完整張圖……作畫構圖時，我便聞到一陣陣蒜香味，我好奇的把葉片也拿來揉一揉，放在鼻尖認真的聞看看，聞起來一樣具有蒜香味，好特別的味道啊！終於明白為什麼叫蒜香藤了。

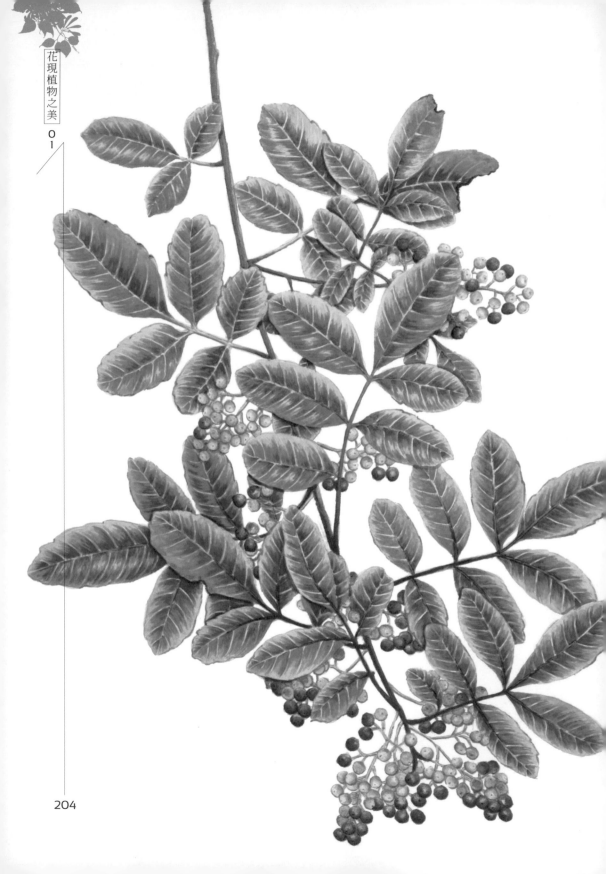

巴西胡椒木

（巴西乳香）12月3日

漆樹科 原產於南美巴西。

臺灣於1909年引入作藥用栽培（樹汁具藥用價值），常被種植為庭園樹和行道樹。常綠喬木或灌木，樹體內具芳香樹脂。老莖有垂直的深裂痕，樹皮灰白，新枝帶有暗紅色。葉互生，奇數羽狀複葉，小葉3～6對，對生，長橢圓形或卵狀長橢圓形。花多數，小形，單性，雌雄異株，淡黃色，頂生及腋生的圓錐花序，再組成一大型的圓錐花序。果實為核果，球形，青綠色，成熟時為鮮紅色。

在兒子就讀的治平中學附近公園、以及八德埤塘公園內，皆有種植巴西胡椒木，分別是我陪孩子入學考試時、去埤塘生態公園運動兼賞花時發現的，其他地方完全沒見過。我非常喜歡牠細小紅透的果實，是很出色的插花花材，紅色果實非常討喜。畫畫時，還記得牠葉子、果實特別的香氣，這位外來客，讓我四處尋找植物期間，留下很深刻的印象。

吳沂臻的植物畫

找植物。拍植物。種植物。觀察植物。畫植物

羅氏鹽膚木

（埔鹽、山鹽青） 12 月 5 日

漆樹科 臺灣原生種植物。

分布於臺灣全島低、中海拔向陽開闊地，為森林中的先驅樹種，也是常見的樹木之一。落葉性小喬木，雌雄異株，小枝、葉背及花序均被毛，皮孔紅褐色。葉互生，奇數一回羽狀複葉，小葉呈卵狀橢圓形。花序黃白色，呈三角錐狀的圓錐花序於枝頂。核果為扁球形，成熟時為橙紅色，核果表面有一層白色物質，具有鹹味，是以往原住民供作鹽的代用品。專挑羅氏鹽膚木作為宿主所造成的蟲癭，即是民俗藥物「五倍子」，富含單寧，為收斂藥及工業上之黑色染料。

如果九月底十月初走進山區，常常可以發現很多樹冠上一叢一叢黃花，看起來鮮豔奪目、燦爛耀眼……那八成是羅氏鹽膚木的花序。每一叢花序由成千上百朵小花密集叢生而成，常吸引眾多的蝴蝶和蜜蜂圍繞，這是羅氏鹽膚木盛花期的景象。我最愛在秋冬季節上山看她，尤其是氣溫驟降時，羅氏鹽膚木的葉子轉為殷紅的色澤，紅得巧奪天工，實在太美了！在所有落葉性樹木當中，她的紅葉特別讓我痴迷！

水筆仔

紅樹科 臺灣原生種植物。

主要分布於臺北淡水河口、桃園、新竹、苗栗、彰化、嘉義、臺南、高雄沿海（淡水河出海口的沼澤地，面積達 77 公頃，是全世界最大的水筆仔純林）。常綠小喬木，胎生苗下胚軸像棍棒狀，可著地後長出新苗。水筆仔可減少土壤中的鹽分、防止土壤流失、提供蟹、魚、鳥類的食物及棲息地，為海岸防風定砂、防潮護岸的造林樹種，因為幼苗長得像一枝枝懸掛的筆而得名。

莖節及分枝很多，呈叢狀向下的支持根，具有海綿狀組織，可吸收氧氣和過濾大部分的鹽分。葉對生，長橢圓形，厚革質。花腋生，二出聚繖花序，基部有一苞，萼片五深裂，五花瓣，白色，每片 2 裂，裂片細裂絲狀。果實為胎生苗，長約 20 公分，含有單寧酸。結果後呈圓錐狀，繼續成長，胚芽抽長成為筆狀，直到隔年 2～4 月成熟呈紅褐色掉落。

夏天的時候，開著像星星一般的白色小花，花瓣絲狀，有淡雅的香氣。花謝後，長出圓錐狀的果實；秋天時，胎生苗的胚根從果實中發芽長出；入冬之後，胎生苗掛滿枝頭。隔年春天，晚落插入軟泥中生長，成為新的個體。在桃園地區想觀察紅樹林，只要前往新屋溪出海口，即可欣賞自然的紅樹林生態，這是家鄉的自然寶庫與資源，身為桃園在地的子民，都不應該放棄對家鄉自然生態資源的維護與責任。

吳沂臻的植物畫

找植物。拍植物。種植物。觀察植物。畫植物

大武牛尾菜

（烏蘇里山馬薯） 12 月 19 日

菝葜科 原產於中國、韓國、日本。

分布於臺灣全島低中海拔山區，一年生攀緣性草質藤本植物，莖圓，具縱稜，近中空，根莖具多數細長鬚根。葉橢圓形至闊橢圓形，偶披針形，草質或膜質，葉面皺縮，單葉互生，捲鬚2條，長在葉柄上。單一繖形花序腋生，花序具小苞片，花單性，淡綠色，雌雄異株，雄花花被6，裂片披針形，雌花較雄花小。漿果球形，成熟時深黑色。具藥用價值，根莖可補氣活血、舒筋通絡，治頭暈頭痛、咳嗽吐血等。

在新竹內灣的一條生態道路上，我第一次發現大武牛尾菜時，感到非常不可思議，因為書上寫的是一年生植物，可是我眼前所看見的巨大藤蔓，從兩層樓高的山壁垂掛下來，再纏繞著大樹，一路垂下到地面……一年生草本植物有辦法長成如此嗎？實在讓我難以置信。藤蔓上有很多果實，我一面仔細的觀察她的植株，一面模擬著在畫紙上構圖的安排……這次相遇真是剛好，從前只見過幼株，還認不出是她，等我認得她時，卻怎麼也遇不到她的蹤影。

記得剛開始尋找植物、拍植物時，常常因為孤陋寡聞而錯失機會，與「大名鼎鼎」的植物擦身而過，當下造成的遺憾和失落感，總是讓我感到非常自責與懊惱！後來隨著時間的累積，我靠自己勤奮的閱讀、找資料、相互比對，才慢慢記得大量的植物，忘了就再讀一次（50 歲的記憶力，無法與兒女相提並論），反正「活到老，學到老」，我也覺得很快樂。現在回想起三年多來找植物的時光，我覺得與任何植物的相遇，都是一種可遇不可求的緣份，可能有些植物，專程跑到遙遠的棲地找她都一無所獲，不去找她時，卻偏偏在無意之中現身在我的眼前……我後來都抱著隨緣的心態找植物，能畫多少算多少，慢慢調整自己的目標和心情。

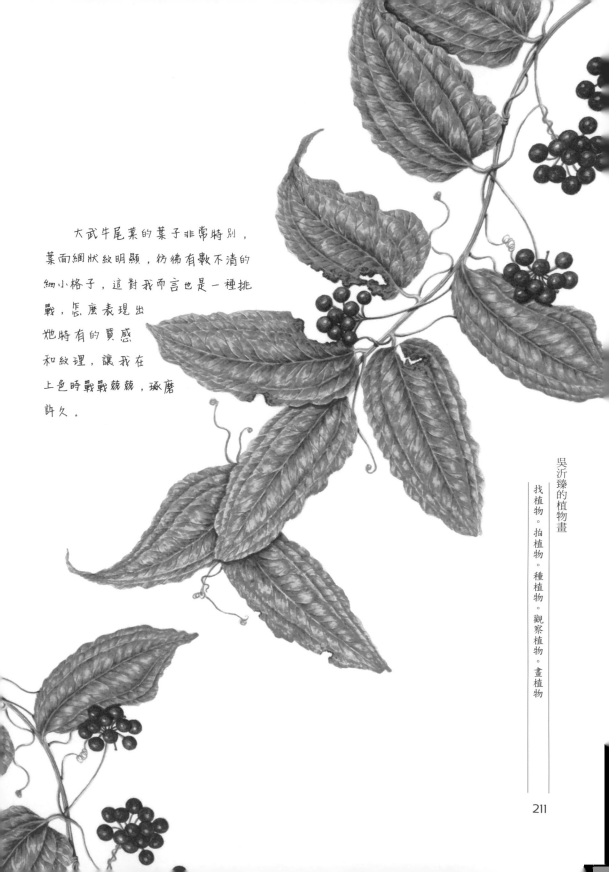

大武牛尾菜的葉子非常特別，
葉面網狀紋明顯，彷彿有數不清的
細小格子，這對我而言也是一種挑
戰，怎麼表現出
牠特有的質感
和紋理，讓我在
上色時戰戰兢兢，琢磨
許久。

吳沂臻的植物畫

找植物。拍植物。種植物。觀察植物。畫植物

211

臺灣蘇鐵蕨

烏毛蕨科　臺灣稀有原生種植物。

生長於林下空曠處或林緣，臺灣見於中部的東卯山、日月潭、關刀溪、惠蓀林場松風山、杉林溪等地。臺灣蘇鐵蕨是稀有植物，外形極像蘇鐵，地上生，根莖直立，木質化，披覆黑色或赤褐色，高可達 50cm 以上。莖頂覆褐色長披針形鱗片，葉叢生其上。一回羽狀複葉，叢生，葉片略呈長橢圓形，羽片線形，基部羽片之基部略呈心形，羽軸兩側各有一行歪斜的三角形網眼，網眼中無游離脈。孢子囊群沿主脈兩側著生於網眼之脈上，無孢膜，成熟時，逐漸佈滿主脈兩側至全葉，孢子兩面體型呈腎形或球形。具藥用價值，根莖能清熱解毒、殺蟲、止血，可治感冒發熱、傷寒、腸道寄生蟲。嫩葉外用有拔膿、散瘀、消炎、生肌之效。

當初為了畫這棵稀有植物，惠蓀林場場長讓我搬一棵回家畫，等畫好之後再把植株送回惠蓀林場。最難忘的是畫葉片上三角形網眼和其他游離脈時……感覺自己像是跪地求道的苦行僧，一筆一筆的勾勒如同一句一句的佛號，必須要忘了空間和時間，心無雜念而且專注投入在眼前的畫面上。明亮、寂靜的斗室裡，只見我不停的以畫筆擦抹紙面，另一方面不停的擦抹心裏飄浮的塵埃……。

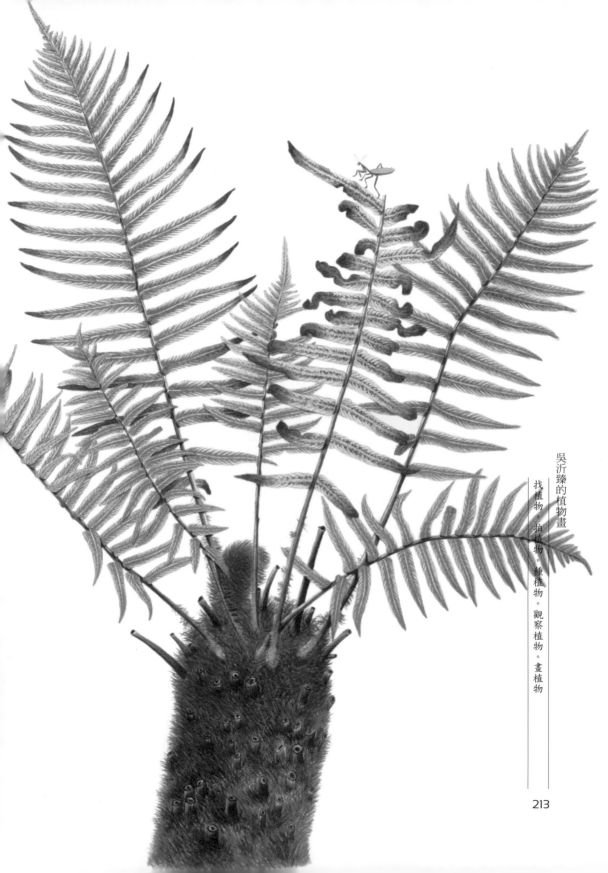

吳沂臻的植物畫

找植物。拍植物。種植物。觀察植物。畫植物

213

天臺烏藥

（烏藥）12月25日

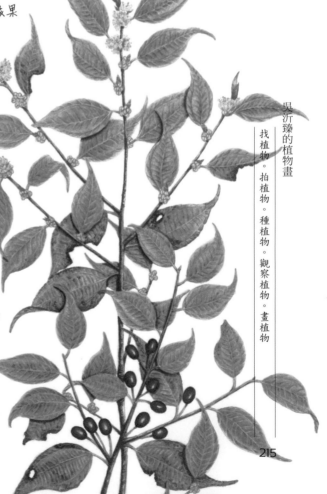

樟科 臺灣原生種植物。

分布於南投縣仁愛鄉、關刀溪、惠蓀林場、國姓鄉等，常綠灌木或小喬木，樹皮灰綠色，大枝褐色，有皮孔，小枝光滑，青綠色，幼枝密生金黃色絹毛。葉互生，薄革質或紙質，卵形，頂端尾狀漸尖，全緣。花單性，雌雄異株，黃色，2至數朵組成近無總梗的繖形花序成簇腋生，花被常6裂。核果漿果狀，球形，成熟時紅色，最後變黑色。具藥用價值，天臺烏藥的根常呈紡錘形膨大，有香苦味並有刺激性清涼感，可供藥用，為散寒、理氣、健胃藥。

我很喜歡走惠蓀林場的步道，蜿蜒曲折的羊腸小徑上，一面欣賞中部山區特有的風景，一面尋找自己不曾見過的植物，不知不覺中就越走越慢，時間好像永遠不夠讓遠道而來的我好好探索……。關於天臺烏藥，這是在惠蓀林場採樣，幕場長畫的植物之一，第一次認識這種稀少的藥用植物。回家後，我很仔細的描繪，想把植株畫得比較古典的感覺，她的脈紋非常奇特，花朵非常細小，鮮紅色的橢圓形果實十分搶眼，讓我印象深刻。

吳沂臻的植物畫

找植物。拍植物。種植物。觀察植物。畫植物

狹葉櫟

（狹葉高山櫟） 12 月 26 日

發芽

殼斗科 臺灣特有種植物。

1912 年 9 月由 Uyematsu Kado 先生於阿里山首次發現，分布於
中央山脈海拔 900～3000 公尺山區森林內，常與鐵杉、玉山杜鵑、
玉山箭竹混生。常綠喬木，高可達 15 公尺，樹皮灰白色，有開裂紋。葉
革質，葉卵形或卵狀披針形，葉背有毛披白粉。花單性，雌雄同株，雄
花下垂葇荑狀，雌花單生或 2～3 朵成短穗狀花序。殼斗杯形，苞片覆瓦
狀，具 7～9 環帶，環帶有裂齒，被短絨毛，堅果橢圓形徑，果期為翌
年 9～10 月。

　　狹葉櫟是多種蝴蝶重要的寄生植物，如臺灣琉璃小灰蝶、高山鐵灰
蝶、阿里山長尾小灰蝶、玉山長尾小灰蝶等。看過電影「冰原歷險記」，
一定記得那隻可愛又調皮的松鼠，但我印象更深的是那顆四處流浪的橡
實。殼斗科的果實是具殼斗的堅果，又叫作橡實，屬於乾果。橡實是殼
斗科植物最迷人的特徵，使人宛知置身於童話世界，想想松鼠把橡果子藏
在地底當冬季糧食，如果忘了挖出來，果實就有機會發芽長出新的幼株。
另外在電影「龍貓」裡，小梅一家搬到山上老房子住，樹上一顆顆掉落
的果實也是橡實，像是戴著帽子的果實，造形奇特可愛。每年寒冷的冬季
裡，孩子最期待的節日就是聖誕節，我和兩個孩子也會用橡實來當聖誕
節的裝飾品，讓兩姐弟各負責一
面牆，發揮自己的創意自由佈
置，孩子也覺得好玩，不僅可以動
手玩創意，還能親手佈置溫馨的聖
誕節。

雌花

幼株

雄花

找植物。拍植物。種植物。觀察植物。畫植物

果枝

幼果

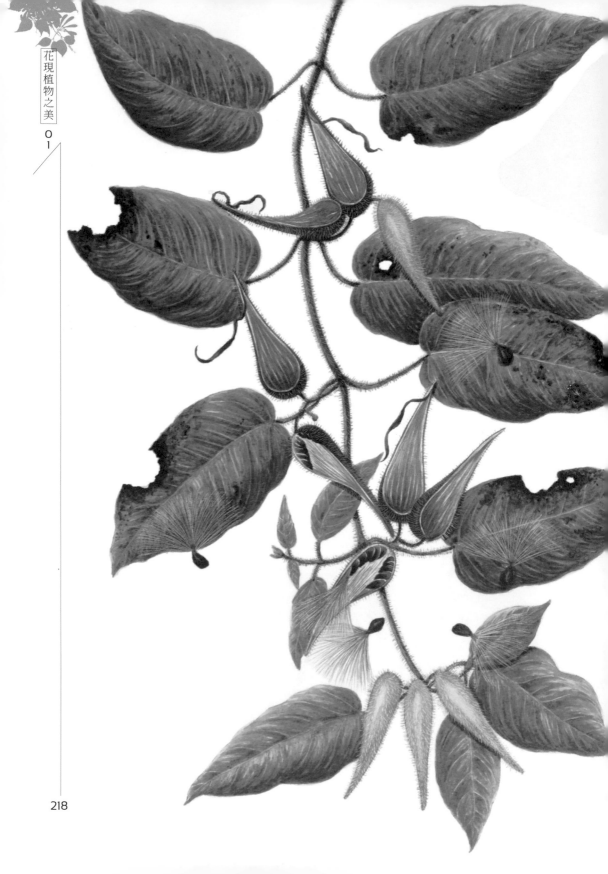

絨毛芙蓉蘭

夾竹桃科 原產於東南亞、印度半島，中國大陸兩廣、華中、華西。

分布於臺灣低海拔山區林緣或灌叢中，常綠纏繞木質藤本植物，單葉對生，葉卵形或披針形，葉略帶藍色，具腺體，全株被細絨毛，有白色乳汁。花冠黃白色，聚繖形花序腋生，花瓣5片。蓇葖果單生或對生，具有絨毛，內有多數種子，種子具白色長冠毛。花、莖、皮是天然的藍色染料，也是青斑蝶、小青斑蝶、琉球青斑蝶幼蟲的食草，也是藥用植物，可祛風除濕、化痰散瘀，治風濕骨痛、肝脾大。

前往惠蓀林場的山路旁，我發現從未見過的新物種，馬上就下車觀察、拍照，地上還有乾枯的果莢和散落的種子，能撿就撿吧！總比沒有任何物件來得好。

我採集植物或種子的原則是——如果是住家附近的野生植物，主人或公家單位會定時除草，我就會摘採植株（因為牠們也會消失於除草機怪獸手中）；若是在山區的野地植物，就以數位相機記錄各部位特徵，難以記錄或辨識、為數眾多的植株（常見野花野草），我只剪一小段枝葉或一兩片葉子，或撿種子回家自己種來觀察；若是少量、少見及稀有植物，就只能完全以相機或紙筆記錄下來，然後在植株下的泥地上，尋找掉落的枝條、果實、花朵、枯葉。（回家可泡水，等葉片吸水脹開後，再擦乾枯葉放在檯燈前，即可清楚觀察葉面、葉脈的紋路。）

我回家後，在畫桌上照著相機裡的影像，模擬、組合絨毛芙蓉蘭的植株形態，開始畫起素描。開裂的果莢，種子排列得井然有序，像唯美的設計圖案，看起來真美！我想像著種子飛起時，一定也是按照順序剝離，真的太美、太神奇了！

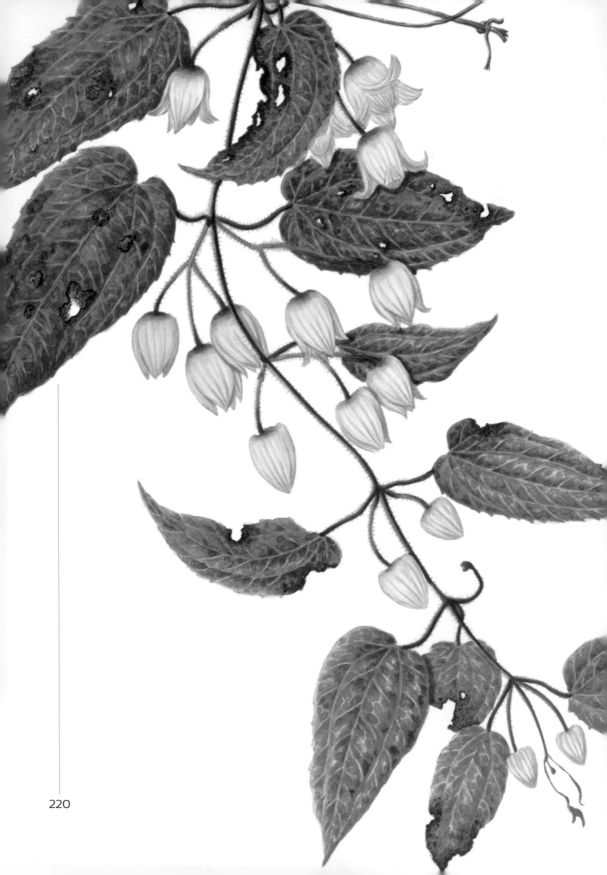

亨利氏鐵線蓮

毛茛科 臺灣固有植物。

分布於臺灣海拔 1000 ～ 2500 公尺的溪岸、開闊地及森林邊緣，多年生藤本植物，莖具縱溝，嫩莖有毛，成株莖變光滑。單葉對生，具長柄，葉革質或紙質，卵狀披針形。兩性花，單生或偶生，白色，呈方帽形下垂，下端反捲，花梗有白色絨毛，花萼 4 枚。瘦果長橢圓形，被粗毛，基部呈短喙狀銳尖，具短尾狀附屬物。具藥用價值，膨大的根可供藥用，治腹痛、胃痛、跌打損傷、支氣管炎。根、葉可行氣活血、抗菌消炎，對頭、腹、胃、肌肉、關節等疼痛均有止痛效果。

車子行經大鹿林道，眼尖的我，馬上掃見懸掛在路旁樹枝上的亨利氏鐵線蓮，因為牠方帽形的白花太搶眼了，像是鄰家初長成的小姑娘，羞澀的在枝頭上展現不食人間煙火的氣質。這是我首次見牠開花的模樣，從往只是看見幼株，好像每次外出找植物，會遇見哪些植物，都早已經注定好，有時刻意去找，付出很多時間和精力仍是一無所獲，不去找牠時，反而自己出現在路上等我，真是踏破鐵鞋無覓處，得來全不費功夫。

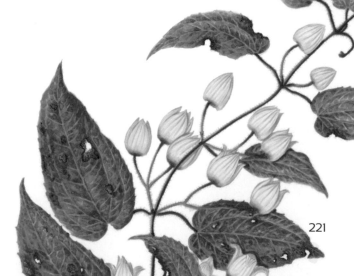

221

作者後記

植物之緣

　　我出生在雲林縣四湖鄉新庄村，那是一個偏僻、人口稀少的村落，還好有一群同齡的親戚、同學陪伴我度過童年時光，雖然生活窮困，但是鄉下純樸的自然環境，讓我從小就在田埂裡追逐、工作、探索植物。在鄉下，讀書作息、幫忙農務、塗鴉、與同伴生活玩樂、種種成長記憶都離不開大自然，我最愛拿著樹枝在三合院前的泥地上塗鴉，那一整片泥地是我人生中的第一塊畫布。

　　有一段時光隨父母到臺南縣後壁鄉的烏樹林（臺南市後壁區）農地種植西瓜，全家六人就住在西瓜田裡所搭建的臨時住所，雖然沒有同齡的玩伴，只有弟弟妹妹們；沒有熟悉的家鄉環境，只有一大片的西瓜田，卻讓我深深愛上臺南野地生活的日子。那段時光沒有同學和老師，沒有書本可讀，一整學期，我幾乎只回去雲林縣的小學上四分之一的課（我在大自然中上另一種課程），其他時間都在臺南農場的西瓜田裡。雖然每天都有做不完的農務和雜事，皮膚曬得非常黝黑，就像個小男生，但是看見父母靠天吃飯，終日在田裡疲於奔命的身影，讓我不得不一夜長大，比一般同齡的孩子早熟。農忙之餘，就是我發現大自然的幸福時光，

常常一個人四處摘採植物，或是帶弟弟妹妹們到處探險、遊玩。當時，我才小學二年級。

發現大自然

　　一望無際的西瓜田裡，夜晚完全沒有光害，常常太陽一下山，螢火蟲就成群結隊的飛了出來，點點光芒一閃一閃的飛舞流動著，像一條巨大的螢光銀河，在黑夜中流瀉。數也數不清的螢火蟲，就像仙境下凡塵世的小精靈，從我的眼簾穿梭而過，在我稚氣未脫的臉蛋上，留下一臉震撼至極的驚喜神情，在我小小的心靈中，常常覺得牠們是老天安排來陪伴我的朋友。

　　每天遠望天空都有不同的雲彩變化，就像天空裡有個巨人，每天拿著畫筆在天空作畫，所以我常常看見白色的雲朵有時像動物，有時像棉花糖和糕點。晚霞的美更是令我傾心陶醉，每當落日餘暉灑落在田埂的野草上，金黃的剪影線條讓我目不暇給，我常以手作框想要留住每一幅絕美的夕陽丰采；夜晚還有滿天的星斗陪伴，總覺得星子離我特別的近，彷彿隨手一伸，便可輕易抓下幾顆來；下雨天時，雨水滴答滴答的滴落在水池，我和弟弟妹妹們會在池邊等待青蛙出現，或是玩起打水仗遊戲。白天的時候，我喜歡一個人走在田埂上摘採野花野草，找尋可吃的野果當零嘴……從那時候開始，我變成一個喜歡看天空、聽雨聲、觀察野花野草的小女孩。

自我探索

　　國中時期，我當了三年六學期的學藝股長，教室佈置比賽、作文比賽、各種畫畫、藝文比賽，得獎名單上永遠都是我的名字。我開始相信自己是可以畫畫的，原本鎖定的目標是臺南家專，但是最後被現實環境所逼，15 足歲就獨自離鄉背井到北部工作賺錢養家，即使我早知道維吉尼亞‧吳爾芙女士的《自己的房間》、以及西蒙‧波娃女士的《第二性》系列倡導女性主義的書籍，但是「勇於當自己」是需要很大的勇氣的，因為我從小被母親訓練成「犧牲奉獻、

吳沂臻的植物畫

找植物。拍植物。種植物。觀察植物。畫植物

223

奉獻犧牲」，男尊女卑的教育觀使我早就放棄自己。這輩子最大的遺憾就是沒有讀多少書，不能像其他同學一樣，無憂無慮的讀到大學畢業。

藉畫療傷

33 歲之前，我半工半讀努力工作賺錢，感覺自己的人生非常辛苦，我的生命始終如同一條幾近乾涸的溪流。「貧窮」對我而言，從來不是可怕的事，也從來沒有擊垮我，可怕的是找不到自己，找不到人生的方向。每天除了工作，其他時間為了撫平情傷，我幾乎把自己關在斗室內畫素描。離開學校多年後，才真正開始認真的畫畫，只是傻傻的畫，沒有什麼目的。現在往前回溯，我覺得光是自卑是無濟於事的，事實上很多苦並不會白受，很多事並不會白做，因為跌倒了，是為了下一次站得更穩，失敗了，是為了下一次更圓滿；絕望，是為了找到另一線希望；流不完的眼淚，是為了磨練軟弱的意志；盪到谷底，是為了下一次反彈得更高……就這樣，煮字療飢、藉畫療傷成為我生命中最大的慰藉。

貧困的環境雖然讓我喪失很多學習機會，但是相對的，也因為貧窮使人激發出各種想像力和潛能 —— 為了想玩，自己利用各種廢棄物做玩具；為了省錢，自己利用一張報紙剪洞套上頭，在前後各放一面鏡子，就可以剪自己的頭髮，國中三年，妹妹們和我自己，剪髮的工作由我一手包辦。到後來，我連訂婚時的新娘粧都沒有假手他人，我自己化粧。為了學習藝術及手藝和彌補無法讀中文系、美術系的遺憾，我總是在圖書館借中文系和美術系的書，或買相關的書籍自行「練功」，利用瑣碎的時間做我想做的事。就這樣自己閱讀、摸索，參加徵文比賽出書，自己苦練素描、粉彩畫、拼布包和布偶、刺繡、裁縫、壓克力畫、木工……只要能自己動手做，我就會自己 DIY，直到研究植物、挑戰水彩植物畫，我都是自己利用時間自學、研究，書就是最好的老師，善用圖書館資源也能學會許多才能。

在圖書館孵夢

34 歲當母親，孩子接連出生後，我就一直

在奶瓶、尿布、廚房中忙碌，每天像顆陀螺轉個不停，畫畫變成一種奢侈的妄想。我開始同時在兩處圖書館借各種童書、繪本，念給孩子們聽，我不想讓孩子重蹈覆轍走上我曾走過的路。那段日子我發現了熊本千佳慕的套書，讓我覺得非常震撼，為什麼有人可以畫得這麼寫實？描繪得如此生動？當時，我只是一個母親，完全放棄自己。

接著發現黃崑謀和德珍的書，2008 年女兒小二，那年聽聞黃先生心肌梗塞往生，時值壯年，才 45 歲就走了……後來 2012 年，有東方畫姬之稱的德珍，也突然猝死在畫桌上……才 37 歲就走了！那陣子我覺得非常悲傷，因為兩位都是我所喜歡的畫家。我後來會想重拿畫筆，下定決心往植物畫的領域走，有一部份是想替他們畫下去（雖然當時我什麼都不會）……因為看見年輕的生命殞落，帶給我非常震撼的衝擊！10 年間畫了 500 張畫……人生有幾個十年？又有幾個十年可投入自己想做的事？我這一生來做什麼的？我捫心自問的想了一堆問題……這段時間，我大量閱讀各時期畫家生平、美術、文學、植物相關的書籍，作縱向及橫向的深入閱讀，把自己當成一塊海綿，能吸收多少算多少。

兒子升上小五後，我在圖書館看見陳建鑄先生的植物畫，還有閱讀過英國傳奇植物畫家瑪格麗特・梅（Margaret Meet 1909～1988）女士的生平事蹟，讓我深受感動，簡直是對植物癡迷了。我開始自學水彩植物畫，年近五十歲才開始畫水彩，幾乎不知道怎麼畫，想控制水份真難，一切從零開始，完全自學苦練，我的老師就是大自然，畫不出來就回到大自然中再觀察。在最早的前三年，我每天六點起床澆花、觀察花，做完所有的家事後，開始我的自學畫畫時間，一天畫十幾個小時，直到晚上十一點才休息。（順便陪孩子讀書，我和其他家庭主婦一樣，需要做所有的家事，送便當、接送兩個孩子。）

追隨巨人的腳步

我開始從住家作放射性、地毯式的搜索植物，遇上什麼植物就畫什

吳沂臻的植物畫

找植物。拍植物。種植物。觀察植物。畫植物

225

麼植物。為了觀察植物，我種植了很多植物，包括原生種植物、園藝栽培種植物。看植物的時候，當成是看小嬰兒，媽媽在觀察自己孩子的時候，總是特別的細心；在畫植物時，當成是看情人的臉……把每種植物視為第一次畫，也是最後一次畫，失敗了就重畫，還好我有先生的賞識，所以我不怕失敗，也不再在意別人用異樣的眼光看待自己，我覺得只要堅持下去，相信我可以畫得出來！

到處尋找植物、拍植物很辛苦，曬得皮膚越來越黝黑，臉上的黑斑也越來越多，但我不在乎。我曾經整整三年不曾穿過裙裝，在颱風天後冒著風雨去撿拾落花和果實；在夏天頂著烈日曝曬下，一個人走在山區尋找植物，三年來在桃園、新竹一帶山區小徑往返無數次……曾經遇過三次蛇，人面大蜘蛛掉在眼前、只忙著拍花，雙腳被上百隻山螞蟻攻擊、被黃長腳蜂叮蟄太陽穴掛急診、跌倒時一把抓到狗屎、在野地被陌生男人跟蹤，第一次覺得人比蛇可怕、傍晚時分在兩旁都是墳塚的小徑，差點走不出來、遇上了一群野狗對我猛吠、一腳踩空差點摔落山谷……固執、專注的做我認為是我這一生當中最有意義的事！我不看電視、報紙，不滑手機，不掛網路，不逛街，就像一個傻瓜。

2017 年 6 月 10 日聽聞齊伯林導演的死訊，讓我感觸良多，過了五十大關，時間會飛逝得更快……大概每個藝術工作者的生命底層，都不約而同的安置著一顆不安的靈魂，不管髮絲是否日益漸白，骨子裏永遠都是充滿浪漫的性格，以及冒險的精神，還有一股異於常人的固執脾氣，所以很容易造就悲壯的結局……這彷彿是一種宿命，明知危險不可為，卻甘願以自己的生命作為賭注而為之，只因為「理想」可以使人變得壯大而勇敢。當一個人明白自己所作所為不再只是為了個人時，危險就會更逼近早已將自身安危置之於外的自己……。但是對於一個藝術工作者而言，最後倒在自己追求的崗位上，或許是一種最壯烈最幸福的歸宿吧！（請原諒我這麼說）沒有人知道已故的這些前輩對我而言深具意義，我也以自己的方式紀念他們！

勇敢做夢

我只是一個非常平凡的家庭主婦，因為熱愛種植物、畫植物，一腳踩進繽紛的植物畫世界。站在生命的流波中，回溯童稚歲月的點點滴滴，有錢真的難買少時貧，貧窮是老天賜予某些人的盛大禮物，可以及早使

人發現生活的艱困，生命的脆弱與生存的意義；提早探索自我，思考人生的價值，並且有勇氣敢與眾不同……。

寫實描繪需要耗費眼力、體力，以及漫長的時間，每一筆每一劃都無法苟且帶過，只能以傻瓜精神自我勉勵，一筆一筆的在畫紙上堆砌，把畫筆視為繡花針，一針一針的把精神和心思，縫進想賦予生命的花朵裡，如果花朵果真呈現出真實細膩的質感，並不是我的繪畫技巧如何了得，而是我願意耗費青春，以我的方式等待一朵花開；是我願意當一個傻瓜，以最樸實、最誠摯的描摩，耐心勾勒我筆下滿園的花草。

2018 年 2 月 2 日《花現植物之美》植物畫個展，我在臺中科博館植物園實現開畫展的願望，感謝我生命中的貴人，謝謝邱清安博士（前惠蓀林場場長、中興大學森林學系副教授）、李碧翎小姐（邱清安博士的夫人）、鄭元春老師（國立臺灣博物館副研究員、植物學組組長退休）、科博館植物園嚴新富科長、王秋美博士、陳志雄博士的賞識與鼓勵，讓我有畫植物和開個人畫展的機會，也感謝黃世勳博士（中國醫藥大學藥學系副教授）給我合作的機會，讓我能實現出書的願望。我的植物畫仍有很多進步的空間，我會繼續探索大自然，努力的畫下去。

我覺得如果媽媽自己都沒有夢想，從來沒做過白日夢，如何教孩子勇敢做夢做自己？如果父母只知道成就孩子的美麗人生，誰又能成就父母的人生？我鼓勵所有和我一樣愛畫畫的家庭主婦能走出廚房，勇敢當自己，切莫看輕自己，人生會在哪裡轉彎，誰也不知道，所以不管幾歲都可以勇敢做夢，永不嫌遲！

吳沂臻

2018.9.15

吳沂臻的植物畫

找植物。拍植物。種植物。觀察植物。畫植物

心情札記

心情札記

心情札記

心情札記

國家圖書館出版品預行編目 (CIP) 資料

吳沂臻的植物畫：找植物。拍植物。種植物。觀察植物。畫植物 / 吳沂臻著 . -- 初版 . -- 臺中市：文興印刷，民 107.11
　面；　公分 . -- (花現植物之美；1)
ISBN 978-986-6784-34-7(平裝)

1. 水彩畫 2. 植物 3. 繪畫技法

948.4　　　　　　　　　　　　107018552

花現植物之美 01 (HZ01)

吳沂臻的植物畫

出版 / 發行：文興印刷事業有限公司
地址：407 臺中市西屯區漢口路 2 段 231 號
電話：(04)23160278　傳真：(04)23124123
E-mail：wenhsin.press@msa.hinet.net
網址：http://www.flywings.com.tw

共同發行：吳沂臻工作坊
地址：324 桃園市平鎮區廣泰路 210 巷 2 弄 113 號
手機：(0920)056095
臉書：https://www.facebook.com/yizhen01102

作者：吳沂臻
發行人：黃文興
總策劃：賀曉帆、黃世杰
美術編輯 / 封面設計：銳點視覺設計　(04)22428285

總經銷：紅螞蟻圖書有限公司
地址：114 臺北市內湖區舊宗路 2 段 121 巷 19 號
電話：(02)27953656　傳真：(02)27954100
初版：中華民國 107 年 11 月
定價：新臺幣 600 元整
ISBN：978-986-6784-34-7(平裝)

歡迎郵政劃撥
戶名：文興印刷事業有限公司
帳號：22785595
本書如有缺頁、破損、裝訂錯誤，請逕向銷售書商更換，謝謝！